## 애프터 유

조조 모예스 장편소설 | 이나경 옮김 | 값 16,000원

"내가 사랑에 빠진 순간, 그는 영원히 천국으로 떠나버렸습니다."

출간 즉시 베스트셀러에 오른 루이자와 윌의 두 번째 이야기. 누구보다 가슴 아픈 사랑을 했던 루이자가 윌을 잃은 슬픔에서 벗어나 용감한 삶을 향해 나아간다. 사랑의 본질을 통찰력 있게 그리는 로맨스의 여왕 조조 모예스가 세상에 없는 사람을 그리워하는 진한 그리움과 새로운 삶을 향해 나아가는 가슴 뜨거운 용기를 아름답게 엮어냈다.

## 니시우라 사진관의 비밀

미카미 엔 장편소설 | 최고은 옮김 | 값 14,000원

일본 660만 독자가 열광한
『비블리아 고서당 사건수첩』 미카미 엔, 2년 만의 신작!

백 년이 넘는 세월 동안 수많은 사람들의 삶을 기록해온 니시우라 사진관. 그곳에 남겨진 사진을 정리하면서 밝혀지는 비밀을 그린 소설. 미카미 엔은 '사진은 그 자체만으로도 하나의 이야기'라면서 언젠가는 오래된 사진관 이야기를 쓰고 싶었다고 밝혔다.

## 매직 스트링

미치 앨봄 장편소설 | 윤정숙 옮김 | 값 16,000원

"한 사람의 연주는 누군가의 인생을 바꿔요. 가끔은 온 세상까지도!"

『모리와 함께한 화요일』로 전 세계를 사로잡은 미치 앨봄의 신작이 출간됐다. 엘비스, 비틀스, 듀크 엘링턴, 지미 헨드릭스 등 화려한 스타 군단을 이끌고. 성별도, 나이도 알 수 없는 음악이라는 존재에게서 '재능'을 받은 프랭키의 놀라운 인생 역정과 평생에 걸친 위대한 사랑이 흥미진진하고 감동적으로 그려진다.

## 천국에서 온 첫 번째 전화

미치 앨봄 장편소설 | 윤정숙 옮김 | 값 14,000원

미치 앨봄의 성숙한 문장과 따뜻한 인생관이 빚어낸 걸작!

삶과 죽음이라는 거역할 수 없는 운명적 이별 앞에 선 사람들의 희망과 절망, 그리고 사랑을 흥미진진하게 그려낸다. 긴장감 넘치는 추리와 섬세한 휴머니즘이 자연스럽게 녹아들며 잔잔한 감동으로 다가오는 미치 앨봄 최고의 작품.

## 보이지 않는 수호자

돌로레스 레돈도 장편소설 | 남진희 옮김 | 값 14,800원

### 스페인 종합 베스트셀러 1위에 빛나는 걸작 스릴러!

걸출한 여성 캐릭터를 성공적으로 선보이면서 『양들의 침묵』의 클라리스 스털링에 비견되는 매력적인 여형사를 탄생시켰다는 호평을 받은 작품. 첫 장부터 마지막 장까지 단숨에 읽히는 흡인력, 독창적이고 완벽하게 구성된 놀랍고 흥미로운 소재들이 강렬한 인상을 남긴다.

## 자살의 전설

데이비드 밴 소설집 | 조영학 옮김 | 값 13,000원

### "어니스트 헤밍웨이와 코맥 매카시의 힘줄을 떠올리게 한다."

단 4권의 소설로 전 세계 15개 문학상 수상, 12개국에서 '올해의 책' 75회 선정, 윌리엄 포크너와 어니스트 헤밍웨이, 코맥 매카시의 계승자로 평가받는 작가이자 미국 문학의 새로운 거장으로 주목받는 데이비드 밴의 첫 소설집.

## 순수의 영역

사쿠라기 시노 장편소설 | 전새롬 옮김 | 값 14,000원

### "언제부터 이렇게 밋밋한 감정으로 살아왔을까⋯⋯."

일본 문학의 중심에 선 작가 사쿠라기 시노가 나오키상 수상 이후 모든 것을 담아 발표한 첫 장편소설. 사쿠라기 시노는 이 책 출간 이후 '제 모든 것이 담겨 있다.'라며 만족감을 표했고, 독자들 또한 '나오키상 수상작보다 훨씬 뛰어난 작품'이라며 찬사를 보냈다.

## 아무도 없는 밤에 피는

사쿠라기 시노 소설집 | 박현미 옮김 | 값 13,000원

### "살아 있으면 모두 과거로 만들 수 있다."

'안정된 필력, 뛰어난 기교'로 심사위원들의 압도적인 지지를 받으며 149회 나오키상을 수상한 사쿠라기 시노의 소설집. 혹독한 자연 환경과 쇠퇴한 지역 경제로 인해 황폐해진 홋카이도를 배경으로, 어쩔 수 없이 부서진 삶을 선택한 사람들의 이야기다.

▶ 가수 요조, 김관 기자가 진행하는 팟캐스트 이게 뭐라고 를 검색해보세요.

## 헤세로 가는 길
정여울 지음 | 값 16,000원

마음여행자 정여울, 진리탐구자 헤세를 찾아 떠나다!

헤세로 가는 100장의 사진, 100개의 이야기. 헤세가 태어난 도시 칼프와 그가 잠든 도시 몬타뇰라까지, '데미안'에서 '싯다르타'까지. 따스한 영혼의 안식처 헤세를 찾아가는 문학기행이다. 진리를 탐구하고자 했던 헤세의 가르침을 지금 우리에게 필요한 치유의 기술과 행복의 기술로 전달한다.

## 보고 싶은 것만 보고 듣고 싶은 것만 듣고
김옥 글 · 그림 | 값 16,000원

우리는 왜 영화를 보고 책을 읽을까? 예술가를 구원하는 예술 이야기!

국내에서 가장 활발한 활동을 하고 있는 일러스트레이터 중 한 명인 김옥의, 독특하고 모호한 세계를 구현한 64가지 일러스트 예술 에세이. 이야기를 사랑하는 작가 김옥은 영화를 보고 책을 읽고 음악을 듣고 그림을 보면서 누구나 예상하는 지점이 아니라 독특한 지점에서 상상력을 발동시킨다. 일러스트레이터 밥장의 추천 도서.

## 로맨틱 한시
이우성 에세이 | 원주용 한시 옮김 | 값 15,000원

지금 이 순간, 가장 로맨틱한 사랑이 시작된다!

사랑의 가장 예외적 순간을 붙잡다. 신라시대에 활약한 여승 설요부터 조선시대 뛰어난 문사였던 박제가, 임제, 최경창, 권필 등의 가장 로맨틱한 한시를 엮었다. 시인 이우성은 우리 선조들의 로맨틱한 옛 시와 옛 사람들의 이야기로 인류 보편의 감성, 사랑의 가장 특별한 순간들을 포착해냈다.

## 실연의 박물관
아라리오뮤지엄 엮음 | 값 16,000원

실연에 관한 우리 모두의 리얼 스토리!

전 세계 22개국 50만 명이 관람한 화제의 전시 〈실연에 관한 박물관〉의 사연을 엮은 책. 2016년 한국 전시에 사연과 소장품을 기증한 82명의 리얼 스토리를 모았다. 우리가 한 번쯤 겪어봤을, 혹은 겪게 될지도 모르는 사연들을 읽고 있노라면, 책 속 '너의 사연'은 어느새 '나의 이야기'가 된다.

일러두기

1. 미술 작품은 〈 〉, 단행본, 장편소설, 잡지는 『 』, 단편소설, 칼럼은 「 」로 표기했습니다.
2. 작품의 크기는 세로×가로 순으로 표기했습니다.
3. 이중섭의 작품은 따로 작가명을 표기하지 않았습니다.
4. 인명, 지명은 국립국어원을 기준으로 하였으나, 일부는 통용되는 방식으로 표기했습니다.

예술로 태어나 사랑으로 살아간 화가 이중섭의 새로운 신화

# 이중섭,
# 떠돌이 소의 꿈

허나영 지음

arte

# 우리가 아는 이중섭은
# 과연 누구인가

"아니, 망측스럽게 지금 뭐하는 거예요? 그림은 왜 아궁이에 넣는 거고?"

"이거 다 거짓이야. 다 불태워 없애야 해. 난 그동안 거짓부렁하며 살았어."

"그만해요! 이 사람이 정말 미쳤나?"

"아주머니, 무슨 일이에요?"

"아이구, 선생님, 저 양반이 정신이 나갔나봐요. 난데없이 옷을 훌렁 벗지를 않나, 그림을 태우겠다고 난리를 피우지 않나!"

"이봐, 중섭이! 자네, 지금 뭐하는 짓인가? 이러다 큰일 나!"

"에헤, 상이 왔나? 내 친구 상이, 그동안 내가 그린 것들, 내가 했던 말에 속았지? 난 친구인 자네도 속였고, 이 세상도 속였어! 나는 아무짝에도 쓸모없는 인간이야!"

"어허, 이 사람 안 되겠구먼! 정신 좀 차려보게."

"나 남덕이가 너무 보고 싶어. 남덕이의 발가락에 입 맞추고 뽀얀 살결을 만지고 싶어."

"그래, 그래, 자네가 마음을 단단히 먹어야 부인과 아이들을 만나지 않겠나."

"아냐, 남덕이가 미워! 남덕이 죽일 거야. 다 미워! 으흐흑……."

1956년 여름, 대구 경복여관에서 아랫도리를 벗어 던진 봉두난발의 사내와 여관주인, 그리고 한 남자의 실랑이가 벌어졌다. 사건을 벌인 남자는 화가 이중섭이었고, 이를 말린 이는 시인 구상이었다. 구상은 친구인 이중섭의 무너진 모습에 마음이 무너졌다. 그리고 이중섭이 자신의 삶을 다 마치지 못하고 떠난 후, 구상은 자신의 제자들은 물론 어쩌다 마주친 이들에게도 친구이자 뛰어난 예술가 이중섭을 그리워하며 많은 이야기를 전했다.

한국을 대표하는 민족화가.
비운의 삶을 살다 요절한 예술가.
미쳐버린 천재화가.
한국의 반 고흐.

이중섭 하면 자연스럽게 따라오는 수식어들이다. 대표작인 소

그림과 아이들이 그려진 은지화(담배 은박지에 그린 그림)가 떠오르면서도 동시에 그의 삶에 대한 신화가 항상 함께한다. 그리고 '이중섭'이라는 이미지가 형성되었다. 그래서일까. 이중섭에 대한 연극이나 글을 보면 그를 아내에게 집착하고, 성기에 소금을 뿌리는 기행을 저지르고, 돈을 헤프게 쓰는 무능력하고 정신이 온전치 못한 인물로 그리곤 한다. 설령 예술가로서 이룬 성취와 다른 이야기들이 함께 표현된다 할지라도 그러한 자극적인 모습과 이야기는 어느덧 이중섭을 대표하는 이미지가 되었다. 마치 자신의 귀를 자른 반 고흐처럼 말이다.

정말 그랬을까. 반 고흐가 정말 스스로 귀를 잘랐을까 하는 부분이 여전히 의문에 부쳐지듯 이중섭에 대한 일화들 역시 그저 떠도는 이야기는 아닐까. 비록 그가 죽기 1년 전부터 정신병원을 들락거렸지만, 정말로 정신질환을 앓았던 것일까? 어떤 평전에서 말한 대로 그의 아버지도 정신질환이 있었으니 가족 내력이었던 것일까? 정말로 아무렇지도 않게 여인들의 가슴을 만지고, 성추행이라 하고도 남을 짓을 했던 사람이었을까? 성기에 집착하고 발 페티시를 가진 사람으로 그를 봐야 하는 것일까? 실제로 그랬을지 모른다. 그와 관련된 다양한 신화들이 사실일 수도 있다. 하지만 그가 그린 〈흰 소〉에 감명을 받고, 이중섭이 남긴 절절한 편지를 읽으면서 어쩌면 그러한 이야기의 편린들이 소설처럼 과장되게 부풀린 것은 아닐까 하는 생각이 들었다. 물론 그런 성적 편력이나 정신이상적 행동이 문서로

기록될 리는 만무하지만, 그의 사후에 출간된 여러 평전들이 주로 문학가들에 의해 쓰였다는 점에서 이중섭을 그대로 보여주진 않았을 가능성도 있다. 일정 부분 문학적 흥미를 위한 소설적 장치일지도 모른다. 그리고 이중섭의 이미지는 그렇게 굳어져 신화가 되었다.

우리가 잘 안다고 생각하는 이중섭이 탄생한 지 100년, 세상을 떠난 지 60년이 되었다. 딱 떨어지는 숫자 때문일까? 한국의 화가 이중섭의 이야기를 해봐야겠다는, 어느 누구도 부여한 적 없는 의무감이 들었다. 그리 쉽지 않은 결심이었지만, 결국 이중섭의 이야기와 그가 그린 소에 대해서 쓰기로 했다. 이는 나의 인생에서 가장 행복한 순간 중 하나인 대학교 신입생 시절의 한 가지 기억 때문이기도 하다.

이중섭의 〈흰 소〉를 처음 본 것은 스무 살의 어느 날이었다. 미술관 한쪽에서 조용히 빛을 받으며 흰 소가 빛나고 있었다. 보호 받아야 할 연약한 보물인 듯 투명한 케이스 속에서 살짝 기대어 누워 있는 모습이 왠지 서글퍼 보였다. 마치 오랜 세월을 견딘 고목을 바라보는 듯한 느낌도 들었다. 튼튼한 기둥이 되진 못하지만 봄이 오면 새싹이 돋아나 우리를 감동시키는 오래된 나무. 조명 아래 홀로 조용히 자리한 흰 소는 차가움보다는 따뜻함이 살짝 감도는 어두운 회색 배경 속에서 흰 골격을 드러내었다. 작가가 힘차고 단호하게 움직이며 만들어냈을 흰 붓질들은 소의 뼈가 되기도, 근육이 되기도 하였

다. 소는 앞발을 힘차게 들어 올리며 다음 걸음을 내딛을 준비를 하고 있었다. 그리고 고개를 살짝 돌린다. 마치 묵묵히 걷다가 길가에 서 있던 나를 우연히 쳐다보듯 말이다.

책에서만 보던 작품을 직접 마주한 그때, 지금까지는 단순히 미술을 좋아하던 내가 이제 미술인으로 살아갈 수 있겠다는 현실적인 희망을 갖게 되었다. 현실적인 희망, 써놓고 보니 정말 아이러니한 말이다. 현실과 미래에 대한 희망은 동시에 존재할 수 없으니까. 하지만 당시의 느낌은 그랬다. 갓 대학에 발을 들여놓았을 뿐이고, 그 후로도 수많은 우여곡절을 겪었지만 제법 세월이 지난 지금 기억하는 당시의 마음은 그러했다.

그래서일까. 누구나 다 아는 유명한 작가이니 더 이상 호기심을 보이거나 새로운 판단 자체가 불필요하다는 듯 여겨지는 이중섭의 작품세계가 궁금해졌다. 기존에 갖고 있던 이중섭의 이미지가 〈흰소〉를 보면서 깨졌다. 적어도 나에게는 그랬다. 그 전시의 풍경이 더 그렇게 느끼게 했는지, 스무 살의 예민한 감성 때문인지는 몰라도, 이중섭을 과연 드라마틱한 삶을 살다간 작가로만 봐야 하는지 의문이 들었다. 내 눈앞의 흰 소는 너무나 의연한 발걸음을 떼고 있지 않은가! 흔들림 없이 굳건히 말이다. 그래서 이중섭에 대한 또 다른 이야기를 찾아보면 어떨까 하는 생각이 들었다. 어쩌면 그의 소를 좇다 보면 이중섭에 대한 새로운 이미지를 찾을 수 있지 않을까. 그렇게 이중섭을 붙들게 되었고 이 책을 쓰기에 이르렀다.

〈흰 소〉,
30×41.7cm, 종이에 유채, 1945년경,
홍익대학교박물관

그럼에도 여전히 불안하다. 나와 이중섭 사이에는 긴 시간적 간극이 엄연히 존재한다. 더욱이 시대 환경이 너무나 급변했고, 현대를 살아가는 우리가 이중섭과 그의 시대를 온전히 이해한다는 것은 오만일 것이다. 일제강점기에서 해방, 한국전쟁으로 이어지는 당시의 상황 때문에 제대로 된 기록이 많이 남아 있지도 않거니와, 설령 당시의 기록을 다 찾아보고 발굴한다고 해도 이중섭의 생애와 작품에 대한 객관적인 사실을 증명하기란 불가능하다. 따라서 이 책은 그의 삶과 작품을 세밀히 파헤치고 분석하는 작업에서 벗어나고자 했다. 미국의 한 비평가의 말을 따라 "과거의 발굴은 무엇보다도…… 현재적 관심사를 비평적으로 조명하는 것이 가치 있는 것"이라는 신념으로 용기 있게 이중섭의 여정을 좇아가보려 한다. 다시 말해 현재를 살아가는 나의 시각으로 이중섭과 그의 작품을 이해하고자 한다. 그리고 그의 여정을 따르며 더 깊은 이해와 사색을 해보고 싶다.

지금까지 이중섭에 대한 글들은 대체로 미술비평이나 미술사적 시각으로 작품에 대해 논하거나 평전이나 소설의 형태로 생애를 들려주는 방식이었다. 하지만 각기 조금씩 그 기록이 다르다. 심지어 이중섭의 출생마저도 4월과 9월로 나뉘어 있다가 몇 해 전에야 확인이 되었을 정도이니, 그에 대한 기록들을 전적으로 믿을 수도 없다. 다행히 양대 산맥인 고은 시인과 미술사학자 최열의 『이중섭 평전』 덕분에 이를 중심으로 연구를 진행해올 수 있었다. 더불어 이중섭의 엽서를 모은 서간집 역시 그의 심경을 이해하는 데 큰

도움이 되었다. 다양한 자료 속 내용이 서로 일치하지 않거나 때로 상충하기도 했다. 따라서 여러 주장과 의견들에 대해 중립을 유지하고 적절히 선택하는 자세도 필요했다.

이중섭에 대해 증언이나 기록을 바탕으로 한 글들도 있지만, 무턱대고 이중섭을 천재로 떠받드는 글들도 적지 않았다. 반면 이를 바로잡고자 한 연구와 노력들도 있고, 이중섭의 편지를 따로 모아놓은 책도 있었다.

이 글을 통해 조금 더 이중섭을 편안하게 바라볼 수 있으면 좋겠다. 반 고흐나 레오나르도 다 빈치의 작품을 감상하고 이에 대해 개인적인 느낌을 나누듯, 이중섭의 작품 역시 편안하게 이야기하는 글이 있으면 좋겠다는 생각이 들었다. 더불어 모네의 작업실을 보러 프랑스의 지베르니에 가고, 밀레가 머물던 바르비종을 방문하듯 이중섭의 작품에 관심 있는 사람들이 그의 숨결이 담겨 있는 장소를 한 번씩 찾아가보면 좋겠다는 바람도 들었다. 아쉽게도 더 이상 화가의 흔적이 남아 있는 장소가 많지 않지만, 그곳에서 이중섭의 삶과 작품을 떠올린다면 우리만의 반 고흐를 간직할 수 있지 않을까. 그렇게 소를 찾아가는 나의 여행은 시작되었다.

# 루네쌍스 다방의 화가들

## 전쟁 속에서도 예술은 죽지 않는다

1952년 12월 22일 쌀쌀한 겨울, 아직 전쟁이 끝나기 전이던 어느 날 부산 대청동에 위치한 한 다방에 사람들이 하나둘 모이기 시작했다. 한창 서로의 안부를 묻고 있는데 스르르 가게 문이 열리더니 키가 크고 호리호리한 체구의 남자가 안으로 쑥 들어왔다. 제대로 먹지 못한 듯 마른 얼굴과 자꾸만 흘러내리는 앞머리, 듬성듬성 자란 노란 수염으로 보아 녹록치 않은 시간을 견디고 있다는 것을 짐작할 수 있었다. 찬 겨울 바닷바람과 함께 들어온 사내를 보고 여기저기서 기다렸다는 듯 반가운 인사를 건넸다.

"어이, 중섭!"

"이 친구 왜 이리 늦었나?"

"둥섭, 오랜만이야."

"아이고, 허자비 왔나? 어서 들어와 몸 좀 녹이게."

"그럴까? 허허."

자신을 반기는 이들을 향해 환히 웃는 사내는 평안도 원산에서

내려온 화가 이중섭이었다. 친한 이들은 그를 '아고리'라고 부르곤 했는데, 이는 턱을 뜻하는 '아고'에 이중섭의 성 '이(李)'를 합친 말로 턱이 긴 모습 때문에 붙은 애칭이었다. 그 외에 삐쩍 마른 큰 키에 옷을 걸쳤다고 해서 허수아비를 뜻하는 '허자비'라 부르는 이도 있었고, 평안도 사투리로 '둥섭'이라 부르는 고향 친구도 있었다. 몇 달 전 아내와 아이들을 처가인 일본으로 보내고 차가운 바닷바람이 부는 부산에서 혼자 힘겨운 시간을 보내고 있었지만, 그는 버릇처럼 주변 사람들에게 웃음을 지어 보였다.

이중섭이 들어선 이곳은 바로 '루네쌍스 다방'이었다. 전쟁이 끝나기를 기다리면서 추운 겨울을 나고 있는 예술가들이 모이는 곳이었다. 다시 태어난다는 '르네상스'라는 말뜻처럼 언제 돌아올지 모르는 행복한 시간을 기다리는 것일 수도 있고, 예술을 꽃피우던 르네상스 시대 자체를 열망하는 것일지도 모른다. 그렇지만 현실은 그저 부산 한구석에 있는 다방 이름일 뿐이었다. 그것도 정확치 않은 발음을 그대로 쓴 것이다. 그래도 함께 모일 수 있는 장소가 있어서 좋았고, 서로의 아픔과 외로움을 달래줄 수 있는 동료가 있어서 그나마 그 시절을 견딜 수 있었을 것이다. 그리고 이날은 여느 때와는 조금 다른, 특별한 날이었다. 피난 생활의 없는 살림에도 불구하고 조금씩 그린 그림을 모아 그룹전을 열고 서로를 축하해주기 위해 모인 자리였다.

루네쌍스 다방의 문을 열고 들어가보는 상상을 해본다. 담배 연

한국전쟁 당시 피난 온 예술가들의
아지트이자 갤러리였던 부산 루네쌍스 다방을 재현한
서울미술관 '이중섭은 죽었다' 전시 전경

기가 자욱한 다방 안에 사람들이 부산하게 움직이는 모습이 머릿속에 그려진다. '루네쌍스 다방'이라고 새긴 흰 덮개를 씌운 네모난 의자에 기대앉아 옆 사람과 이야기를 나누는 사람도 있고, 도란도란 술잔을 기울이는 사람, 따끈한 쌍화탕을 마시거나 쓴 커피를 홀짝거리는 사람도 있을 것이다. 반면 한구석에서는 조용히 자신만의 세계에 빠져 있는 사람도 있을 것이다. 이렇게 다양한 사람들로 시끌시끌한 다방이 오늘은 갤러리가 되었다. 덕분에 차를 마시러 온 손님들 외에 벽에 붙은 그림들을 유심히 보는 사람, 작품을 사라고 실랑이하는 사람, 가격을 흥정하는 사람들로 평소보다 훨씬 더 북적였을 것이다. 적어도 이 순간, 이 공간에서는 전쟁의 위험과 홀로 있는 외로움을 느끼지는 않았을 것이다. 비록 현실은 전쟁으로 폐허가 된 세상이었지만, 한편으로 나름의 낭만이 있던 시기로 상상해보는 건 무리일까? 적어도 1952년 겨울 루네쌍스 다방에서 전시가 열리던 날에는 슬픔과 걱정, 한탄보다는 즐거운 웃음이 가득하지 않았을까? 이런 상상을 하며 부산으로 발걸음을 향했다.

전쟁이 시작된 후 세 번째 맞이하는 연말, 부산항 근처 대청동과 광복동에는 국제시장이 있었고, 미국문화원과 국립중앙박물관도 있었다. 그 밖에도 서울에 있던 기관들이 모두 피난 내려와 이곳에서 둥지를 튼 덕분에 마치 작은 서울이 된 듯했다. 비록 전쟁 중이었지만 전방의 포성이 들리지 않는 부산의 거리에서는 간간이 캐럴 소리가 들리기도 하고, 추위와 시름을 잊으려 술에 거나하게 취한 사람

들의 노랫소리와 고함소리가 대폿집 밖으로 새어나오기도 했다. 크리스마스를 3일 앞둔 겨울의 바닷바람은 만만치 않았지만, 부산에 머물던 예술가들이 하나둘 루네쌍스 다방으로 몰려들었다. 그리고 전시에 참여한 작가들을 진심으로 축하해주었다.

한묵, 이봉상, 박고석, 손응성, 그리고 이중섭. 다섯 명의 작가가 '기조전(其潮展)'이라는 이름으로 연 그룹전이었다. 비록 전쟁으로 터전을 잃고 피난을 온 이들이지만, 결국 자신들이 가장 잘하는 일, 가장 하고 싶은 일은 그림을 그리는 것이었다. 힘든 환경에서도 이들은 몇 점씩 작품을 그려 다방 벽에 걸었다. 예상보다 많은 이들이 모였고, 전시에 대한 반응 역시 나쁘지 않았다. 전문적인 딜러나 큐레이터가 없던 시절인지라 전시된 작품의 거래를 맡은 사람이 다름 아닌 다방의 마담이었다는 사실도 흥미롭다. 지금 생각해보면 허술하기 그지없는 전시였지만, 걸린 작품들은 일주일 동안 진행된 전시 기간 중에 거의 다 팔렸다. 게다가 손응성은 작품 값을 이중으로 받기도 했다.

전시와 관련하여 재미있는 에피소드가 있다. 손응성이 작품 값을 이중으로 받은 일인데, 이 일에 이중섭이 연관되어 있다. 당시 다른 작가들의 작품은 몇 점씩 팔리는 반면 손응성의 작품 옆에는 판매되었다는 표시의 빨간 딱지가 아직 붙지 않았다. 이를 본 이중섭이 작품 옆에 딱지를 붙이고는 자신의 그림을 팔고 받은 돈을 떼어서 작품 값으로 지불했다. 그런데 이 작품을 실제로 사겠다는 사람

이 나타났고, 덕분에 손응성은 작품 값을 두 번 받게 되었던 것이다. 체계적인 계약서나 장부가 없던 시절이니 벌어질 수 있는 해프닝이기도 하지만, 한편으로는 이중섭의 성격을 짐작할 수 있는 일화이기도 하다. 친구를 생각하는 따뜻한 품성을 느낄 수 있는 반면 금전적 개념이나 현실 감각이 없었던 측면도 엿볼 수 있다. 끝내 경제적 어려움에서 벗어나지 못하고 지독한 가난을 겪을 수밖에 없었던 그의 한계이기도 할 것이다. 그도 그럴 것이 이중섭은 전시를 하고 작품을 팔 때마다 멋쩍게 웃으며 "또 한 사람 넘겼다"라고 자조 섞인 말을 하곤 했다. 자신의 성에 차지 않은 작품을 돈을 받고 판 것에 마음이 불편했던 것이다. 조금 더 떳떳해도 되었을 텐데 말이다. 아마 지금 자신의 그림들이 높은 가격에 거래되는 것을 안다면 마찬가지로 냉소를 날렸을지도 모르겠다.

그런데 전쟁 중에 어떻게 전시를 하게 되었을까. 소위 먹고살기 힘들어지면, 예술이 가장 먼저 외면을 당하기 쉽다. 더욱이 기조전에 참여한 작가 다섯은 부산 출신이 아니어서 당장 먹고살기도 힘든 처지였다. 부두 노동을 하거나 삽화를 그리고 페인트칠을 하면서 근근이 버텨나가던 이들이었다. 그럼에도 예술에 대한 열정은 막을 수 없었던 것이다. 기조전의 안내장에 박고석이 작성한 글을 보면 창작에 대한 이들의 강렬한 열정을 느낄 수 있다.

"회화 행동에의 길이 지극히 준엄한 것이며 무한히 요원한 길이라는 것

을 잘 안다. 만일 아직도 우리들의 생존이 조금이라도 의의가 있다 친다면 그것은 우리들의 일에 대한 자각성이어야 할 것이다. 진지하고도 유효한 훈련과 동시에 우리들은 먼저 한 장이라도 더 그릴 수 있는 환경을 조성하는 데 유의하고 싶다."

당장의 생존도 중요하지만, 한 장이라도 더 그릴 수 있다면 그림을 그리겠다는 의지가 느껴진다. 이 작품들을 통하여 시대적 메시지나 새로운 미술의 담론을 만들려는 것이 아니었다. 그저 자신들이 그림을 그리는 사람, 화가로서 정체성을 갖고 지치지 않고 작업하는 것에 의미를 두었다. 물론 의지만으로 작품 활동을 하기란 어렵다. 다행히 이들에게는 약간의 운도 따랐다. 당시 미국 아시아재단에서 피난 온 작가들에게 화구를 나누어주었는데, 그중에 다섯 작가도 포함되어 있었다. 다시 말해 그림을 그릴 수 있는 환경이 되니 작품을 완성했고, 그것을 이렇게 그룹전 형태로 발표한 것이다. 화가로서 자신들이 살아 있음을 알린 것이다.

다섯 작가는 각기 뚜렷한 개성이 있었다. 이중섭 평생의 절친한 친구이자 동료였던 한묵(韓默, 1914~)은 화면 속 시각 요소들 간의 조화에 관심이 많아, 형태와 색채의 구성을 중요시했다. 1950년대에는 주로 정물이나 풍경을 소재로 삼았지만 단순한 색면과 형태를 통하여 평면적인 모더니즘적 화면을 보여준다. 박고석(朴古石, 1917~2002)도 마찬가지로 단순하면서도 두터운 선과 넓은 색면

1952년 부산 거리에서
박고석, 한묵과 함께 찍은 사진

을 통해서 소재의 조형적인 특성을 강조하였다. 반면 이봉상(李鳳商, 1916~1970)과 손응성(孫應星, 1916~1979)의 작품은 사실적인 구상회화이다. 이후 이봉상은 형태를 단순화하는 쪽으로 변화했지만, 손응성은 사물의 작은 부분까지도 사실적으로 그려 차분한 화면을 만들어냈다.

당시 기조전에 이들이 제출한 그림의 제목은 조금씩 알려져 있지만 실제 어떤 작품들이었는지에 대한 기록은 부족하다. 다만 전해지는 바에 따르면 이중섭은 풍경화 한 점과 아이들의 모습을 그린 그림 한 점, 이렇게 두 점을 출품하였다. 이중섭은 앞선 동료들과 다르게 사실적인 화풍을 구현하지도, 조형성을 강조하지도 않는다. 그의 다른 작품들을 통하여 미루어 짐작하건대, 풍경화의 경우 간결한 붓터치로 표현했을 것이고, 아이들 그림은 간략한 선으로 아이들이 신나게 웃고 노는 소리가 들릴 만큼 생생한 리듬감을 나타냈을 것이다.

그저 자신들이 아직 죽지 않고 그림을 그린다는 실존적인 이유에서 시작한 전시였지만, 많은 이들이 관심을 가졌고 적지 않은 그림이 팔리기도 했다. 예상치 못한 성공에 놀라는 한편으로 작은 희망을 느끼지는 않았을까? 이중섭 역시 빚을 갚고 친구를 돕느라 결국 수중에 남은 돈은 거의 없었지만, 그래도 이렇게 차근차근 돈을 모으다 보면 언젠가는 아내와 아이들이 있는 일본에 갈 수 있을 것이라는 작은 소망을 키웠을 것이다.

어찌되었든 동료들끼리 모이면 더없이 좋았다. 수중에 돈이 없는 것도, 가족이 멀리 있는 것도 잠시나마 잊어버리고 그저 예술만 생각하며 웃음을 지을 수 있었을 것이다. 기조전 즈음하여 함께 전시를 한 박고석, 한묵 이렇게 셋이 함께 찍은 사진 속 이중섭의 얼굴에는 비통한 현실의 그늘은 보이지 않는다. 오히려 늦은 밤 전시를 마치고 길을 걷는 젊은 작가의 자유로움이 느껴진다.

## 밀다원 시대의 예술가들

해방 후 명칭이 바뀐 광복동 주변의 망포동, 대청동에는 크고 작은 다방들이 많이 있었다. 그곳에는 많은 예술가들이 드나들었다. 하지만 다방에 모인 이들이 그저 커피를 마시며 유유자적 노는 것은 아니었다. 그곳은 전쟁을 피해 내려온 예술가들이 마음을 편히 둘 수 있는 유일한 장소였다. 또한 일정한 주거지 없이 하루하루 떠돌며 지내는 사람들이 많았기 때문에 다방은 서로에게 연락을 남겨놓을 수 있는 소통의 창구였다.

1955년에 발표한 단편소설 「밀다원 시대」에서 작가 김동리는 당시 다방이 예술가들의 안식처였다는 사실을 잘 묘사한다. 소설의 주인공인 시인은 어떠한 조건에서도 밀다원을 벗어나고 싶어 하지 않는다. 단순히 차를 파는 다방이 아니라 자신을 걱정해주고 아껴주는 친구들이 있는 안식처이기 때문이다. 불안한 현실에서 유일하

게 안정감을 느끼는 상징적인 장소가 바로 '밀다원'인 것이다. 당시 김동리를 비롯한 문인뿐 아니라 음악가, 미술가, 영화감독이나 배우 등 문화예술계 인사들은 다방에 모여 서로를 위로하고 어떻게 해서든 예술 활동을 멈추지 않고 계속해나갈 방법을 고민하곤 했다. 그래서 이때를 김동리의 소설 제목을 따서 '밀다원 시대'라 부른다. 현실의 고단함과 배고픔은 있지만, 동시에 예술가적 열망을 함께 나누던 향수 어린 시기였다.

밀다원은 단순히 소설 속 가상의 공간이 아닌 실제로 광복동에 있던 다방이다. 그리고 이곳은 이중섭이 기조전을 함께한 동료이자, 부산과 훗날 서울에서 많은 도움을 받게 되는 박고석을 처음 만난 곳이기도 하다. 박고석은 이중섭이 일본에 있던 시절 자신도 도쿄에 있었기 때문에 전시를 통해 이중섭의 이름을 알고 있었다. 하지만 친분을 쌓진 못했는데 인연이 되려 했는지 전쟁 중 부산에서 만나게 되었다.

당시 루네쌍스 다방뿐 아니라 밀다원이나 그 근방의 여러 다방들에서 전시가 끊임없이 이루어졌다. 이는 전쟁 전 서울의 명동이나 종로에서 흔히 볼 수 있는 모습이었다. 박물관 외에는 미술 전시를 위한 공간이 별로 없었던 상황에서 미국 공보관이나 백화점과 더불어 다방은 전시가 이루어지는 흔한 장소였다. 네 명이 앉을 수 있는 테이블이 바둑판 모양으로 놓여 있고 입구 쪽에는 카운터가 있는 모습이 다방의 전형이었고, 전시라고는 다방 벽에 작품을 거는

밀다원 시대를 대표하는
광복동 밀다원 다방을 재현한
부산역사관 전시 전경

게 전부였다. 자욱한 담배 연기 때문에 그림의 색이 바랄 정도였지만, 그럼에도 예술가들이 전시를 하고 작품을 팔 수 있는 주된 공간이었다. 그리고 전쟁이 일어나면서 부산의 광복동 일대는 명동의 축소판이 되었다.

밀다원 시기가 그저 낭만적인 기억만 남아 있는 때는 아니었다. 전쟁으로 인한 막막함을 이기지 못하고 한 시인이 자살하기도 했다. 한국 근현대미술사에 한 획을 그은 화가 김환기는 다방 신세만 졌던 부산에서의 삶을 반추하며 당시를 인간의 감정을 잃어버린 때로 여겼다. 한편에서는 다른 문제도 불거졌다. 바로 부산 토박이 화가들의 불만이었다. 그들은 전쟁 전에는 중앙에서 멀리 떨어진 주변부의 예술인으로 소외되었다고 생각했는데 전쟁 발발 후에는 피난 온 화가들에게 자신들의 근거지마저 점령당했다고 여겼다. 더욱이 미국이나 중앙정부의 지원도 피난 화가들에게 돌아가고, 이들끼리 모여 전시를 하고 단체를 만드는 모습이 마치 자신들의 앞마당에서 허락 없이 잔치를 여는 것처럼 느껴지기도 했다. 양쪽 그룹 사이의 갈등이 고조되면서 서로 언쟁을 주고받기도 했다. 굴러 온 돌이 박힌 돌을 빼낼지 모른다는 위기감을 느낀 부산 화가들은 1953년 마침내 자신들만의 미술그룹인 토벽회(土壁會)를 결성하였다. 단지 정치적인 이유로만 만들어진 단체는 물론 아니었다. 하지만 분명 서로 간에는 보이지 않는 벽이 있었다.

피난지 부산에서 예술가들은 각기 나름의 투쟁을 하고 있었고

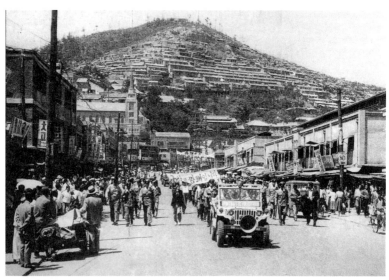

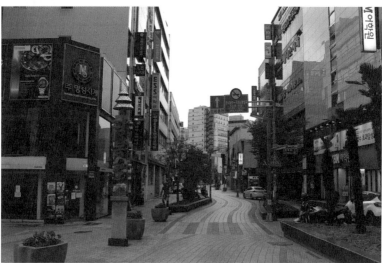

1950년대 광복동의 모습과
2016년 광복로의 모습

자신의 몸과 마음을 지키기 위한 노력을 기울였다. 그렇기에 어찌 보면 한없이 낭만적이고, 반대로 한없이 부질없는 움직임을 매순간 만들어냈을 것이다. 그리고 그런 몸짓의 판이 벌어지는 곳이 다방이 었다. 기조전이 열린 루네쌍스 다방에서 토벽회의 창립전도 열리고, 밀다원 다방에서 김환기가 전시를 하고 김동리 소설의 씨앗이 만들 어졌다. 하지만 예술가들의 숨소리가 가득 찬 다방들의 흔적을 지금 은 더 이상 찾아볼 수가 없다. '다방'이라는 말 자체가 이제는 생소 하거니와 피난민들이 몸과 마음을 녹이던 자리는 이제 부산의 번화 가가 되었다. 부산항 앞에는 커다란 백화점이 들어섰고, 자갈치 시 장과 국제시장에는 관광객이 넘쳐난다. 부산국제영화제가 정기적으 로 열리는 곳이기도 하다. 광복동 일대의 다방 거리는 '광복로'라는 이름으로 젊은이의 거리가 되었다. 거리 공연이 열리고, 화려한 상 점들이 가득 차 있다. 다만 곳곳에 옛 광복동의 거리를 짐작할 수 있 을 만한 작은 기념비들이 그때의 흔적이 있던 곳임을 알려줄 뿐이다.

## 범일동 판잣집에 외로운 몸을 누이다

소설 「밀다원 시대」의 주인공이 친구들 집에서 집으로 전전했듯 이 이중섭의 사정 역시 여의치 않았다. 그나마 1951년 12월 가족들 과 함께 8개월 정도 머물던 제주도 서귀포에서 부산으로 다시 돌아 왔을 때는 친구 김종영의 범일동 판잣집 한편에 머무를 수 있어 다

행이었다. 광복동과 범일동은 지금이야 차로 20분 정도면 닿는 거리지만 당시에는 전차로 한 시간 정도 걸렸다. 이중섭은 낮에는 미군 부대나 항구에서 날품팔이를 하고 저녁 때는 광복동에서 시간을 보내다가 전차를 타고 범일동으로 돌아와 고된 몸을 누이곤 했다. 그래도 당시 범냇골이라 불리던 범일동은 만리산 아래 피난민들이 하나둘씩 모이기 시작하면서 판자촌이 형성된 곳이었고, 멀지 않은 곳에 위치한 부산공업고등학교에서 박고석이 교사생활을 하고 있었다. 당시 부산에는 너무나 많은 피난민이 있어서 판잣집 방 한 칸도 구하기 쉽지 않은 상황이었다.

고향을 등지고 범냇골에 머물게 된 피난민들 속에서 이중섭 역시 원산에 두고 온 어머니가 그리웠을 것이고, 경제적 어려움을 견디지 못하고 얼마 못 가 다시 일본에 보낸 아내 남덕과 아이들이 보고팠을 것이다. 대폿집에서 술 한 잔 걸친 뒤 무거워진 몸을 끌고 범냇골로 올라오는 길이 얼마나 서글펐을까. 반짝이는 하늘의 별도 그다지 아름답게만 보이진 않았을 것이다. 그래도 일본에서 아내와 아이들이 굶지 않을 거란 생각에 위안을 삼기도 했지만, 반대로 사무친 외로움에 부인을 원망하는 마음마저 들기도 했다.

이중섭이 고향을 떠난 후의 시간은 6년 정도이다. 이 중 가장 긴 시간을 부산에서 보냈다. 하지만 부산에서 이중섭의 흔적을 찾기란 쉽지 않다. 60여 년이 흐르는 사이 광복동은 번화가가 되었고 그 옆을 지키던 바다와 대청동 옆 용두산도 현대화된 지 오래다. 영화 〈국

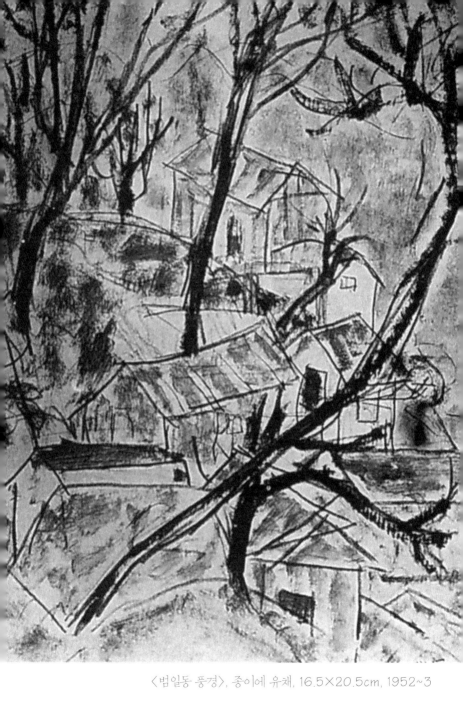

〈범일동 풍경〉, 종이에 유채, 16.5×20.5cm, 1952~3

제시장〉의 배경이 되는 1970, 80년대의 흔적 정도만 그나마 찾아볼 수 있다. 그러니 부산에서 이중섭의 자취를 찾기란 더더욱 어려운 일이다. 그나마 범일동, 피난민들이 판잣집을 짓고 옹기종기 모여 살았던 범냇골에 '이중섭 전망대'가 있다.

부산 시민들도 잘 모를 정도로 알려지지 않은 이중섭 전망대를 물어물어 찾아가니 만리산 아래 예전 판잣집들이 모여 있던 곳이 내려다보이는 주택가 언덕배기가 나왔다. 당시 이중섭이 남덕과 두 아들을 그리워했을 법한 장소이다. 노란색의 작은 전망대는 이중섭 작품의 이미지로 아기자기하게 꾸며져 있었다. 그리고 마치 이중섭의 범일동 풍경 스케치처럼 전망대 아래로 지붕과 전선이 어지러이 얽혀 있었다. 이곳을 이중섭의 아내인 남덕의 원래 일본어 이름을 딴 '마사코 전망대'라고 부르기도 하는데, 피난민들의 흔적이야 세월이 흐르며 모두 사라졌지만 아내와 가족을 향한 화가의 그리움은 고스란히 남아 있다. 그리고 그 사랑을 느끼고자 하는 연인들이 종종 찾는 장소가 되었다.

홀로 쓸쓸한 시간을 보냈을 이중섭을 떠올리며 작은 전망대 옆 좁은 계단을 내려가니 이중섭의 작품 이미지가 벽화로 꾸며진 공터가 나온다. 아마도 생전에 벽화를 그리고 싶어 하던 이중섭의 원을 풀어주기 위함일 것이다. 생전 벽화를 소망하던 이중섭의 작품을 후세에나마 벽에 장식하였으니, 조금이나마 그가 좋아할까. '이중섭'이라는 이름에 가장 먼저, 가장 많이 떠올릴 소의 모습 역시 벽에 단

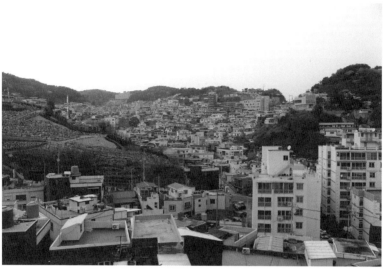

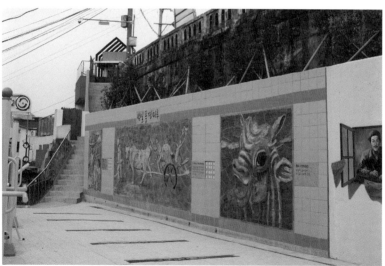

이중섭 전망대에서 내려다본 범일동 일대와 그의 작품으로 장식한 벽화.
고향과도 같았던 원산을 떠나 가장 오래 머물렀던 부산에
비록 이제는 많이 흐릿해졌지만, 여전히 그의 흔적이 남아 있다.

단히 새겨져 있다. 모사본이기에 이중섭이 표현한 활달한 필치를 느끼기는 어렵지만, 그래도 그가 머물던 범냇골에서 다시 한 번 이중섭이 사람들의 기억 속에 남게 되었다는 사실에 위안을 받는다. 그리고 괴로움 속에서도 밝은 그림을 그렸던 이중섭의 예술정신과 전쟁 중에도 전시회를 멈추지 않았던 이중섭의 창작 열정, 그리고 무엇보다 그가 가슴에 품었을 가족에 대한 애절한 그리움을 다시 한번 생각하게 된다.

이렇듯 오랫동안 한국인에게 기억되는 이중섭, 그리고 벽화에서 다시 되살아난 그의 소는 어디서부터 시작되었을까. 어떠한 시간의 흐름을 지나 단단하고 강하게 굳어졌을까. 어떻게 우리 속에 신화적 이야기로 남게 되었을까.

2

# 반도에서 온 천재화가

## 소년, 그림을 시작하다

이중섭의 고향은 과연 어디일까? 그리 어렵지도 않은 질문을 던지는 데는 나름의 이유가 있다. '이중섭의 생애와 작품세계'를 찾아, 그의 흔적을 따라 여행을 떠나겠다고 결심하고 나니 막상 여행의 첫 출발점을 어디로 잡아야 할지 막막했다. 그의 탄생지가 알려지지 않은 것은 아니다. 다만 이중섭의 고향이 지금은 가볼 수 없는 북한 땅에 있기 때문이다. 전국 곳곳 유명인들이 태어난 생가나 유년시절을 보낸 장소는 의미 있는 곳으로 지정되어 사람들을 불러들이곤 하지만, 이중섭의 고향은 그럴 수가 없다. 어쩌면 지금 이중섭의 고향 집에 살고 있는 사람들은 정작 그를 알지 못할지도 모른다. 아니, 이런 생각조차 그저 추측일 뿐이다. 비록 직접 가볼 수 없는 곳이지만 그의 뿌리를 알아야 하니 상상으로나마 그가 유년시절을 보낸 평안도로 가볼까 한다.

이중섭이 태어난 곳은 평안남도 평원이다. 그곳에서 그는 남부러울 것 없는 어린 시절을 보냈다. 비록 아버지는 제대로 된 기억이

없을 정도로 일찍 여의였지만 대신 여장부 같은 어머니와 열두 살이나 나이가 많고 현실감각이 남달랐던 형도 있었기 때문에 빈자리는 크지 않았다. 사실 그의 유년기에 대한 정확한 기록은 지금 확인해 볼 수가 없다. 현실적 한계가 있는 탓도 있지만, 실제로 그곳에 가본다고 해도 당시의 자료가 남아 있지 않을 가능성이 크다. 그러니 옛 시절에 대해서는 다른 사람들의 증언에 기댈 수밖에 없는데, 아버지가 언제 돌아가셨는지에 대해 남아 있는 기록이 조금씩 다르다. 이중섭 연구가 그리 쉽지 않은 까닭이기도 하다.

한 가지 분명한 것은 일제강점기였어도 그에게는 든든한 집안이 있었고, 그 속에서 큰 어려움 없이 사랑받는 막내로 자랐다는 점이다. 생활력 강한 어머니와 당시 유력 기업가였던 외할아버지의 지원 덕에 부유한 어린 시절을 보냈고, 이후 성인이 된 형이 집안을 일으켰다.

이중섭은 특히 어머니와의 관계가 유독 깊었다. 어머니와의 사랑이 돈독해서일까, 그에게서 자신이 사랑하는 여인의 존재가 차지하는 비중이 크다. 이에 대해 어머니와 정서적 분리가 잘 이루어지지 않은 탓으로 보는 해석도 있는데, 여러 증언에서 성적으로 자유분방한 모습이나 이상 행동에 대한 언급이 있다는 점이 이러한 관점에 힘을 실어주기도 한다. 하지만 굳이 전문 소견이 아니더라도, 이중섭에게 어머니나 누나와의 관계는 가부장적 분위기에서 자라던 여느 한국 남성들과는 분명히 달랐다. 그에게 어머니는 무한한 애정

을 주던 대상이었고, 어린 나이에 시집 간 누나 역시 그리움의 대상
이었다. 당시에 여성들은 대체로 이른 나이에 결혼을 했고 이중섭의
누나 역시 그랬다. 하지만 마냥 누나와 놀고 싶던 어린 소년에게는
커다란 이별의 아픔을 느끼게 한 사건이었다. 이후 정신적 기둥이나
다름없던 어머니와 한국전쟁으로 인해 생이별을 하였고, 어머니와
누나 못지않게 깊은 애정을 나누었던 아내와도 떨어져 지낼 수밖에
없었으니 유년시절 누렸던 충만한 사랑은 계속 빈자리로 남을 수밖
에 없었다. 더욱이 어린 시절 받았던 사랑이 큰 만큼 그 빈자리는 더
크게 느껴졌을 것이다.

하지만 한편으로 이중섭에게는 책임져야 할 것이 없었다. 아버
지의 사업을 물려받아 집안을 건사해야 하는 형 이중석과 달리 자신
이 하고 싶은 것만 찾아다니면 되었다. 그리고 그것이 바로 그림이
었다. 어렸을 때부터 이중섭은 혼자 광에 틀어박혀 그림을 그리거나
강가의 진흙에서 웅크리고 앉아 그림 그리는 것을 좋아하던 아이었
다. 그러던 중 자신의 미술적 재능을 오산학교에서 발견하게 되었다.

태어난 고향은 평원이었지만, 형이나 누나처럼 이중섭 역시 외
가가 있던 평양에서 학교를 다녔다. 외가 식구들이 있기도 하거니
와 아무래도 큰 도시에서 배우게 하려는 부모의 욕심은 예나 지금이
나 크게 다르지 않았을 것이다. 평양 종로공립보통학교를 다니던 시
절 이중섭은 여기저기 뛰어다니며 놀던 아이였다. 당시 평양 근처의
고구려 고분벽화에 대한 발굴 작업이 한창이었다. 조선의 문화유산

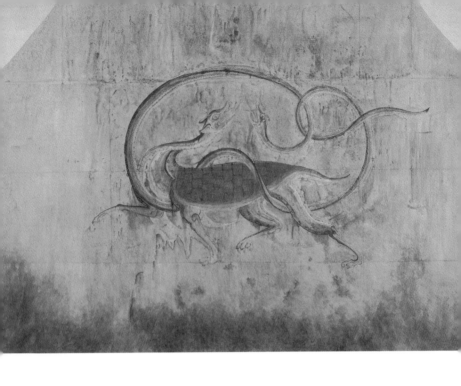

강서대묘(고구려 6세기) 북쪽 벽 현무 모사본,
1930년대 모사, 218×311㎝, 국립중앙박물관

에 관심이 많았던 일제에 의해 많은 고구려 고분이 열렸고, 그 안을 가득 채웠던 고분벽화는 일본뿐 아니라 조선 사람들을 매료시키기에 충분했다. 일제는 자신들이 식민지의 문화 분야도 발전시켰다고 선전했는데, 그 일환으로 고분벽화의 모사본을 평양의 박물관에 전시했다. 아마도 이 전시를 통해 이중섭 역시 고구려 고분벽화를 접했을 것이다. 당시 평양에서 어린 시절을 같이 보냈던 여러 작가들이 고분벽화를 보았던 자신들의 경험을 이야기한 바 있고, 이중섭의 아내 남덕 역시 남편이 벽화 모사를 해보고 싶어 했다고 기억한다.

이중섭은 그림 그리는 것을 좋아했고 사람들과 어울리기를 좋아하던 아이였지만, 학업 성적은 그다지 좋지 못했다. 평양고등보통학교 입학시험에서 떨어진 지 1년 후 외할아버지의 소개로 오산고등보통학교에 진학하였다. 3·1운동 당시 민족지도자 33인 중 한 명인 이승훈이 세운 오산학교는 여러 우여곡절을 겪으면서도 민족정신을 가지고 조선 문화의 우수성을 잊지 말아야 한다고 학생들에게 가르치던 곳이었다.

오산학교에 입학한 이중섭은 평양에서 떨어져 있던 평안도 정주에서 하숙을 했다. 태어나서 처음으로 가족들과 떨어지게 되었지만 친구들과 돈독한 관계를 맺으며 학창시절을 보냈다. 사실 10대는 이제 막 꽃봉오리처럼 자라는 자신들만의 신념과 이를 공유할 수 있는 친구가 중요한 시기다. 그런 시절 이곳에서 중요한 만남이 이루어진다. 미술부에 부임한 임용련, 백남순 부부와의 만남

이었다. 이들은 당시 드물게 미국과 프랑스에서 유학을 한 인재들이었다. 임용련은 중국 난징 진링대학과 미국 예일대학교 미술대학을 다녔고, 백남순은 파리에서 유학 중이었다. 두 사람은 임용련이 졸업 후 유럽여행을 하던 중에 파리에서 만나 결혼을 하였다. 서양의 문화를 체험한 문화 엘리트 부부였던 것이다. 조선에서 자신의 꿈을 펼치던 것도 어렵던 시절, 해외 유학을 하고 현지에서도 인정을 받으며 활동했던 두 유능한 화가는 당시에 선망의 대상이 되기에 충분했다. 그런데 이 부부가 고국에서 뜻을 펼치고자 오산학교 미술교사가 되었다.

미술부 활동을 하던 이중섭은 이들이 배워온 전위적인 서양미술에 영향을 받게 되었다. 특히 임용련에게 많은 것을 배웠던 이중섭은 야수주의나 표현주의적 특성을 담은 그림을 마음껏 그려볼 수 있었다. 이들이 유럽에 있던 1930년대는 입체주의와 야수주의 등 새로운 미술이 꽃을 피우던 시기였고, 바로 이러한 분위기를 스승을 통해 간접적으로 흡수하게 되었던 것이다. 더불어 오산학교의 설립정신도 그러했지만, 임용련 역시 민족의 정신을 펼쳐야 한다는 생각을 갖고 있었다. 이러한 영향이었을까, 당시 이중섭이 한글 자모를 활용한 구성작업을 하기도 하였고, 훗날 일본에서 활동할 때조차도 한글 자모로 된 서명을 했다. 창씨개명으로 나라가 뒤숭숭하고 다른 이들이 앞다투어 서구 문물을 받아들이려 하던 때에 이중섭은 꿋꿋이 모든 작품에 한글로만 서명을 했다.

더불어 임용련은 아이들에게 다양한 소재를 자유롭게 다루어볼 것을 권했고, 이런 분위기에서 이중섭은 '소'에 집중하게 되었다. 소를 그리기 위해 며칠 동안 풀을 뜯는 소 옆에 가만히 앉아 관찰을 하기도 했는데, 그저 소를 바라보기만 하는 젊은 남자의 모습을 수상히 여긴 주인이 보다 못해 소도둑이냐며 따졌다는 일화가 전설처럼 전해지기도 한다. 그렇게 이중섭의 소 그림이 시작되었다. 그저 소의 해부학적 구조만을 보는 것이라면 관찰은 그리 오래 걸리지 않았을 것이다. 아니, 어쩌면 책이나 도살장에 가서 구경하는 것이 더 빨랐을 것이다. 하지만 이중섭은 소에 대한 과학적 분석이 아니라 생명력을 가진 소의 움직임과 감정을 느끼고 싶었던 것이다. 이중섭 연구를 한 전인권은 이를 '몸찰'이라 불렀다. 몸으로 관찰했다는 뜻이다. 계속 보고 또 보고, 그리고 또 그려내어 소를 온전히 자신의 것으로 만드는 과정이었다. 이 과정은 이때를 시작으로 평생에 걸쳐 이어진다.

임용련 같은 스승 밑에서 이중섭은 마음껏 예술적 기량을 갈고 닦을 수 있었고, 이는 1932년부터 전조선남녀학생작품전람회에서 연속으로 입상한 점으로도 증명되었다. 이 전람회는 요즘 학생들의 미술대회와는 다른 보다 큰 의미가 있었다. 직업화가로 인정받는 것까지는 아니지만 미래의 예술가가 될 수 있는 발판으로 삼을 만한 큰 대회였고, 실제로 당시 입상한 많은 학생들이 일본의 미술대학에 진학하고 화가로 활동하기도 했다. 그리고 이중섭에게도 전람회 입

상은 일본에서 미술공부를 할 수 있도록 허락받을 수 있는 근거가 되었다. 당시 이중섭의 형은 일본 유학을 마치고 원산으로 근거지를 옮겨 사업가로서 입지를 굳혔고, 이중섭은 아버지 대신 집안의 기둥 노릇을 하는 형의 후원이 절대적으로 필요했기 때문이다.

## 청년, 예술가로 성장하다

이중섭이 유년시절을 보낸 평원이나 원산을 가볼 수는 없지만, 그가 화가로서 발판을 닦은 청년기를 지낸 도쿄는 가볼 수 있었다. 그래서 도쿄를 이중섭을 향한 첫 여행지로 잡았다. 개인적으로는 10년 만의 방문이었다. 그때는 이중섭이 유학했던 때처럼 20대 시절이어서 앞으로 뭐든지 다 해낼 수 있을 것만 같았던 청춘이었고, 도쿄의 수많은 미술관과 갤러리가 여행의 주요 목적이었다. 그러고 나서 시간이 지나 30대에 이중섭을 찾기 위해 다시 도쿄를 찾은 것이다. 솔직히 말해 10년 전에 상상한 내 30대의 모습과 지금의 모습은 많이 달랐다. 게다가 이중섭을 생각하며 다시 오게 될지도 몰랐다. 문득 이런 생각이 들었다. 이중섭 역시 그렇지 않았을까? 도쿄에 처음 발을 디뎠을 때 자신이 10년 후에 어떤 모습일지 상상이나 했을까? 도쿄의 스산한 하늘을 바라보며 청년시절 이중섭을 떠올려보았다.

형의 경제적 후원과 어머니의 정신적 지지를 발판 삼아 이중섭

은 드디어 일본으로 가게 되었다. 아무리 부유한 집안의 막내아들이라 해도 지금처럼 마음만 먹는다고 비행기를 탈 수 있는 시절이 아니었다. 가족이 있는 원산에서 경원선을 타고 경성에 도착해서 다시 경부선을 타고 부산에 내려갔다. 그리고 부산항에서 대한해협을 건너 일본 시모노세키항으로 가는 배에 몸을 실었다. 며칠이 걸리는 힘든 여정이었지만, 청년 이중섭에게는 희망의 시간이었을 것이다. 어쩌면 스승 임용련처럼 자신도 파리에서 활동할 날을 기대했을지도 모른다.

사실 이중섭이 일본에 도착한 시기에 대한 기록 역시 일정하지 않다. 1936년이라는 이야기도 있고 1937년이라는 말도 있다. 다행히 『이중섭 평전』을 출간한 최열의 조사를 통해 이중섭의 일본 유학을 증명할 유일한 서류가 발견되었다. 바로 도쿄 데이코쿠미술학교(東京帝國美術學校, 동경제국미술학교)의 학적부인데, 그 기록에 의하면 출생 연도가 1916년 9월 16일이고, 본적은 원산이며 입학 전 학력역시 오산고등보통학교로 적혀 있다. 또한 입학일은 1936년 4월 10일로 적혀 있다. 이러한 기록을 바탕으로 볼 때 적어도 1936년에는 일본에 있었다는 것을 확인할 수 있다. 하지만 놀라운 것은 이듬해인 1937년 3월 31일에 퇴학을 당했다는 기록이다. 실제 여러 증언에서 이중섭이 분카가쿠인(文化學院, 문화학원)을 졸업했다고 알려져 있으니, 데이코쿠미술학교에서 나와 분카가쿠인으로 옮겼다는 것을 알수 있다. 하지만 왜 그랬을까?

이 대목에서도 이중섭의 신화적인 이야기가 탄생한다. 당시 일본 미술계 역시 큰 변혁을 겪었다. 서양의 근대문물은 끊임없이 들어오고 사상적 대립 역시 적지 않았다. 서양에서는 몇 백 년에 걸쳐 이루어져왔던 보수적인 아카데미즘과 새로운 미술을 지향하는 아방가르드의 영향이 한꺼번에 흘러들어오면서 그 대립이 당시 예술가들뿐 아니라 학교에서도 이루어졌다. 그러한 점에서 볼 때 데이코쿠미술학교는 도쿄미술학교와 함께 보수적인 분위기가 강했지만, 분카가쿠인은 자유로운 학풍과 함께 아방가르드 미술을 배울 수 있는 곳이었다고 한다. 이를 근거로 하여 여러 평론가들은 이중섭이 당시 일제의 강압적이고 보수적인 미술을 피해 보다 전위적인 미술을 배우고 싶어서 학교를 옮겼다고 보았다. 다시 말해 시대를 읽고 보다 앞서가는 예술가로 이중섭을 높이 평가한 것이다. 그리하여 시대를 앞선 아방가르드 정신을 일찍이 가진 예술가라는 신화가 만들어졌다. 하지만 이와 관련하여 이중섭이 실제로 어떻게 생각했는지에 대한 정확한 기록이나 증언은 남아 있지 않다. 다만 관련 내용을 조사한 최열은 데이코쿠미술학교의 학적부를 참고하여 데이코쿠미술학교에서 그다지 성적이 좋지 않아 퇴학의 사유로 '제명'을 들고 있다는 점에서 이중섭의 강한 의지라기보다는 자연스럽게 학교를 옮길 수밖에 없는 상황이었을 거라고 본다.

사실 당시 데이코쿠미술학교에서 수학했던 한국의 화가들이 적지 않았다. 한국 근현대미술에서 이름을 빼놓을 수 없는 장욱진, 이

이중섭이 다니던 시절의 모습과는 많이 달라진
무사시노미술대학의 박물관

쾌대를 비롯하여 당시 일본의 학교들 중 가장 많은 예술가들이 이곳을 거쳐 갔다. 그렇다고 이들을 일컬어 시대를 읽지 못한 고루한 화가들이라고 할 수는 없지 않은가. 그리고 사실상 데이코쿠미술학교 역시 동경미술학교에 비해 여러 재야의 미술가들이 교수로 활동한 학교이기도 하였다. 그러니 그저 학교의 분위기만으로 이중섭이 학교를 옮긴 이유를 설명하기에는 다소 과장된 면이 있다. 데이코쿠미술학교는 1962년에 무사시노미술대학(武藏野美術大學)으로 학교명을 바꾼 후 현재까지도 여전히 예술명문대학으로 알려져 있다. 또한 종합대학의 성격보다는 예술가들을 배출하는 학교로 명성을 이어가고 있다.

이중섭의 인생 여정을 더듬어보는 여행은 이렇게 도쿄에서 시작되었다. 그의 고향인 평원이나 원산, 어린 중섭이 다니던 오산학교도 가보고 싶지만 아직은 힘든 일이니 말이다. 이중섭의 발자취를 따라간 무사시노미술대학에서는 이중섭이 유학하던 당시의 모습은 찾아보기 힘들었다. 새롭게 지은 회색의 현대식 건물들로 캠퍼스가 채워져 있었다. 또한 어지러이 붙은 게시판의 다양한 문화계 소식들 외에는 깔끔하게 정돈된 모습이 상상했던 미술대학의 모습과는 달랐다. 시간이 제법 흘렀으니 그때의 모습이 남아 있을 거라는 기대는 크지 않았지만, 그래도 아쉬운 마음이 드는 것은 어쩔 수 없었다.

천천히 둘러본 학교 주변에는 대학가의 젊은 기운보다는 안정적

이중섭이 살던 집 근처에 위치한
이노카시라 공원

이고 조용한 분위기의 주택들이 이어져 있었다. 다만 학교 앞의 작은 천과 그 천을 따라 줄지어 서 있는 키 높은 고목, 산책로와 낡은 나무다리가 어쩌면 당시를 기억할지도 모르겠다. 하지만 이렇게 고요한 분위기 때문이었는지 몰라도 이중섭은 데이코쿠미술학교에 다니고 있을 때에도 학교 근처보다는 다소 거리가 있는 이노카시라 공원 근처 아파트에 집을 구했다. 지금도 한 번 정도 전철을 갈아타고 50분가량 가야 하는 거리이니 꽤 멀었는데 말이다.

신화적 평가가 어찌되었든 이중섭이 분카가쿠인으로 옮긴 후에 더욱 활발히 활동했고 일본 미술계에서도 좋은 평가를 받았다는 사실은 분명하다. 1921년경 건축가 니시무라 이사쿠(西村伊作, 1884~1963)가 설립한 분카가쿠인은 자유로운 분위기와 학제를 가진 학교였다. '국가의 학교령에 의하지 않는 자유롭고 독창적인 학교'를 만든다는 이념으로 시작한 학교였으니 당시의 분위기를 가늠할 수 있을 법하다. 또한 설립 멤버 중 한 명인 이시이 하쿠테이(石井柏亭, 1882~1958) 역시 프랑스의 앵데팡당전처럼 일본문부성 미술전람회에 불만을 품고 뜻을 같이하는 화가들과 함께 '이과회(二科會)'를 결성하는 등 당시로서는 혁신적인 인물이었다. 하지만 훗날 이처럼 자유로운 학풍이 일본 정부의 눈엣가시가 되기도 하였다. 이처럼 자유로운 예술을 지향한 분카가쿠인에서 이중섭은 오산학교에 이어 두 번째로 자신의 미술세계를 발전시킬 수 있는 도약의 기회를 얻었다.

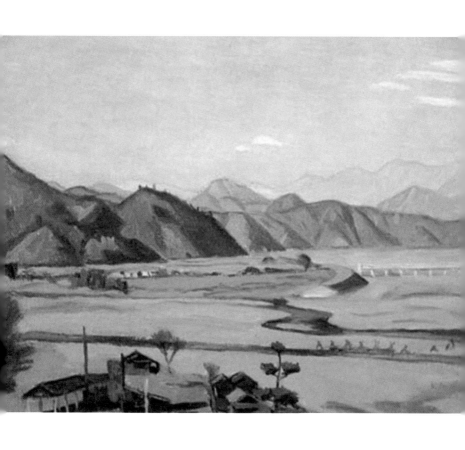

이시이 하쿠데이,
〈아베천(安倍川)〉 캔버스에 유채, 38×45.5cm,
1936, 치바현립미술관

분카가쿠인이 자유를 추구했다고 해서 오늘날 우리가 생각하는 추상이나 보다 더 난해한 예술을 가르치지는 않았다. 한국 근현대미술의 대표 추상화가인 유영국 역시 분카가쿠인 출신인데, 자신이 추상을 하게 된 것은 학교의 분위기와는 상관이 없으며 오히려 인상주의 미술을 가르치던 학교였다고 회상한다. 지금이야 파스텔톤의 인상주의 미술이 서정적이고 고루해 보일지 몰라도, 사실적인 형태와 묘사를 중시했던 당시의 고전적인 아카데믹 회화보다는 인상주의식의 미술이나 혹은 유사한 시도가 훨씬 새롭고 혁신을 추구하는 경향이라 평가할 수 있을 것이다. 학교 설립에 참여했던 이시이 하쿠테이의 작품 역시 인상주의적이다.

이시이의 소묘수업을 이중섭도 수강하였다. 당시 수업에 참여한 학생 중 '이(李)'씨가 세 명이나 있자 그는 학생들에게 각기 특성에 맞는 별명을 붙여주었다. 그중 이중섭은 턱이 길다고 해서 턱을 뜻하는 일본어 '아고(顎)'를 앞에 붙여 '아고리(顎李)'라고 불렀다. 이후 이중섭은 스스로도 자신을 아고리라 칭할 정도로 이 별명을 흔히 사용했다.

워낙 자유로운 영혼이었던 이중섭에게는 학교보다 예술과 동료들이 더 중요했다. 부잣집 막내도령답게 경제적으로도 어렵지 않았고 특별히 이루고자 하는 명예나 야망도 딱히 없었다. 그보다는 자유롭게 작업을 하고, 유학생들을 스스럼없이 자신의 집에 초대하기도 하면서 즐겁고 평안한 시간을 보내는 게 좋았다. 외모를 꾸미거

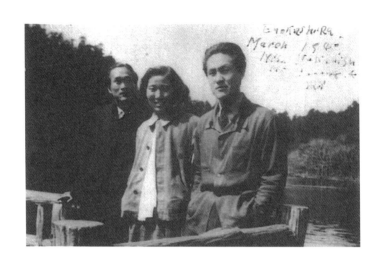

1940년 3월 이노카시라 공원에서 찍은
사진 속 이중섭(오른쪽), 2003년 조선일보

나 허식에도 큰 관심이 없어 단벌 코트를 입고 더부룩한 머리를 하고 다니던 그의 모습을 많은 이들이 회상하기도 하였다.

이중섭이 유학시절 중 대부분 머무른 곳은 분쿄구(文京区)의 이노카시라 공원(井の頭恩賜公園) 주변 아파트였다. 이곳에서 조선 유학생과 일본 작가들과 교류를 이어가고 자신의 작품 작업을 진행하면서 스스로의 예술세계를 만들어갔다. 이 근방은 기츠쇼지(吉祥寺) 사찰을 비롯해 한적한 호수와 공원이 있어 오늘날에도 도쿄 시민들의 휴식처이자 데이트 장소이기도 하다. 더불어 근방의 다양한 문화적 분위기를 만끽할 수 있는 곳으로 항상 많은 이들이 찾는다. 내가 찾았던 2월 역시 아직은 쌀쌀한 날씨임에도 많은 사람들이 공원을 찾았다. 관광객보다는 조깅을 하는 주민들이나 연인, 가족들이 많았다. 오래된 나무 그늘에 앉아 쉬거나 벤치에서 두런두런 이야기를 나누고 작은 사찰에서 공양을 드리는 모습이 무척 평안해 보였다. 또한 공원을 벗어나면 크고 작은 예쁜 카페와 식당, 상점들이 늘어서 있었다. 이렇듯 공원과 그 주변의 문화적 분위기는 높은 빌딩이 즐비한 도쿄의 시내 중심부에 비해 여유가 넘쳤다.

이는 당시에도 그러했던 것 같다. 당시 이중섭과 이노카시라 공원에서 찍은 조병선의 사진을 보면 이곳이 젊은이들이 함께 어울리며 시간을 보내던 장소였음을 보여준다. 머리를 뒤로 넘기고 바지 주머니에 손을 넣고 있는 모습에서 청년 이중섭의 자신감이 물씬 느껴진다.

## 예술가, 뮤즈를 만나다

분카가쿠인은 분명 청년 이중섭이 예술가로 성장하는 데 중요한 터전이 된 곳이지만, 무엇보다 유학시절 그의 삶에 중요한 인연들을 만난 곳으로서 더 큰 의미가 있다. 특히 대학교 2학년 시절 학교에서 만난 야마모토 마사코(山本方子)를 빼놓고는 이중섭의 유학시절과 청년시절, 아니 그의 전 생애를 제대로 이야기할 수 없다.

야마모토 마사코. 그녀는 이중섭의 인생에서 어머니 다음으로 큰 영향을 미친 여인이다. 프랑스 유학을 꿈꾸던 미술학도 마사코는 훤칠한 키에 잘생긴 청년이 학교 운동장에서 멋지게 배구를 하는 모습에 마음이 끌렸다. 이중섭 역시 실기실에서 자주 마주치던 아름다운 마사코에게 마음을 뺏겼고, 마사코를 만나기 위해 친구들에게 도움을 구하기도 했다. 이렇게 학교에서 오고 가며 서로를 익히고 점차 알아가면서 이중섭과 마사코는 사랑하는 사이가 되었다.

마사코는 일본인이고 부잣집 딸이었다. 비록 이중섭이 식민 지배를 받는 조선 사람이었지만, 그 역시 친구의 학비를 용돈에서 떼어서 대신 내줄 정도로 부유했다. 게다가 능력을 인정받은 상급생이었다는 점 역시 마사코가 이중섭에게 빠지기에 충분한 이유였다. 더욱이 두 사람은 훗날 프랑스에 함께 유학을 가는 꿈을 공유한 젊은 미술학도 커플이기도 했다.

이중섭과 마사코는 학교에서 함께 어울릴 뿐 아니라 다방과 공원 등을 다니며 추억과 사랑을 쌓았다. 둘은 사랑의 밀어를 나누면

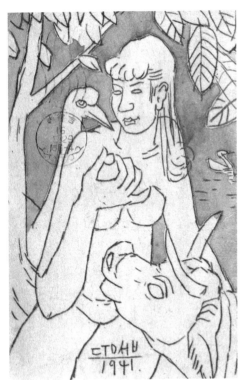

〈소와 여인〉,
엽서에 펜, 채색, 14×9cm, 1941

〈발을 치료해주는 남자〉,
엽서에 펜, 채색, 14×9cm, 1941

서도 예술에 대한 이야기를 많이 했다. 요즘말로 이 둘은 캠퍼스 커플이었다. 그렇지만 이중섭은 졸업 후 연구과를 계속해서 다녔던 반면, 마사코는 대학을 졸업하면서 학교를 떠나 이전보다는 자주 만나기가 힘들어졌다. 이에 이중섭은 같은 도쿄 하늘 아래에 있었음에도 마사코에게 엽서를 써서 부친다. 1년 동안 수십 장의 엽서를 썼고 이 엽서들은 잘 보관되어 지금 우리에게 전해진다.

엽서에는 마사코에 대한 알콩달콩한 사랑의 말뿐 아니라, 당시 이중섭의 화풍을 미루어 짐작할 수 있는 그림이 남아 있어서 더없이 소중한 자료가 되고 있다. 어김없이 소가 등장하고, 데이트 중 마사코가 발을 다치자 이를 치료해주었던 일화를 간결한 선으로 담기도 했다. 그리고 이날 이후 이중섭은 애칭으로 마사코를 '발가락군'이나 발가락과 닮았다고 해서 '아스파라거스'라 부르기도 했다. 그들만의 추억이 담긴 호칭이었다.

이후로 이중섭 평생에 두 사람 사이에 오고간 많은 엽서와 편지의 시작이었을 것이다. 사실 이중섭과 마사코가 오랜 시간을 함께했다고 말하기는 어렵다. 일단 이중섭의 생애가 너무 짧았고, 결혼후 부부가 같은 공간에서 '식구'로 산 시간 자체가 짧다. 전쟁은 한가정을 이별의 고통으로 몰아넣었던 것이다. 그럼에도 이중섭의 작품세계에서 마사코가 차지하는 비중은 절대적이다. 생이별을 겪은연인에 대한 절절한 마음이 붓을 들게 하고, 작품에 몰입하게 한 것일 수도 있다.

역사는 돌이킬 수 없기에 '만약'이라는 말은 크게 의미가 없다. 그러나 '아고리군'과 '발가락군'의 가슴 아픈 사랑의 역사를 들여다 보노라면 '만약 그때 전쟁이 나지 않았다면', '만약 두 사람이 헤어지지 않고 함께 피난 시절을 견뎠다면' 과연 이중섭은 어떤 삶을 살았고, 어떤 작품을 선보였을지 자꾸만 궁금해진다. 그러나 부질없는 생각이다. 중요한 것은 이중섭이 그림을 공부하기 위해 먼 도쿄까지 왔고, 어떤 이유에서인지 학교를 옮겼으며, 그곳에서 불멸의 연인이자 영원한 뮤즈를 만났다는 사실이다. 아내와 아이들을 주제로 그가 남긴 작품들을 보며 불현듯 그 사실 자체만으로도 감사할 일이라는 생각이 든다.

## 동방의 루오가 도쿄에 있었다

이중섭은 학교를 다니며 미술을 공부하는 학생들뿐 아니라 다방면에서 공부하는 친구들을 사귀게 된다. 타지에서 자신의 꿈과 미래를 위하여 수학하던 학생들이니 향수와 외로움을 달랜 고국의 친구들끼리 모이는 것은 당연한 일이다. 그리고 이때 이중섭은 니혼대학 종교학과에 다니던 구상을 만난다. 훗날 이중섭에게 형과 같은 역할을 해준 친구, 시인 구상과의 첫 만남이었다. 그리고 이중섭은 구상에게 '루오의 예수'처럼 생겼다고 했다.

당시 학교를 같이 다녔던 이들의 증언을 보면, 이중섭이 피

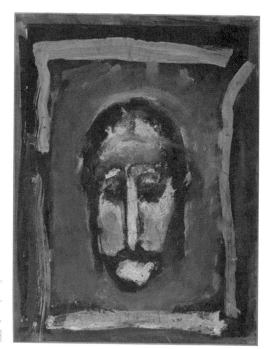

조르주 루오, 〈성스러운 얼굴〉,
과슈와 리토그라피,
65x49.8cm, 1930,
조르주 퐁피두센터

조르주 루오, 〈미제레레〉,
과슈와 리토그라피,
59x45cm, 1939,
조르주 퐁피두센터

카소(Pablo Picasso, 1881~1973)와 루오(Georges Henri Rouault, 1871~1958)에 빠져 있었다고 한다. 입체주의적인 피카소 작품보다는 그 이전의 고전적인 작품을 좋아했다는 마사코의 말을 감안하면 아마도 청색시대나 장밋빛 시대의 작품을 좋아했던 듯하다. 형상이 드러나면서도 작가의 개인 감정이 그대로 드러나는 그림에 매료되었던 것이다. 그리고 루오는 야수주의적인 강한 표현을 하는 작가로, 그의 거침없는 선에서 강한 힘이 느껴진다.

이 두 작가 모두 당시에는 최신의 작가였다. 이중섭과 동시대 작가라 봐도 무방하다. 만약 그토록 꿈꾸던 프랑스 유학이 실제로 이루어졌다면 이중섭은 두 작가들을 만났을지도 모른다. 그랬더라면 또 어떠한 예술이 만들어졌을까? 상상만 해도 가슴 떨리는 일이지만, 앞에서 말한 것처럼 역사에는 가정이 없으니 이쯤에서 상상은 접어두겠다.

사실 지금 우리가 볼 수 있는 이중섭의 작품은 한국전쟁 이후에 그린 작품들이다. 하지만 분명 여러 증언과 자료들을 감안하면 이중섭이 일본에 있던 시절, 작가로서 여러 작품을 남겼고 전시를 하기도 하였다. 단순한 학습기의 그림을 넘어서는 작품들이었다는 게 중론이다. 당시의 그림에 대한 평가들이 조금 남아 있는데, 그중 이중섭의 그림을 루오의 그림과 비교한 경우가 있었다. 그렇지만 실제로 루오의 어떤 작품을 이중섭이 접했는지는 알 수 없다. 일반적으로 루오의 대표작으로 알려진 작품들이 주로 1930년대와 1940년

대에 제작되었으니 이중섭을 비롯한 동료 작가들이 이를 보았을 가능성은 매우 낮다. 지금처럼 전 세계가 실시간으로 교류하며 이미지를 볼 수 있는 시대가 아니었으니 말이다. 그렇지만 비교적 이른 시기부터 유럽에 유학을 다녀온 미술가들을 통해 당시 도쿄에서는 비교적 빠르게 유럽의 문화를 접할 수 있었다. 그리고 실제로 지금은 작은 흑백사진 자료로만 남아 있는 이중섭의 작품에서 루오의 작품 특성이 언뜻 보이기도 한다.

1940년 제4회 자유미술가협회전에 출품한 〈소〉를 살펴보면 루오의 작품처럼 강한 선으로 형태를 그린 것을 알 수 있다. 또한 소가 고개를 숙인 모습과 다리와 몸이 이루는 구성이 마치 삼각형과 사각형, 반원 등의 단순한 기하학적 면으로 이루어진 것처럼 보인다. 이는 흡사 루오가 스테인드글라스와 같이 형태를 구성한 것을 연상시킨다. 하지만 이중섭의 이후 작품들에서는 보다 신비로운 분위기로 변하고 있다.

같은 해 제5회 미술창작가협회전에 출품한 〈소와 여인〉의 경우 여인과 소, 새가 이루는 분위기가 목가적이면서도 몽환적으로 나타나 있다. 문명의 때가 묻지 않은 원시의 자연에서 아름다운 여인이 소와 새와 함께 평화롭게 어우러져 있는 모습을 마치 꿈의 한 장면처럼 그렸다. 비록 흑백사진만 남아 원래 색을 알 수는 없지만, 이전의 작품에서 느껴졌던 강렬함보다는 신비로운 장면을 구성하고 있다는 것을 알 수 있다. 그리고 마사코에게 보낸 엽서에서와 마찬가

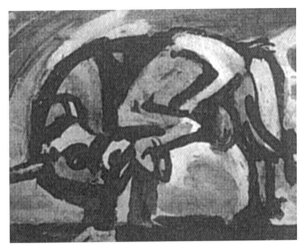

〈소〉 작품 사진, 1940(위)
〈소와 여인〉 작품 사진, 1940(아래)

지로, 작품 속 소들은 싸우거나 울부짖는 모습이 아니라 매우 평화로운 모습을 하고 있다. 농사를 짓거나 일하는 소가 아닌, 그저 즐거이 노는 모습이다. 그리고 오산학교 시절부터 그리기 시작한 소 그림이 일본에서 꿈꾸는 소의 모습으로 나타났다는 것을 알 수 있다. 비록 그 색과 세세한 묘사까지는 알 수 없지만, 이중섭이 오랫동안 '몸찰'을 하고 반복해 그려왔던 그만의 소는 일본에서 행복한 소로 표현되었다. 그리고 이 소는 한국인들뿐 아니라 보편적인 미술적 시각에서도 좋은 평가를 받았다.

비록 도쿄에서 이중섭이 그린 작품들은 지금 남아 있지 않지만, 여러 자료들을 통하여 살펴본 바에 따르면 적어도 이중섭이 왕성한 작품 활동을 했다는 사실은 분명하다. 1940년 분카가쿠인을 졸업한 뒤에도 미술의 불모지인 조선으로 돌아가지 않고, 상대적으로 훨씬 많은 정보를 접할 수 있고 여러 작가들과 교류가 가능한 도쿄에 계속 머무르면서 여러 전시에 참여했다. 더욱이 마사코와 프랑스로 같이 유학을 가자는 야심찬 계획까지 세워둔 터였다. 특히 1937년에 창립된 전위미술집단인 자유미술가협회가 다음 해 주최한 제2회 공모전에 응모하여 입상하면서 본격적인 화가로서 활동을 시작하였다. 당시 평론가들은 이중섭의 작품을 '설화와 환각적 신화'로 '문학적 환상세계'를 추구한다고 평하였다. 1942년부터는 자유미술가협회에 공모하지 않고도 전시를 할 수 있었다. 이는 전문작가로서 일본 미술계에 기반을 닦았다는 증거다. 특히 전위적인 예술을 하는 이들

에게 인정을 받았다. 또한 이쾌대가 주도한 조선신미술가협회에서 운영자로 참여해 열심히 활동하기도 하였다. 이처럼 다양한 활동을 병행하면서 이중섭은 경성과 도쿄에서 번갈아 전시를 하는 등 일본과 조선 양쪽에서 화가로서의 입지를 다졌다.

## 격랑의 시대, 다시 고향으로

안타깝게도 즐거운 시간이 마냥 계속될 수는 없었다. 전쟁은 막바지로 치닫고, 이에 일제는 더욱 강하게 조선을 압박했다. 이미 1940년에 창씨개명이 이루어졌고, 일본의 진주만 습격 이후 징병은 더욱 억압적이고 주기적으로 이루어졌다. 그러면서 이중섭 역시 더 이상 일본에 머물기가 힘들어졌다. 도쿄의 분위기 역시 뒤숭숭하여 이중섭이 1943년 귀국한 후 몇 달 지나지 않아 분카가쿠인 역시 자유사상이 전시체제에 맞지 않는다는 이유로 폐쇄되었다. 이후 분카가쿠인은 포로수용소가 되는 등 어려움을 겪으며 원래의 자리를 지키지 못하였고, 1946년에야 다른 장소에서 다시 문을 열 수 있었다. 그래서 현재는 분카가쿠인이 이노카시라 공원이 아닌 도쿄 동쪽 료고쿠(兩国)에 위치하며, 방송과 관련한 전공교육이 활발하게 이루어지고 있다.

이렇듯 일본의 학교조차 제 목소리를 내지 못하던 시절이었다. 그래서일까? 귀국하기 전에 그렸던 이중섭의 그림은 매우 어둡다.

〈소년〉,
종이에 연필, 26.4x18.5cm, 1942~5

가령 재빠르게 간단히 그리는 초벌그림 에스키스(esquisse)를 그리듯 종이 위에 연필로 그린 〈소년〉 속 고개 숙인 소년의 모습을 살펴보자. 다른 그림에서는 즐겁게 놀고 있는 소년의 모습을 자주 그렸던 것과 비교해 한눈에 봐도 매우 다른 분위기임을 확인할 수 있다. 짙은 그림자가 드리워지는 시간에 길 위에서 온몸을 감싼 채 앉아 있는 소년의 모습에서 갈 곳 없는 쓸쓸하고 불안한 감정이 느껴진다. 그것은 이제 막 예술가로서 경력을 쌓아가던 20대 젊은 청년의 감정 표현이 아니었을까? 전쟁이 없는 지금의 한국에서도 20대 청년들은 미래에 대한 불안을 가득히 안고 있는데, 세계대전 중 식민 지배를 받는 나라의 젊은이가 가진 좌절과 불안의 무게는 결코 적지 않았을 것이다.

사랑, 미래, 예술, 이 모든 것에 대해 많은 고민을 했을 시기에 이중섭은 결국 가족이 있는 원산으로 돌아갔다. 마사코에게 일본으로 다시 돌아올 것을 약속하지도 못하고, 프랑스로의 유학은 더욱 불확실했지만 우선은 가족에게 돌아가야 했다. 아직 경제적 능력을 갖지 못한 젊은 예술가가 다음 단계로 나아가기 위해서는 가족의 지원도 필요했을 것이다. 혹은 아들과 동생의 안위를 걱정한 어머니와 형이 돌아오라고 불렀을 수도 있다. 한편으로 이중섭 스스로도 어떤 선택을 해야 하는지 알 수 없었을지도 모른다. 마치 1942년작 〈소와 소년〉에서 소년의 앞발에 고개를 대고 잠든 흰 소와 그 소에 기대어 꿈을 꾸듯 생각에 빠진 소년처럼 말이다. 아마도 잠시 돌아

〈소와 소년〉,
종이에 연필, 29.7×40cm, 1942

갔다가 오래지 않아 상황이 정리되면 곧 돌아올 수 있으리라 믿었을 가능성이 높다.

이중섭은 그저 잠깐 고향에 머물 것이라 생각하고 배에 몸을 실었다. 하지만 이후의 과정은 그가 한 번도 생각해보지 못한 방향으로 흘러갔다. 소년을 보호하고 있는 잠든 흰 소 역시 꿈에서도 알 수 없는 미래였다.

**3**

전쟁에 휘말린 소

## 새 로 운  가 족 을  꾸 리 다

이중섭은 분카가쿠인 연구과를 마치고 한동안은 도쿄에서 화가로서 활동했다. 하지만 전쟁으로 혼란스러웠던 때라 조선인이 도쿄에서 예술가로 뿌리내리기는 힘들었다. 결국 1943년 이중섭은 마사코를 홀로 두고 무거운 발걸음으로 한반도로 돌아온다. 앞으로 두 해 뒤에 광복이 올 줄은 꿈에도 몰랐다. 아니, 그것을 바라기는 했어도 그 후의 혼란은 미처 예상하지 못했을 것이다.

당시 일본 유학을 비교적 성공적으로 마치고 돌아온 이중섭을 찾는 곳이 많았다. 그는 가족이 있는 원산에만 머무르지 않고 평양과 개성, 멀리는 경성을 오가며 전시를 하고 여러 예술가들을 만나며 활발하게 활동하였다. 이런 상황에서 다시 일본으로 갈 이유가 없었고, 가족들 역시 이중섭이 고향에 머무르길 원했다. 그렇게 이중섭은 조선 미술계에서 입지를 다지면서 작업을 하고 있었다. 전쟁이 혼란스러워질수록 마사코에게 편지를 보내기도 점점 힘들어지면서 그녀에 대한 사랑도 조금씩 내려놓았다. 여러 기록들을 보면 성공한 화

가 이중섭에게 적극적으로 구애를 한 무용가도 있었으며, 지인들의 소개로 여러 여성을 잠깐씩 혹은 깊게 사귀기도 했다.

그러던 1945년 4월, 마사코가 아버지의 도움으로 그 혼란한 와중에 조선으로 넘어왔다. 이는 목숨을 건 여행이었다. 훗날 마사코가 회상하기를 자신이 한국으로 올 때 타고 온 임시연락선이 광복 전 일본에서 한국으로 올 수 있는 마지막 배였다고 한다. 한국에 도착하고도 사나흘이 걸려서야 경성에 도착할 수 있었다. 지금처럼 교통이 발달하지 않아 부산에서 경성까지 이동이 쉽지 않은 때였다. 더욱이 전쟁 막바지라 혼란스럽기 그지없는 상황에서 조선인도 아닌 일본인 여성이 홀로 그 먼 길을 왔다는 것은 쉽게 상상하기 어려운 일이다. 자신의 모든 배경을 뒤로 하고 그저 사랑하는 사람을 위해 한 번도 가본 적 없는 낯선 땅을 찾아온다는 것이 가능하기나 할까? 이중섭과 마사코의 사랑과 인연에 대해 다시 한 번 감탄하지 않을 수 없는 대목이다.

힘겹게 경성까지 도착한 마사코는 다행히 그곳에서 이중섭의 지인을 만나 원산으로 전화를 걸 수 있었다. 이중섭 역시 얼마나 놀랐겠는가. 잊기로 한 사랑의 목소리를 전화로 듣고, 게다가 자신을 만나러, 오직 자신을 보기 위하여 조선에 와 있다니 말이다. 이중섭은 한달음에 경성으로 마사코를 데리러 갔다. 그리고 한 달쯤 후에 두 사람은 결혼식을 올렸다. 당시는 1945년 5월 말로 2차 세계대전이 절정으로 치달을 때였고, 정세를 직감한 일본인들은 이미 일

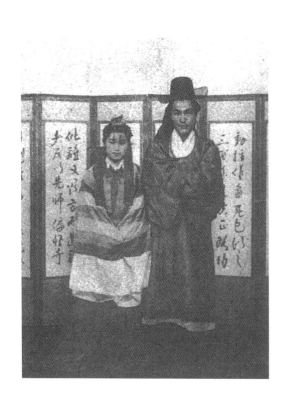

이중섭과 이남덕의 결혼식 사진

본으로 도망가기 바쁜 때였다. 더욱이 다급해진 일본의 전쟁 준비로 조선에는 물자가 부족했고, 아무리 백화점을 가진 부잣집이라 할지라도 화려한 결혼식은 힘들었다. 게다가 너무나 급작스러운 신부의 방문 아닌가.

그래도 이중섭의 가족들은 마사코를 가족으로 받아주었고, 그의 친구들 역시 경성과 평양에서 한달음에 달려와 축하해주었다. 그 축하가 길어져 일주일 밤낮으로 술잔치를 벌이긴 했지만 말이다. 그리고 일본인 아내를 위하여 이중섭은 '따뜻한 남쪽에서 온 덕이 많은 여자'라는 뜻으로 '남덕(南德)'이라는 이름을 붙여준다. 이남덕. 한때 화가가 되길 꿈꾸고 프랑스에 유학 가길 소망했던 도쿄의 자유분방한 엘리트 처녀가 조선의 원산에 와서 이남덕이 되었다. 그리고 이남덕은 이제 이중섭이라는 한 화가의 아내가 되었다.

급하게 결혼식이 꾸려진 만큼 신혼집도 몇 달 후에야 얻을 수 있었다. 원산 광석동에 전셋집을 얻기는 했지만 행복한 신혼생활을 누리기에는 시대가 뒤숭숭했다. 8월 12일에 소련군이 진입했고, 8월 15일 마침내 기다리던 광복이 이루어졌다. 일본 왕의 항복. 이 얼마나 기다리던 소식이었는가. 하지만 그저 기뻐하기에는 일본에 가족이 있는 아내 남덕에게 미안한 일이었을지 모른다. 더욱이 국내의 일본인과 친일파에 대한 처벌이 이루어지고 있었고, 그들에 대한 곱지 않은 시선이 공공연하게 드러났을 것이다. 그러니 섣불리 입 밖에 내진 않았어도 가족 모두 남덕을 걱정하는 마음과 고민이 깊었을

것이다. 이남덕의 회상에 의하면 해방 후에 시어머니, 그러니까 이중섭의 어머니가 당분간은 시내에 나가지 말라고 당부했다고 한다. 혹 며느리가 의심을 사서 탈이라도 날까 걱정되었던 것이다. 실제로 어떤 사람이 이중섭에게 일본인 아내를 둔 친일파라 욕했다며 남덕에게 취중고백을 하기도 했다. 그래도 그에게는 가족이 있었고, 서로 기대어 굳건히 시대를 헤쳐가면 그만이었다.

해방 후 혼란스러운 상황 속에도 이중섭의 활동은 계속되었다. 아니, 어쩌면 더 해야 할 일이 많아졌다고 해야겠다. 새로운 한국의 미술을 정착시키기 위해서 동료 예술가들과 뜻을 모아야 했기 때문이다. 경성과 평양에서 여러 작가들과 모임을 결성하고, 원산에서도 현지의 미술가들을 모아 단체를 결성하였다. 그다지 앞에 나서는 성격은 아니지만 뜻을 함께한 작가들과 진행하는 전시에는 적극적이었다. 이때 전시를 본 소련의 비평가가 세잔, 마티스, 피카소 등 유럽 작가의 수준에 올라 있는 작가로 이중섭을 칭찬하기도 했다고 하니, 그저 참가만 하는 데 의의를 둔 게 아니라 자신의 예술세계를 어느 정도 이뤄간 것임을 짐작할 수 있다.

그러던 중 이중섭은 원산여자사범학교에 미술교사로 취직한다. 일본 유학파인데다가 활발한 활동을 하는 화가이니 교사로 충분한 자격을 갖춘 셈이었다. 그렇지만 이중섭은 교사생활을 너무나 힘들어했다. 학생들에게 무엇을 가르쳐야 할지 몰라 항상 고민하다가 결국은 2주 만에 그만두고, 자신이 살던 광석동 산자락에 있던 고아원

에 자원봉사로 교사생활을 하였다. 그리고 이즈음 첫째 아들이 태어났다.

이때 이중섭은 두 번째 중요한 작품 소재를 얻는다. 바로 아이들이었다. 봉사를 나가는 고아원에서 모든 것을 잊고 신나게 노는 아이들의 모습을 보면서 예전 소를 그릴 때 그랬던 것처럼 무한한 애정으로 아이들을 보고 그리는 과정을 반복하였다. 아이들의 표정, 움직임, 깔깔거리는 웃음소리, 모든 것이 이중섭에게 하나하나 녹아들고 이는 간결한 필선으로 종이에 그려졌다. 더불어 남덕과 자신의 아이가 태어났으니 아이들에 대한 시선 역시 더욱 따뜻해졌다.

그렇지만 첫아이는 태어나면서부터 몸이 약했다. 결국 한 해를 넘기지 못하고 디프테리아로 세상을 떠나고 만다. 아이의 죽음은 중섭에게 큰 상처를 남겼다. 첫아이에 대한 기대감이었을까, 아니면 이중섭 스스로 너무나 여린 마음을 가진 까닭이었을까. 아니다, 비록 같이 지낸 시간이 고작 몇 달이었다 해도 부모로서 채 기지도 못한 아이를 떠나보내는 마음이 얼마나 찢어졌을지 왜 이해하지 못하겠는가.

이때 일본에서 만난 친구 구상도 원산에 머물고 있었다. 그의 기억에 의하면 아들의 장례식 전날 이중섭은 거나하게 취해서 집으로 돌아왔다. 그러고는 관 속에 누운 아들의 시신 위에 종이를 올려두고 동자가 그려진 도자기와 불상을 넣었다. 종이에는 온갖 장난을 치는 여러 아이들의 모습이 천도복숭아와 함께 그려져 있었다. 이중

〈천도복숭아와 아이들〉,
훗날 일본으로 떠난 두 아들에게 보낸 편지 중 부분,
종이에 유채, 26.7X20.3cm, 1954

섭은 친구 구상에게 "어린것이 혼자서 쓸쓸해할 거 같아서" 그렸다면서 히죽 웃었다. 구상은 아무리 그래도 자식이 죽었는데 술에 취해 히죽이는 모습에 화가 치밀었다. 하지만 아들이 담긴 목관을 땅에 묻고 집에 돌아오자마자 큰 소리로 울면서 이중섭은 그동안 참아왔던 자신의 슬픔을 토해냈다.

여러 아이들이 웃고 뒹구는 모습은 이후 이중섭이 그렸던 수많은 아이들 그림에서도 드러난다. 함께 그려 넣은 천도복숭아는 무릉도원(武陵桃源), 다시 말해 복숭아 과수원이 있는 아름다운 이상세계를 상징한다. 이를 아이와 함께 그리면서 자신의 첫아이의 극락왕생을 빌었을 것이다. 부디 저승에서는 평안하고 즐겁게 지내길 바라면서 말이다. 이러한 이중섭의 마음이 통해서일까. 이듬해 여름 둘째 태현이가, 2년 후에는 셋째 태성이가 태어났다.

### 전쟁의 발발과 영원한 이별

첫아이의 슬픔이 새로 얻은 두 아들을 통하여 가셔지는 듯했지만, 사회적으로는 여전히 뒤숭숭한 분위기였다. 해방은 되었지만, 38선을 경계로 남북은 정세가 다르게 흘러갔다. 1948년 8월 15일 서울에서는 대한민국 정부가 수립되었고, 같은 해 9월 9일에는 북쪽에 조선민주주의인민공화국이 세워졌다. 혼란스러운 분위기 속에서 사범학교와 고아원에서의 짧은 교사생활을 그만둔 후 이중섭은

원산미술연구소를 열었다. 그러나 공산당의 개입으로 제대로 된 활동을 하지는 못했다.

취직을 하기에는 성미에 맞지 않았고 독립적인 활동을 하기에는 현실적 제약이 있었다. 그나마 이미 여러 전람회에 입선을 하고 상을 받은 경력이 있기에 원산뿐 아니라 평양, 서울에서도 단체 활동을 하거나 전시를 하면서 여러 작가들과 교류할 수 있었다. 이즈음 강원도 금성중학교에서 미술교사를 하던 박수근을 만나기도 했다. 아직은 남북을 오가는 게 가능하던 시절이었다. 그러던 중 이중섭이 표지 삽화를 그린 시집『응향』에 대한 검열이 이루어지면서 현실 문제에 부딪히게 된다.

『응향』은 구상을 비롯한 원산 지역의 여러 문학가들의 시를 모아 묶은 책으로, 이중섭은 이들과의 친분으로 표지 그림을 맡았다. 하지만 공산당에서 시집에 수록된 몇 작품에 대하여 문제를 삼았다. 조선의 현실에 대하여 현실도피적이고, 일부는 절망적으로 묘사했다는 게 이유였다. 그중에는 구상이 쓴 시도 포함되어 있었다. 며칠에 걸쳐 시집 제작에 관여한 사람들이 불려가 조사를 받고 자기비판을 하는 시간을 가져야 했다. 다행히 이중섭의 표지는 크게 문제가 되지 않았지만, 구상은 조사 기간 중에 결국 월남을 선택하였다. 이때는 1947년으로 이미 서로 다른 이념적 분위기를 감지한 여러 문화예술계 인사들이 남이나 북을 선택하여 거취를 정하기 시작한 상황이었다. 하지만 이중섭은 아직은 월남을 할 생각이 없었다.

다만 제자 김영환에게 말했듯 자신은 사회주의 리얼리즘이 무엇을 말하는지 마음속으로 느낄 수 없다고 했다. 그도 그럴 것이 자신의 몸과 마음에 익숙한 소재들을 자유롭게 표현했던 이중섭의 화풍에서 이념적 구호에 맞춰 고전주의적으로 표현하는 사회주의 리얼리즘은 몸에 맞지 않는 옷과 같았다. 이념의 압박으로 자유롭게 표현할 수 없는 상황과 유채물감 등 미술재료를 마음대로 구할 수 없는 현실을 괴로워했다고 아내 남덕은 회상한다. 그러던 중 결국 사건이 터지고 말았다. 그에게 아버지나 다름없던 형 이중석이 공산당에 조사를 받으러 간 이후 실종되고 만 것이다. 그가 처형을 당했을 거라는 소문도 돌았다. 공산주의 체제에서 많은 재산을 소유한 이중석은 프롤레타리아를 핍박하는 자본가이기 때문이다. 그런 상황에 사라진 형을 찾으러 나설 수는 없었을 것이다. 다만 기다리는 수밖에. 졸지에 집안의 가장이 된 이중섭은 어머니와 가족을 지켜야 했으니 설령 다른 동료들이 남쪽으로 가더라도 자신은 쉽사리 움직이기 어려웠다.

해방 후에도 평화는 찾아오지 않았고, 오히려 전쟁으로 한 차례 더욱 거센 소용돌이에 휘말린다. 마침내 1950년 6월 25일 전쟁이 일어났다. 북한에 속한 원산에서는 남한이 침범해온 것으로 알고 있었다. 하지만 당시는 누가 먼저 무력을 썼는지가 중요한 문제가 아니었다. 폭격에 건물이 무너지고, 남자들은 징병되었다. 이중섭과 몇몇 동료들은 다른 사람들처럼 지하로 숨어들었다. 가족을 위해서라

도 목숨을 지켜야 했다. 이와 관련해서도 여러 기록들이 조금씩 다른 이야기를 전하고 있다. 혼란스러운 상황이었고 시간이 꽤 지난 후 기록된 증언들이었으니 이중섭이 누구와 언제, 어디에서 머물렀는지는 명확하지 않다. 하지만 확실한 것은 여러 지역을 옮겨 다니며 작가들을 만났다가 숨기를 반복하며 지냈다는 것이다.

몇 달이 지났을까. 드디어 연합군과 국군이 원산으로 들어왔다. 이중섭과 일행은 국군의 의심을 받기도 했지만 지인의 도움으로 또 한 번 고비를 넘겼다. 하지만 더 이상은 원산에 머물기 힘들었다. 우선은 대한민국으로 넘어가는 게 다급했다. 목숨이라도 구해야 했다. 하지만 형 이중석이 돌아오지 않았기 때문에 어머니와 형수는 설득이 되지 않았다. 아쉬운 대로 아내 남덕과 두 아들 태성이와 태현이, 그리고 조카 이영진을 데리고 친한 두 가족과 함께 국군 해군함정에 올랐다. 당시 함께한 일행의 말에 따르면 항구에 여러 함정이 떠날 준비를 했는데, 한 곳 한 곳 알아볼 때마다 자리가 없어 불가능하다는 답을 들었다고 한다. 이 암울한 상황에서 얼마나 불안했겠는가. 지금 내려가지 못하면 또 언제 갈 수 있을지 알 수 없는 상황, 그러던 중 우연히 만난 한 해군이 원산에서 알고 지내던 사람이어서 겨우 배에 오를 수 있었다. 이때 도움을 준 해군에 대한 기록도 여기저기 다르다. 어쨌든 다행히 이중섭과 가족들은 그의 도움을 받아 겨우 해군정에 올랐다.

이때까지만 해도 이중섭을 비롯한 일행은 그저 서너 달가량 남

쪽에 몸을 피해 있다가 다시 집으로 돌아오게 될 거라 믿었다. 그래서 그동안 그렸던 작품과 귀중품을 모두 어머니께 맡기고, 금방 올 테니 조심하시라는 당부를 하고 배에 오른 것이다. 그렇지 않고서는 그토록 사랑하던 어머니를 북에 두고 내려올 수 없었을 것이다. 수중에는 돈 몇 푼과 작은 불상, 미술도구가 전부였다. 이렇게 이중섭은 다시는 되돌아올 수 없는 원산을 떠났다. 전쟁이 난 지 5개월 보름이 지난, 12월이었다.

## 남쪽으로, 더 남쪽으로 소는 떠난다

지인의 도움으로 어렵게 배에 올랐지만 녹록치 않은 여행이었다. 군함이니 편안한 객실은 당연히 기대할 수 없었지만, 이미 수용 인원을 넘을 만큼 많은 사람들로 차 있어 이중섭의 가족은 다리를 펴고 누울 자리조차 없었다. 게다가 12월의 차가운 바닷바람은 견디기 힘들었다. 하물며 고향에 두고 온 노모와 형수, 어린 조카들이 눈에 밟히지 않았을까. 그저 서로를 부둥켜 않고 견디는 수밖에 없었다. 그리고 사흘간의 항해 끝에 함정은 마침내 부산항에 도착하였다. 당시 오로지 자신의 발만 믿고 고행의 길을 떠난 피난민들도 적지 않던 때였으니, 이중섭은 그나마 배로 편히 부산에 도착한 것이었다. 하지만 부산에 발이 닿긴 했지만 갈 곳이 마땅치 않은 것은 다를 바 없었다.

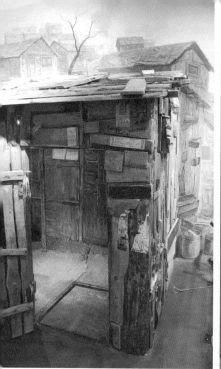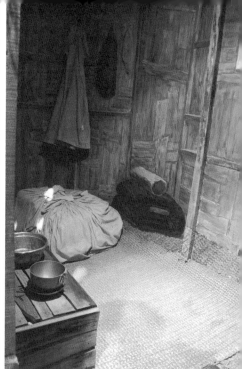

부산 임시수도기념관 전시관 전시 전경.
전쟁 당시 힘겨운 생활을 이어갔던
피난민들의 판잣집을 재현했다.

부산은 이미 인구가 넘칠 대로 넘쳤다. 해방 후 일본에서 돌아온 사람들이 부산에 정착했고, 다른 많은 이들이 끝나지 않은 전쟁 속에 그나마 안전할 거라 생각되는 한반도의 끝자락으로 내려왔기 때문이다. 피난민들이 들어갈 수 있는 곳은 이미 만원이었고, 갈 곳이 없는 피난민들은 하나둘 모여 움막과 판잣집을 지어 겨울 추위를 이겨내고 있었다.

이중섭 일행은 12월 9일 간단한 신원 확인 절차 후 배에서 내릴 수 있었다. 처음에는 다른 피난민들과 함께 부산의 한 부두 창고에 마련된 임시 수용소에서 지냈다. 하지만 거기 계속 있을 수는 없는 노릇이었다. 아내와 어린 아들들을 위해서 시설은 열악하더라도 안전한 거처가 필요했다. 수용소 한편에 가족들의 거처를 마련하고 자신은 부두노동자로 날품팔이를 하면서 근근이 버텼다. 조카 영진은 자신의 몸은 스스로 돌보겠다며 군에 자원하여 들어갔다.

그나마 부산에서 이중섭이 아는 문인들이나 예술가들을 만날 수 있었다. 이 혼란스러운 상황에서도 친구들을 만나 이야기 한 자락을 나누면 잠시나마 마음이 평안했을 것이다. 함께 가족들 먹일 궁리도 하고 괴로운 심경을 토로하며 날품팔이도 하면서 정보를 주고받았다. 더불어 예술에 대한 소신 역시 한마디씩 내비치면서 말이다.

그러던 어느 날 이중섭이 아내 남덕에게 좀 더 따뜻한 서귀포로 떠나자는 제안을 한다. 부산에 수용 인원이 넘치자 제주도로 피난민을 옮긴다는 정보를 듣고 결정한 일이었다. 그렇게 한 달가량 부산

수용소 생활을 정리하고 조금 더 가족이 편안하게 살기를 꿈꾸며 제주로 떠난다. 1951년 새해가 밝은 1월이었다.

　부산은 전쟁 시기 임시수도 역할을 했던 만큼 이를 기념하고 전시하는 곳이 여럿 있었다. 동양척식주식회사 건물을 보수하여 우리가 기억해야 할 역사를 보여주는 건축물에서 근대사회의 모습을 보여주는 근대역사전시관도 있었다. 또 임시수도기념관에서는 전쟁 때 사람들이 얼마나 힘들게 지냈는지를 볼 수 있었다. 전쟁고아, 가족을 찾는 사람들, 조금이라도 먹고살기 위해 거리로 나와 장사를 하는 사람들. 그런 와중에도 임시 천막에서 수업이 이루어졌고, 예술가들은 공연을 하고 전시를 했다. 지금으로선 상상도 되지 않던 모습에 절로 숙연해진다. 이중섭 역시 그중 하나였다.

　일제강점기에도 도쿄에서 화가로 성공적인 등단을 했던 작가가 아니던가. 귀국 후에는 조선의 화가들과 활발한 교류를 하고 단체를 만들며 보다 자유로운 표현을 하는 소신 있는 화가가 되는 길을 걸어왔다. 이미 두 아이의 아버지였고 자신만을 바라보고 달려온 사랑하는 아내와 단란한 가정을 이루었다. 그의 나이 서른여섯, 지금이야 서른여섯은 노총각으로 봐주지도 않는 시대이지만 그때는 지금보다 더 책임감이 강할 나이였다. 더불어 화가로서 이미 어느 정도 성공으로 향하는 기반을 만들어놓은 상태였다. 그런데 전쟁이 발발한 것이다. 자신의 집과 가족을 모두 해체시키고 가꾸어놓은 터전을

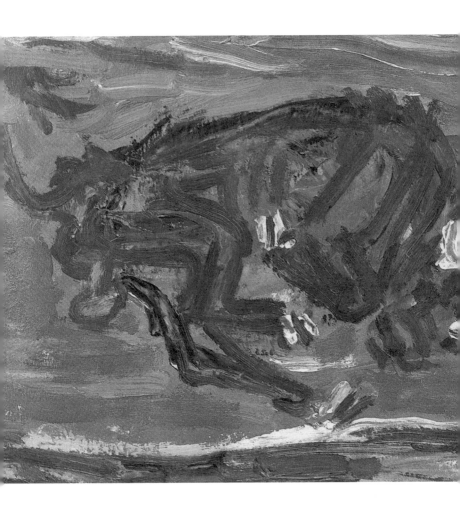

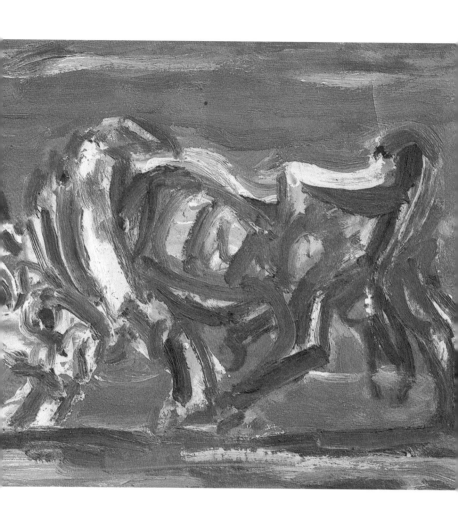

〈싸우는 소〉,
종이에 유채, 17x39cm, 1954

잃게 한 전쟁이었다. 이중섭은 친구들에게 화가는 시대의 리더이기보다는 국민의 한 사람으로서 농민처럼 열심히 그림을 그리기만 하면 된다는 생각을 피력해왔지만 이런 생각을 단박에 뒤집어놓은 큰 사건이었다. 그러나 혼란스러운 전쟁 와중에도 이중섭은 예술가로서의 정체성을 놓을 수가 없었다.

혹자는 이중섭이 같은 민족인 남과 북이 싸우는 상황에 분노하며 싸우는 소를 그렸다고 하기도 한다. 푸른 소와 흰 소의 싸움, 이 둘은 서로에게 달려들어 뿔을 맞대고 있다. 하지만 훗날 비판을 받을 만큼 정치적 이념보다는 예술가적 자유정신에 더 심취해 있던 이중섭이 아닌가. 그러니 전쟁에 대한 비판정신보다는 오히려 현실에 순응하고 어떻게든 살아내야 한다는 자아와 그래도 그림쟁이가 소신을 지키고 그림을 그려야 한다는 자아의 싸움은 아닐까.

전쟁은 젊은 화가 이중섭이 생각지도 못한 상황이었다. 하지만 그는 남편이었고 아빠였다. 어떻게든 살아남아야 했고, 그것을 자신이 가장 잘할 수 있는 그림을 통해 극복하고자 하였다. 그림 속에서 이중섭은 살아갈 수 있었고, 그림을 통해 이 상황을 극복할 수 있기를 기원했다. 그러한 희망을 품고 다시 한 번, 좀 더 따뜻한 남쪽으로 향한 것이다.

**4**

행복의 도원을 향하는
소달구지

## 길 떠나는 가족

"아빠, 이것 봐요. 조그만 것들이 옆으로 기어 다녀요."
"아악, 이 작은 게 나를 물었어!"
"태현아, 조심해."
"게로구나! 오늘 저녁으로 먹자. 이리 몰아보거라."

오랜만에 네 식구의 얼굴 가득 웃음이 가득했다. 비록 군데군데 해져 남루한 옷에 더벅머리를 하고 야윈 뺨이었지만 바닷가에서 우왕좌왕 움직이는 게들과 한바탕 즐거운 시간을 보냈다. 먹을 것이 없어 조개를 줍고 게를 잡아먹던 서귀포 시절의 즐거운 추억을 훗날 이중섭은 그림을 통해 회상했다.

범일동 판잣집에서 홀로 지내던 시절 그린 〈그리운 제주도 풍경〉을 보면 서귀포 앞 바다에서 보이던 섶섬과 문섬이 멀리, 그리고 그 앞 바닷가에서 게를 잡으며 놀고 있는 태현이와 태성이의 모습과

이를 흐뭇하게 바라보는 부부의 모습이 담겨 있다. 사람보다 큰 게들은 조금도 위협적이지 않고 마치 친구처럼 이중섭의 가족과 놀고 있다. 그림 속에선 어떠한 고통과 괴로움도 느껴지지 않는다. 비록 먹을 것도 없고 지내는 곳도 초라했지만 훗날 가족과 헤어지게 된 이중섭에게는 그 시절이 더없이 그리운 추억으로 남아 있었다. 그리고 처음 서귀포로 향한 것도 부산보다는 따뜻한 남쪽 나라를 기대해서 떠난 발걸음이었다.

처음 부산으로 피난 와서 피난민 수용소에 머물 당시 창고에는 수많은 사람들이 몸을 누이고 있었고 나눠주는 배급 역시 충분하지 않았다. 그래서 이중섭은 조금이라도 가족들을 편히 누이고 더 먹이기 위하여 수용소에 제대로 머물러 있지도 못했다. 이리저리 기웃거리며 돈과 먹을 것을 얻기 위해 애를 쓰던 중 제주도 서귀포로 피난민 일부를 보낼 거라는 소식을 듣게 된다. 부산이 너무나 포화상태였기 때문에 급하게 결정된 정부의 조치였다. 이에 이중섭은 그래도 복잡한 부산보다는 제주도에서 조금 더 여유가 있지 않을까 기대하며 기독교단체의 도움을 받아 가족들과 제주도로 향한다. 그 여정 역시 만만치 않았다. 부산항에서 차가운 바닷바람을 맞으며 배를 타고 제주항에 도착한 후 다시 육로로 서귀포까지 가야 했다. 지금처럼 남북을 횡단하는 길이 있는 것도 아니어서 생각보다 훨씬 고된 여정이었다. 그래도 가족이 함께였기에 이중섭은 견딜 수 있는 시간이었다.

이중섭은 먹고살기 위해 향한 제주도 피난길이었건만 지금의 제

<그리운 제주도 풍경>,
종이에 잉크, 35.5X25.3cm, 1952

해가 질 무렵 푸른 어둠에 잠긴 제주 바다.
수평선에 살짝 걸린 노을과 작은 초승달을 보며
이중섭과 가족이 따뜻한 남쪽 섬에 걸었을 희망을 그려보았다.

주도는 일상을 떠난 힐링의 공간처럼 여겨진다. 드넓은 바다와 한라산, 따뜻한 기후. 게다가 최근 폭발적으로 늘어난 문화시설들로 즐겁고 여유 있는 시간을 보내기 위해 많은 사람들이 찾는 휴양지가 되었다. 이중섭과 그의 소를 찾아가는 여정 중에서도 제주도로 향하는 발걸음이 가장 설렜다.

가족이 머물던 서귀포로 가려면 제주시에서 내륙을 횡단해야 했다. 지금은 한라산 봉우리를 두고 양쪽으로 남북을 횡단하는 길이 뚫려 있어 한 시간 반 남짓이면 서귀포에 도착할 수 있었다. 하지만 이중섭이 제주도에 올 무렵에는 횡단하는 길도 없을뿐더러 한라산을 넘는 것 자체가 위험한 일이었다. 그러니 어쩔 수 없이 오랜 시간 해안가를 따라 걸어야 했을 것이다. 게다가 한겨울이 아닌가. 좋은 날씨에도 바람이 강한 곳이 제주도인데, 칼 같은 겨울바람을 뚫고 오는 길이 그리 만만치는 않았을 것이다. 재미있게도 이중섭을 따라 제주도에 도착했을 때 마치 이중섭의 어려운 여정을 느껴보라는 듯 때아닌 꽃샘추위로 불어닥친 눈보라에 몇 시간을 갇혀 있어야 했다. 무섭도록 휘몰아치는 눈보라를 보며 이번 여행이 녹록치만은 않구나 하는 생각과 동시에 눈보라 속에서 서로를 부둥켜안으며 다독였을 이중섭의 가족이 보이는 듯했다. 하지만 이중섭은 어떤 작품에서도 서귀포 피난 시절을 고통스럽게 그리지 않았다.

이중섭은 훗날 아들에게 보내는 엽서에 따뜻한 남쪽 나라로 가족이 함께 소달구지를 타고 가는 그림을 그려 보냈다. 그리고 같은

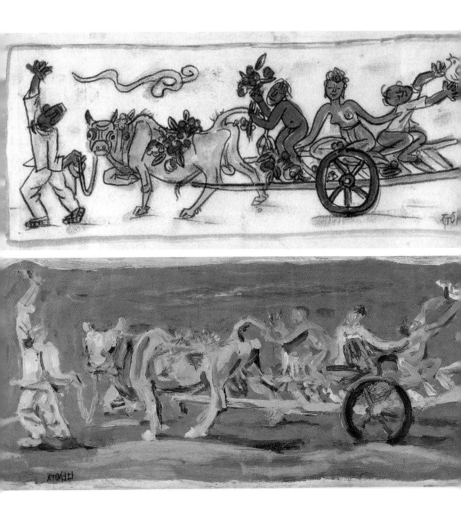

이중섭이 아들에게 보낸 엽서에 그린 소달구지를 타고 가는
가족의 모습(위)과 같은 주제로 그린 유화 작품(아래).
〈길 떠나는 가족〉, 종이에 유채, 29.5X64.5cm, 1954

그림을 유화로도 남겼다. 소가 끄는 달구지 위에 엄마와 두 아이들이 탄 채 행복한 몸짓을 하고 있다. 한 아이는 꽃으로 소를 꾸며주고, 한 아이는 하얀 새와 장난을 치고 있다. 앞서 걷고 있는 아버지는 소의 고삐를 쥐고 가족에게 손을 흔들며 활짝 웃고 있다. 한 줄기 붉은 빛이 지나가는 하늘에 걸려 있을 뿐 구체적으로 이 가족이 어디에 있는지는 알 수 없다. 다만 즐거운 민요라도 한 자락 들릴 것처럼 이들의 몸짓과 형태를 이루는 선들이 이루는 리듬이 흥겹기만 하다.

그림 속 인물들의 행색은 소박하다. 게다가 탈것도 그리 편하지 않은 소달구지이다. 그럼에도 사람들은 즐거운 몸짓과 표정을 하고 있다. 아마도 이중섭이 서귀포로 피난 가던 시절에 보았던 환상은 아닐까? 덜컹거리는 달구지에 몸을 싣고 가는 불편함을 감수하면서도 서로가 함께하기에 행복했던 그 시간을 말이다.

**무릉도원 속 아이들**

자세한 묘사 없이 간단한 붓터치만으로도 이중섭은 행복한 가족의 모습을 훌륭히 표현해냈다. 이는 이중섭의 〈춤추는 가족〉에서도 강하게 드러난다. 옷을 홀랑 벗고 서로 손에 손을 잡고 발을 구르며 춤을 추는 가족의 모습은 보기만 해도 절로 웃음이 난다. 간단한 점과 선으로 얼굴에 물감을 툭툭 찍었음에도 이들이 얼마나 행복해하며 함박웃음을 짓고 있는지 여실히 느껴진다. 팔과 몸의 비례나

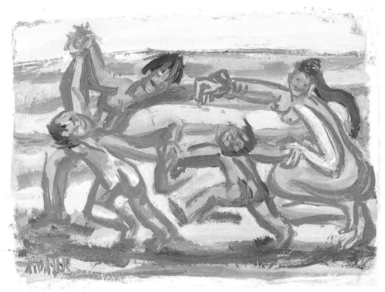

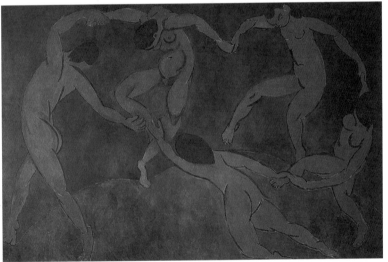

〈춤추는 가족〉, 종이에 유채, 22.7X30.4cm, 1954(위)
마티스, 〈춤 II〉, 캔버스에 유채,
260X391cm, 1910, 상트페테르부르크 에르미타주미술관(아래)

신체의 묘사는 정확하지 않지만, 길고 짧은 팔과 다리의 비율이 전혀 거슬리지 않고 오히려 이들의 콩콩 뛰는 움직임이 기분 좋게 전해진다. 비록 눈으로 보는 그림이지만, 그림 속에서 이들의 숨소리와 웃음소리가 들리고 이들이 만들어내는 몸짓이 느껴지는 듯하다. 이 그림 역시 노란 배경에 파란색 선이 중간중간 그어져 있는 단순한 배경이다. 그러니 우리는 더욱 이 가족에게 집중할 수밖에 없다.

이러한 특성, 즉 시각을 통해서 오히려 청각적 소리와 몸짓을 느끼게 하는 것은 야수주의 화가 마티스(Henri Matisse, 1869~1954)의 특징이기도 하다. 특히 마티스의 〈춤 II〉는 리듬감이 잘 드러난 작품으로 알려져 있다. 파란색과 초록색으로만 이루어진 화면에 붉은 피부의 사람들이 서로 손을 잡고 원을 그리며 돌고 있다. 어떠한가. 이중섭의 작품에서처럼 이들 역시 스텝을 밟는 것처럼 보이지 않는가. 이렇게 우리는 그림의 색과 형태라는 시각적 요소들을 통해서 보는 것을 넘어 음악을 듣고 리듬을 느낄 수 있다. 하지만 사실 두 그림은 크기 자체에서도 엄청나게 차이가 나고 재료의 질도 다르다. 마티스는 대저택을 위한 벽화로 값비싼 물감을 써서 그린 것이라면, 이중섭은 거의 10분의 1에 불과한 작은 종이에 몇 개 없는 물감으로 자신의 순수한 감정을 담은 것이다. 그럼에도 이중섭과 마티스의 두 작품에서 우리는 다른 듯 같은 리듬감을 느낀다. 흥겨운 음악을 말이다.

이중섭이 그린 가족이 워낙 경쾌한 리듬감을 가져서인지, 이들이 발가벗었다는 사실조차 자연스러워 보인다. 더욱이 실제로 이중

섭이 원산이나 서귀포 집에서 아이들뿐 아니라 부인과도 실오라기 하나 걸치지 않고 함께 놀았다는 증언도 있어서 마치 실제 있었던 장면처럼 보일 수도 있다. 그렇지만 그보다는 이 가족이 얼마나 행복한지를 있는 그대로 보여주는 작품이라고 볼 수 있다. 그림 속 인물들은 돈이나 편리함을 떠나 원초적이고 자연 그대로의 순수한 행복을 느끼고 있다. 이처럼 리듬감이 가득한 화면은 이중섭의 아이들을 그린 그림, 군동화(群童畵)에서도 잘 드러난다.

본격적으로 아이들을 소재로 삼은 것은 원산에서 지내던 시절 고아원에서 잠깐 교사로 있던 때부터다. 일본 유학시절 마사코에게 보낸 엽서에도 소년이 등장하긴 하지만 일반적으로 군동화로 분류되는 그림들의 전형적인 특성은 한국에 돌아온 이후로 보는 견해가 많다. 이는 피난 오기 전 이중섭이 인사동에서 도자기와 불상 등 고미술품을 사오면서 그 속에 표현된 동자 문양에 영향을 받은 것으로 추정한다. 이는 천도복숭아와 아이들을 그린 그림을 병으로 죽은 첫아이의 관에 넣어주었다는 이야기에서도 짐작해볼 수 있다. 무릉도원에서 아무 걱정 근심 없이 행복하고 즐겁게 노는 아이의 모습을 표현하고자 한 것이다. 이러한 점은 이중섭의 몇 안 되는 완성작인 〈도원〉에서도 잘 드러난다. 작품은 복숭아가 달려 있는 나무에 아이들이 매달려 노는 모습이다.

중심을 이루는 큰 복숭아나무에는 붉은 복숭아가 주렁주렁 달려 있다. 복숭아와 잎사귀는 마치 아이가 그린 그림처럼 단순한 색

〈도원〉, 종이에 유채, 65x76cm, 1953년경(위)
〈도원〉의 스케치였을 것으로 보이는 은지화, 10x15cm, 연도미상(아래)

과 선으로 이루어져 있다. 그리고 나뭇가지 사이에서 재주넘는 원숭이마냥 아이들이 놀고 있다. 가지에 매달린 아이, 복숭아를 따려고 하는 아이, 잎사귀에 얼굴을 숨긴 채 우리를 빠끔히 바라보는 아이, 나무기둥에 몸을 숨긴 아이……. 자신들을 바라보는 그림 밖의 사람들과 숨바꼭질이라도 하듯 아이들의 모습은 한없이 천진하다. "위험해! 옷 입어!"라는 잔소리를 하는 엄마도, 선생님도 없는 아이들만의 세상. 저 멀리 섬이 보이는 한적한 바닷가에서 이들만의 잔치가 벌어지고 있다. 그림 속에는 그 어떤 사실적인 묘사도, 세밀한 설명도 없다. 그저 단순한 곡선들이 겹쳐지며 산과 섬을 이루고, 나무를 만들고, 아이들이 된다. 그럼에도 이들은 〈춤추는 가족〉에서처럼 움직이는 율동을 느끼게 한다.

하지만 단순하게 표현한 그림이라고 해서 이를 즉흥적으로 그렸다는 뜻은 아니다. 이는 〈도원〉과 유사하게 그려진 은지화를 통해서 알 수 있다. 어느 것이 먼저 그린 작품인지는 확실치 않지만, 이중섭을 포함한 많은 작가들이 작품을 그리기 전 스케치를 하는 경우가 적지 않다는 점에서 〈도원〉 역시 은지에 아이디어를 스케치했을 것으로 추정해볼 수 있다. 아마도 다방 한구석에 앉아 주머니에 모아 두었던 은지에 머릿속에 떠오른 이미지를 그려본 것이리라. 그리고 이를 토대로 〈도원〉을 그렸을 것이다.

서귀포에 머물던 시절, 배급 식량이나 이웃주민들이 조금씩 도와주는 음식으로는 자라는 두 아이들의 굶주린 배를 채울 수 없었

〈물고기와 노는 아이들〉, 종이에 잉크, 유채, 27X36.4cm, 1954(위)
〈서귀포 바닷가의 아이들〉, 종이에 연필 수채, 32.5X49.8cm, 1951(아래)

다. 그래서 아이들의 배를 채울 겸, 그리고 아이들과 즐거운 시간을 보낼 겸 이중섭은 서귀포 앞바다에서 조개나 게, 물고기를 함께 잡곤 했다. 변변한 도구도 없고 능숙한 낚시꾼이 아니었기에 놀이 삼아 잡아오는 것들로 배를 채우진 못했다. 그럼에도 이중섭은 아이들을 그릴 때면 마치 그때의 행복한 기억을 대변하듯 물고기나 게, 바닷가 풍경을 함께 화폭에 담았다.

아이들은 어김없이 벌거벗은 모습이다. 그리고 언뜻 보아도 사내아이들이다. 어느 날 한 친구가 왜 남자아이들만 그리느냐고 물었더니 여자아이들은 더 커야 여자의 특성이 드러나서 재미없다며 너털웃음을 웃었다고 한다. 한편으로는 죽은 첫아이나, 두 아들이 생각나서 남자아이들만을 그린 것은 아닐까 싶다. 물론 태현과 태성의 이름을 적어 넣은 몇몇 엽서화 외에는 다른 어떤 군동화에서도 아이들 각자의 개별 특성이 드러나지는 않는다. 다들 갓난아기마냥 머리카락이 없고 이목구비 역시 단순하게 표현되어 표정만 알아볼 수 있을 정도다. 그렇지만 한 작품 안에서 아이들이 만들어내는 동작은 제각각 다르다. 〈물고기와 노는 아이들〉이나 〈서귀포 바닷가의 아이들〉 속 아이들을 살펴보면 색도 다양하지 않고 크기도 작은 그림이지만, 화면을 가득 채운 개구쟁이 아이들의 모습으로 심심할 틈이 없다. 물고기에 올라타는 아이가 있는가 하면 물고기를 안고 매달리는 아이가 있다. 또 바다에서 느긋하게 낚시를 하며 배를 타고 있는 아이가 있는 반면 어떤 아이는 물고기와 한판 씨름 중이다. 물에서

수영을 하며 물고기를 잡아 올리는 아이가 있는가 하면 금방이라도 물고기를 들고 뭍으로 올라오기도 한다.

이중섭이 그리는 아이들은 언제나 즐겁고 행복해 보인다. 특유의 간단한 윤곽선으로 아이들의 다양한 움직임을 그리고, 많지 않은 색으로 따뜻한 분위기를 연출한다. 그래서인지 이중섭의 군동화는 인기가 꽤 높다. 어쩌면 우리 역시 어린 시절을 행복하게 추억하고 있어서는 아닐까. 그리고 무엇보다 그의 그림 속에서 재미있게 노는 아이들의 모습이 너무나 사랑스럽기 때문일 것이다. 이렇듯 이중섭이 그린 아이들은 즐거움, 행복, 기쁨 등 긍정적 감정으로 충만하다.

심지어 자기 머리만큼 큰 과일을 주워 실어 나르는, 자칫 노동일 수 있는 행위 역시도 즐거운 시간이다. 〈서귀포 환상〉이라는 제목의 작품은 말 그대로 이중섭에게 서귀포가 얼마나 꿈같은 장소였는지 반영하는 그림이다. 무릉도원에서 신선들과 놀 것 같은 흰 새가 아이를 태우고 열매를 향해 날아가거나 열매를 따 주기도 한다. 아이들은 새가 갖다준 열매를 줍기도 하고, 한데 모아 나르기도 하고, 나무에서 직접 열매를 따기도 한다. 혹은 일하다가 잠시 쉬는 듯 땅에 누워 있기도 한다. 저 멀리 두 개의 작은 섬이 떠 있는 푸른 바다가 뒤로 펼쳐져 있고, 이에 대비되는 노란 땅에서 아이들은 커다란 열매를 따며 즐거운 시간을 보내고 있다. 이곳에선 더 이상 춥지도, 배가 고프지도 않을 것이다.

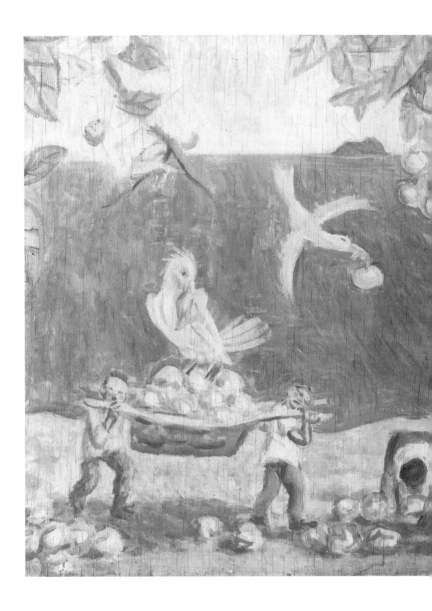

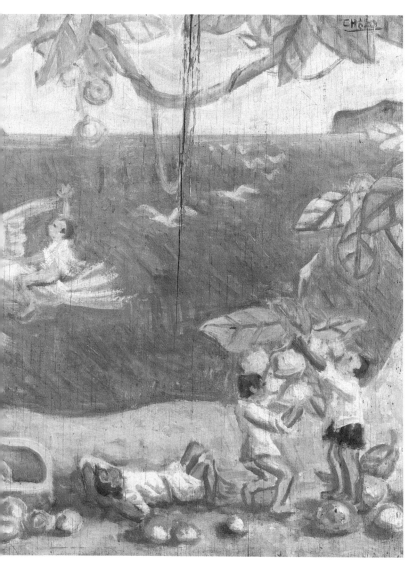

〈서귀포 환상〉, 합판에 유채, 56X92cm, 1951

## 섬이 보이는 풍경

제주도 생활의 좋은 점은 따뜻하고 평화로운 자연환경만이 아니었다. 부산보다 피난민이 비교적 적어서였는지, 혹은 제주의 인심이 좋아서였는지 몰라도 서귀포에서는 이중섭을 도와주려는 사람들이 제법 있었다. 그중 한 사람이 이상호 중령이다. 그는 스스로도 화가가 되고 싶었지만 아버지의 반대로 법대를 다니다 군에 입대를한 사람이었다. 마음속에 간직했던 미술에 대한 갈증 때문에 서귀포에 웬 화가가 피난을 왔다는 소식을 듣고 이중섭을 찾아온다. 이후로도 간혹 들러 이중섭에게 술을 사주기도 하고 작업한 그림을 보기도 했다.

그러던 어느 날 그가 이중섭에게 작품 하나를 보름만 빌려 달라고 했다. 이중섭은 아직 덜 된 그림이라며 만류했지만 이 중령은 끈질겼다. 어차피 자신은 막사에서 지내기 때문에 그림을 갖고 있진 못하니 그저 보름만 빌려주면 보고 돌려주겠다고 약속했다. 사실 전시된 작품을 산다고 가져가놓고 그림 값을 제대로 안 주는 사람도 많던 시절이었다. 그럼에도 이중섭은 이 중령의 간곡한 부탁에 그림을 넘겨준다. 그리고 꼭 보름이 지난 날, 이중섭이 집에 없는 사이 이 중령이 아내 남덕에게 그림을 돌려주고는 그림을 본 값이라며 쌀 한가마니를 주고 갔다. 오랫동안 쌀밥 구경을 하지 못했던 이들에게 정말 꿈만 같은 일이었고, 너무나 고마운 일이었다. 물론 지금 생각하면 그 정도 값을 치르는 것이 맞을 테지만 당시는 전쟁 중이 아닌가.

이렇듯 힘든 여건에도 이중섭의 그림을 가치 있게 생각한 이가 있어 조금은 피난 생활이 견딜 만했을 것이다.

부산과 서귀포를 오가던 화물선의 선장도 빼놓을 수 없다. 서귀포에 가족과 함께 정착하긴 했지만, 이중섭은 당시 실질적인 수도 역할을 했던 부산을 자주 오가며 전시를 하기도 하고 새로운 소식을 듣기도 했다. 하지만 먹고살 끼니를 걱정하던 시기에 뱃삯을 구하기란 쉽지 않았다. 그런 점에서 혹자는 이중섭의 서귀포 시절을 더 짧게 보기도 한다. 부산에서 열렸던 전시나 단체에 가입한 기록만 참고했기 때문인데, 그보다는 이중섭이 서귀포와 부산을 종종 오갔던 것으로 보는 게 타당하겠다. 이러한 행적이 가능했던 것은 이중섭을 처음 부산과 서귀포를 왕복으로 데려다주었던 선장에게 뱃삯 대신 여러 폭의 병풍을 그려서 선물했기 때문이다. 이를 너무나 고마워했던 선장은 이중섭에게 언제든지 배를 타게끔 해주었다. 본래는 제사를 지낼 때 쓰려고 했던 병풍이었는데 이중섭의 그림이 그런 용도에는 그다지 잘 어울리지 않아서 그저 보관해두었다가 아쉽게도 선장의 집에 화재가 나면서 지금은 남아 있지 않다.

그 밖에도 워낙 술을 좋아하던 애주가였던 만큼 근처 양조장에서 술을 얻어다 먹곤 했는데 그럴 때 주인에게 그림을 그려주기도 하고, 귤이나 감자 등을 주는 주민에게 이에 대한 보답으로 그림을 그려 선물하기도 했다. 더불어 평소에는 사실적인 화풍의 그림을 그다지 그리지 않던 이중섭이지만, 서귀포에서는 주민들의 초상을 그

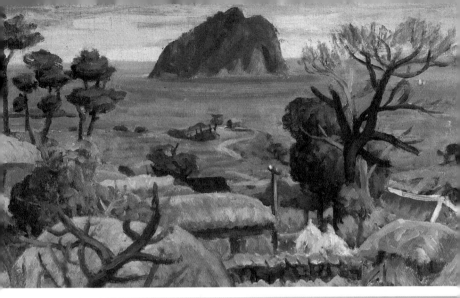

〈섬이 보이는 풍경〉, 합판에 유채, 41X47cm, 1951(위)
서귀포 바닷가에서 바라본 섶섬의 모습은 오랜 세월이 흐른 지금도
예전 이중섭이 바라보던 그 모습 그대로인 듯하다.

려주기도 하고 주민의 죽은 아들의 영정용 그림을 그려주기도 했다. 당시 한라산에는 무장공비들이 적잖이 숨어 있어 이들의 공격에 죽는 이들이 많았다. 이렇듯 이 시기에 이중섭은 이전에는 잘 그리지 않던 초상화나 아름다운 서귀포의 풍경을 자연주의적 화풍으로 남기기도 했다.

서귀포 앞바다에서 보이는 섶섬의 모습을 담은 〈섬이 보이는 풍경〉이 대표적이다. 그림 속 초가집들은 이제 더 이상 남아 있지 않지만, 제주 바다에 떠 있는 섬은 그대로 남아 있다. 바다 저편에 떠 있는 섬과 그 뒤의 흐린 하늘, 그리고 바닷가로 향하는 좁은 길과 그 길에 가기 전 보이는 나무와 지붕들의 모습은 평화롭기 그지없다. 이중섭 특유의 단순하고 과감한 선이나 색 대신 보다 사실적으로 묘사한 것은 아마도 서귀포의 아름다운 풍경을 있는 그대로 화폭에 남겨보고 싶었던 까닭이 아닐까. 마치 사진을 찍어두듯 이때의 즐거웠던 기억을 남기기 위해서 말이다.

이중섭 가족이 서귀포에 머무른 시간은 1년이 채 안 되는 기간이었다. 하지만 모든 것이 부족했던 생활에 비하여 20점이 넘는 많은 작품을 이 시기에 작업했던 것으로 추정된다. 또한 서귀포에서 다시 뭍으로 나온 이후에도 당시를 그리워하는 그림을 그린 것을 보면 이중섭에게 이곳은 가족과 함께했던 낙원과 같은 장소였다고 볼 수 있다. 그만큼 서귀포 시절은 비록 배는 좀 고팠을지언정 예술적 영감은 많이 얻은 시기였다.

## 다시 떠날 때가 되었다

이중섭 가족이 살던 집에서 조금만 걸어가면 바다가 나온다. 그리고 그 바닷가에 서면 앞에 섶섬과 문섬이 보인다. 앞에서 살펴본 〈그리운 제주 풍경〉이나 〈서귀포 환상〉 같은 작품의 배경 뒤편에 멀리 보이는 두 섬이 바로 이들이다. 그래서 그의 그림에서 이 두 섬이 보이면 바로 그 장소가 서귀포라는 것을 가리킨다.

사실 이중섭은 작품에 그림을 그린 날짜를 적어놓지 않은 경우가 많았다. 게다가 지금 남아 있는 작품들은 대부분 불과 5, 6년 남짓한 짧은 기간에 제작한 것이어서 다른 작가들처럼 작품의 특성에 따라 시기를 구분하는 것도 어렵다. 그래서 여러 연구자들은 이중섭이 피난을 위해 머물렀던 장소를 따라 부산 시기, 서귀포 시기 같은 방식으로 그의 작품 제작 시기를 구분하지만 이 역시 확실하지 않을 때가 많다. 이중섭이 그리 꼼꼼히 작품을 챙기거나 기록하지 않았기 때문이다. 그럼에도 서귀포의 모습은 비교적 잘 드러나 있어서 그가 얼마나 그곳의 풍경을 좋아했는지 알 수 있다.

비록 머문 시간은 짧았어도 이 따뜻한 남쪽 섬에 대한 이중섭의 추억이 길었기 때문일까. 오늘날 많은 사람들이 그를 기억하고 만나기 위해 이곳 서귀포를 찾는다. 이중섭이 매일 나와 보곤 했을 섶섬과 문섬이 보이는 바닷가에는 서귀포 바다공원이 생겼고, 그를 기리는 조각상이 세워져 있다. 그가 바다를 바라보며 그림을 그렸을 법한 자리다. 그리고 구불구불한 서귀포 구시가 비탈길을 오르다보

서귀포 바다 공원에 서 있는
이중섭 기념 조각물 뒤로 섶섬이 평화로이 떠 있다.

면 언덕 중턱에 붉은 벽의 건물이 우뚝 서 있다. 이중섭미술관이다. 그리 크진 않고 소장된 이중섭의 작품도 많지 않지만, 그의 즐거웠던 서귀포 시절을 기념하려는 여러 사람의 도움으로 만들어진 건물이다. 그곳에서는 이중섭이 평생 그리워했던 서귀포의 앞바다가 더욱 잘 보인다.

그리고 그 바로 아래로 나오면 아기자기한 공원이 조성되어 있다. 다양한 종류의 나무나 식물이 심어져 있고, 벤치에 다리를 꼬고 앉아 우리를 기다리는 이중섭 동상도 있다. 그리고 무엇보다 그가 실제 살았던 작은 초가가 여전히 그 자리에 남아 우리를 기다리고 있다. 서귀포 서귀동 512-1번지였고, 지금은 이중섭의 이름이 붙은 이중섭길 29번지다. 그저 '이중섭 거주지'라 검색하면 찾을 수 있는 곳이다. 물론 이중섭이 떠난 후 그대로 그 자리가 보존되었을 리는 만무하다. 1997년 서귀포 시에서 복원을 했기 때문에 가능한 일이었다. 그럼에도 아직 그 집에는 주인 할머니가 생활하고 있어 그저 기념으로만 남은 곳이 아니라 살아 숨 쉬는 장소이기도 하다.

실제 이 초가도 그리 크지 않다. 하물며 이중섭 가족이 지내던 방은 과연 네 식구가 다 같이 누울 수나 있었을까 싶을 정도로 작다. 이 집이 실제 집을 복원했다는 사실을 몰랐다면 의도적으로 축소한 것이 아닌가 지레 짐작해버렸을지도 모르겠다. 말 그대로 한 평도 안 되는 쪽방이다. 그나마 불을 지필 수 있는 부뚜막이 있어서 있는 재료들을 긁어모아 죽이라도 끓여먹을 수 있었다. 부산항에 도착했을

때도 그랬지만, 서귀포로 올 때 역시 갖고 있는 생활용품이 없었다. 시멘트 포대를 주워 바닥에 깔고, 쓰다버린 그릇이나 녹슨 냄비, 수저를 구해서 사용하고 허름한 이불 하나 구해서 덮었다. 아무리 서귀포가 남쪽이라 할지라도 바람이 매서운 섬 아닌가. 이런 곳에서 어떻게 추위를 견뎠을지 상상조차 되지 않는다.

하지만 피난민 신세이니 어쩌겠는가. 당시 한 주민이 이중섭이 있는 자리에서 술이 거나하게 취해 피난민들 때문에 힘들다고 마구 욕을 해댔다고 한다. 그런데 그 자리에 있던 이중섭은 그저 빙그레 웃으며 말없이 잔을 기울이기만 했다. 부잣집 막내도령이었던 그가 흘러흘러 아는 이 하나 없는 낯선 땅에서 피난민으로 지내는 생활이 얼마나 고단했을까. 그는 당시 어느 누구도 원망하거나 화를 표출하지 않았지만 그 역시 힘들었음은 분명하다.

서귀포에 있는 자신의 방을 표현한 은지화에서는 아이들이 웃고 있지 않다. 작은 문이 있는 방에 들어가지도 못하고 지붕에 문간에, 마당에 있는 아이들은 그저 무표정한 얼굴로 포기한 듯 모여 있다. 다른 그림에서는 신나게 웃던 아이들이 모든 힘을 잃은 것 같다. 이것이 당시 이중섭이 숨겨두었던 무기력한 감정과 무거운 책임감은 아니었을까.

이중섭의 고충을 알아서인지, 부산항에서 헤어져 군에 입대했던 조카 이영진이 남제주로 자원해서 전임을 왔다. 근처 여관에서 머물면서 자신이 받은 월급이나 음식 등을 조금씩 모아서 삼촌 가족을

〈서귀포 우리집〉,
은지에 유채, 16 x 11cm, 연도미상

도왔다. 이영진의 회상에 의하면 서귀포에 도착했을 때 이중섭이 있는 집의 정확한 주소지를 몰라서 물어물어 찾아가보니 다들 너무나 힘들어 보였다고 한다. 특히 숙모, 즉 이중섭의 아내는 처음 일본에서 건너올 때 입은 옷을 이때까지도 입고 있었다. 그리고 아이들을 먹이기 위해 굶는 날이 많았던 만큼 남덕은 허약해질 때로 허약해져 각혈을 할 정도였다. 이중섭 역시 더 이상은 안 되겠는지 조카에게 일본으로 건너가야겠다는 이야기를 간혹 하곤 했다. 또한 그림에서는 행복한 기억만을 남겨두었지만, 훗날 부인에게 보낸 편지에서 '제주도 돼지처럼 견디자'라는 표현을 쓸 만큼 그에게도 쉽지 않은 시간이었다. 아마도 아이들과 아내를 잘 건사하지 못한다는 미안함 역시 적지 않았을 것이다. 그러면서도 게를 많이 그리는 이중섭을 보고 남덕이 왜 게를 그리느냐고 묻자 잡아먹은 게들의 넋을 달래기 위해 그린다고 말하기도 했다. 미물에게까지 죄의식을 가졌던 이중섭에게 바닷가의 생활이 마냥 즐겁지만은 않았던 듯하다.

조카 영진이 3개월 정도의 짧은 복무를 마치고 다른 곳으로 가게 되고, 서귀포에서의 삶도 별로 나아지지 않자 이중섭은 결국 부인에게 다시 부산으로 가자고 제안한다. 이번에는 수용소가 아닌 친구 김종영의 집 한편을 빌려둔 터였다. 여기보다 크게 나을 것 없는 판잣집이긴 했지만 말이다.

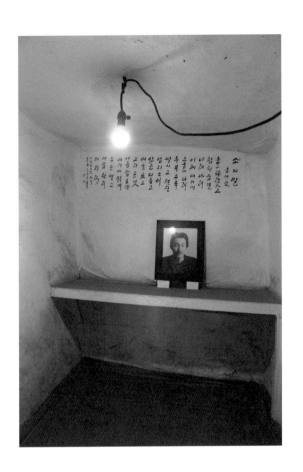

이중섭의 가족이 함께 살던 좁디좁은 단칸방은
행복이 넘치는 그림 속에서는 엿볼 수 없었던
현실의 곤궁함과 피폐함을 들려주는 듯하다.
결국 이곳도 그들에게 완벽한 도원은 아니었던 것일까.

## 삶은 외롭고 서글프고 그리운 것

조카 이영진이 처음 삼촌 이중섭의 서귀포 집을 방문했을 때 방 안에 낙서처럼 적힌 시가 있었다. 그는 이를 외워두었다가 이중섭 사후에 발표했는데, 제목은 「소의 말」이다.

높고 뚜렷하고
참된 숨결
나려 나려 이제 여기에
고웁게 나려

두북두북 쌓이고
철철 넘치소서

삶은 외롭고
서글프고 그리운 것

아름답도다 여기에
맑게 두 눈 열고

가슴 환히
헤치다

소의 큰 눈망울과 정갈한 기개가 연상되기도 하고, 이중섭이 어린 시절 고향에서 하염없이 보던 소의 숨소리와 생명을 다시 느끼기를 바라는 것 같기도 하다. 외롭고 서글프고 또한 그리운 것이 삶이라는 것을, 현실을 잊지 않으면서도 다시금 예전의 기억을 살려 밝게 이 세상을 바라보려는 그의 소망이 드러나는 듯도 하다. 그래서일까. 소의 말이 바로 이중섭 자신의 심정이란 생각이 든다. 어쩌면 이것이 너무나 궁핍하고 고단한 생활이었음에도 그토록 밝게 그림을 그렸던 이유일지도 모른다. 그 원동력은 아마도 사랑하는 가족이었을 것이다.

앞에서 보았던 〈길 떠나는 가족〉에서 달구지를 끄는 소나 〈소와 아이〉에서 보이는 소는 싸우거나 울부짖지 않는다. 그보다는 그저 자신의 고삐나 몸을 주인과 아이에게 내맡긴다. 자신도 가족의 한 일원이 되고, 그 커다란 몸뚱이도 아이에겐 장난감의 대상이 될 뿐이다. 이는 실제 소보다도 온순하다. 〈흰 소〉처럼 온 몸에 힘을 주고 있는 소가 아니고, 그저 자신의 몸을 맡기고 아이와, 또는 가족과 즐겁고 평화로운 시간을 보내는 소다.

서귀포의 행복한 추억만을 간직하고 이중섭은 가족들을 데리고 부산항으로 가는 배에 올랐다. 부산에서 다시 이중섭 가족을 만난 사람들은 그들의 몰골이 이전보다 못해서 놀라울 정도였다고 한다. 부인 이남덕 역시 서귀포 시절을 행복한 시절이 아닌 힘들었던 시기

〈소와 아이〉,
판지에 유채, 29.8x64.5cm, 1954

로 기억한다. 그래도 이중섭은 이후의 작품들에서 서귀포를 즐거운 곳으로 그리고 있다. 이는 힘들더라도 가족이 옆에 있는 것이 더 좋았다는 마음일지도 모르고, 힘든 시간에서도 '소의 말'처럼 아직은 가슴을 환히 헤칠 수 있는 힘이 남아 있었던 때문일지도 모른다. 어쨌든 그렇게 그들은 서귀포를 떠났다.

**5**

가족을 향한 황소의 울음

## 바다를 사이에 둔 그리움

제주도 서귀포의 추억을 뒤로하고 이중섭 가족은 1년 전처럼 12월 겨울바람을 맞으며 부산항에 들어왔다. 그나마 이번에는 피난민 수용소가 아닌 오산학교 동창인 김종영의 집에 머무를 수 있었다. 마찬가지로 허름한 판잣집이었지만, 벽도 없는 수용소보다는 나았다. 그리고 일본에 있는 남덕의 친정어머니와 소식이 닿아 조금씩 송금을 받기도 하였다. 그럼에도 여전히 안심할 수 있는 상황은 아니었다. 자라나는 아이들에게 먹일 것은 부족했고, 끝없는 피난 생활로 아내의 건강 역시 나빠졌기 때문이다. 이중섭은 다시 부두에서 막노동을 하고 친구들을 만나기도 하면서 더 나은 미래를 만들기 위해 고군분투했다.

하지만 일은 점점 안 좋은 쪽으로 흘러갔다. 장인이 돌아가셨다는 사망통지서를 받게 된 것이다. 차마 부인에게 그 사실을 알릴 수가 없었다. 지금 당장은 자신이 일본에 갈 수 있는 방법도 없거니와 남덕의 건강이 나빠 슬픈 소식으로 더 힘들게 하고 싶지 않았기 때

履歷書

檀紀四二九年
北朝鮮美術同盟加入

四二八〇年八月
八一五紀念展出品

四二八三年十月
國軍北進으로 元山新美術家
協會會長

四二八四年十二月
國軍撤收하게됨에따라南下.

四二八四年冬
文總技國隊愛南支隊加入

四二八五年二月
國防部政訓局從軍畵家團加入

四二八五年三月
從軍畵家團主催 大韓美術家
協會主催 三一慶祝展出品

右와如히相違가無함

檀紀四二八五年 四月 日
國防部政訓局從軍畵家團員
李仲燮

종군화가단 가입을 위해 이중섭이 작성한 전말서.
그는 어떻게든 일본으로 갈 방법을 찾으려 애썼지만
끝내 가족과 이별을 결심해야 했다.

문이다. 그래서 일본에 가기 위한 방안으로 종군화가단원이 되고자 이력서와 유사한 전말서를 써서 제출하기도 했다. 이렇게 신원이 보증되어야만 일본으로 갈 수 있는 도항증도 발급되고 어떻게든 방법이 생길 것 같아서였다. 하지만 이중섭의 노력에도 장인의 유산 상속문제로 본인이 직접 일본에 와야 한다는 통지서를 부인이 직접 받게 되면서 상황이 급변하게 된다. 친정아버지의 부고, 일본에 갈 수 없는 남편의 상황, 아이들의 양육문제 등을 모두 고려할 때 남덕은 더 이상 피난 생활을 이어갈 수 없다고 결심한다.

결국 남덕은 이중섭에게 아쉬운 이별을 고할 수밖에 없었다. 다행인지 불행인지 결혼 후에도 우편 문제 때문에 호적이 제대로 정리되지 않아 공식적으로는 아직 '일본인 마사코'였다. 그러니 친정아버지의 무덤이라도 보기 위해서, 조금 더 안정된 생활 속에서 아이들을 키우기 위해서 일본인 마사코로서 아이들과 함께 일본으로 가기로 마음을 굳혔다. 전쟁 발발 후 일본 정부가 한국에 남은 자국인들을 일본으로 송환했기 때문에 그녀는 일본으로 돌아갈 수 있었다. 다만 이중섭은 한국인이어서 갈 수 없었다. 사랑하는 아내와 아이들과 떨어질 생각에 마음이 찢어질 듯 아팠지만 이중섭 역시 어쩔 수 없는 상황임을 받아들여야 했다. 자신의 그림 속 가족과 달리 현실은 먹지 않고 입지 않아도 웃으며 행복할 수는 없었기 때문이다.

이렇게 아내와 아이들은 일본으로 가기 위하여 일본인 수용소로 들어갔다. 그리고 1952년 7월 어느 날, 마침내 일본으로 떠났다.

마사코가 한국으로 목숨을 건 여행을 한 지 7년 만이었고, 2년 6개월의 피난 생활을 겪은 때였다. 그 누구보다 가족에 대한 애착이 강했던 이중섭이 아니던가. 그런 그가 피난을 내려오면서 어머니와 형수, 조카들은 원산에 두고 왔고, 이제는 아내와 아이들마저 일본으로 보내게 된 것이다. 전쟁으로 원산에는 가볼 수 없었고, 일본 역시 바다 건너이니 언제 만날지 기약이 없었다. 결국 자신이 할 수 있는 것은 하나밖에 없었다. 열심히 해서, 뭐든 열심히 해서 가족을 만날 방법을 찾는 것이다.

예전 도쿄에서 대학생활을 하던 시절 마사코에게 엽서를 썼던 것처럼 중섭은 가족을 보내고 이듬해 3월부터 현해탄을 넘어 편지를 쓰기 시작한다. 잘 알려지다시피 아내에 대한 사랑 고백과 가족들이 보고 싶다는 이야기가 주를 이룬다. 몇 해 전 한 드라마에서도 아내에 대한 남편의 지극한 사랑을 담은 서간집으로 등장해, 많은 이들이 이중섭의 또 다른 면을 알게 되는 계기가 되기도 하였다.

또한 이중섭은 편지에 자신의 결심을 계속 써서 보냈다. 빠른 시일 내에 아내와 아이들을 만날 것이라는 희망과 자신이 '믿을 수 있는 새로운 방향'을 제시하는 새로운 회화를 그릴 것이라는 희망으로 노력하겠다고 강조한다. 그러니 아내 남덕 역시 자신을 믿고 자신들의 밝은 미래를 기다려달라고 부탁했다. 그리고 일본에 가기 위해 많은 노력을 기울이고 있음을 거듭 말한다. 아내의 걱정이 염려가 되어서인지 혹은 결과가 확실치 않아서인지 몰라도 자세한 방법

을 설명하지는 않는다. 다만 일본에 가고자 여러 방면으로 노력했다
는 것은 편지에 절절히 드러난다.

이러한 결심은 단순히 말로만 그치지 않았다. 실제로 이중섭은
이를 악물고 활발히 활동을 하였다. 다른 화가들처럼 미군의 초상
을 그려주거나 신문사나 잡지사에 취직을 해서 삽화를 그리며 한푼
두푼 모으는 방법도 있었다. 하지만 그것만으로는 빠른 시일 내에
가족을 만나서 그들이 편안하게 생활할 수 없다고 여겼는지도 모른
다. 혹은 그저 자신이 배운 것이라곤 새로운 미술을 그려내는 것이
라는 생각에 화가의 정체성을 잊지 않고 그림을 열심히 그려 가족과
의 약속을 지키려 한 것일지도 모른다. 어떤 이유였든 이중섭은 끊
임없이 그림을 그렸다.

친구 구상의 표현처럼 이중섭은 "판잣집 끝방, 시루의 콩나물처
럼 끼어 살면서도 그렸고, 부두에서 노동을 하다 쉬는 참에도 그렸
고, 다방 한구석에 웅크리고 앉아서도 그렸고, 대폿집 목로판에서도
그렸다. 캔버스나 스케치북이 없으니 연필이나 못으로도 그렸다. 잘
곳과 먹을 것이 없어도 그렸고, 외로워도 슬퍼도 그렸고, 부산, 제주
도, 충무, 진주, 대구, 서울 등을 표랑(漂浪) 전전하면서도 그저 그리
고 또 그렸다." 그리고 이렇게 그린 그림으로 꾸준히 전시를 했다.

다방에서 열리는 소품전이나 국가에서 지원하는 월남작가전에
도 출품을 했다. 큰돈을 만질 정도는 아니었지만 작품은 전시하는
대로 팔렸다. 하지만 이중섭은 그럴 때마다 "또 한 사람 넘겼다"라

며 냉소적으로 웃어 보였다. 작가로서 자신이 생각한 완성도나 수준에 미치지 못한 작품을 사 간 사람에게 미안했기 때문일 것이다. 돈 걱정 없이 일본에서 그림을 그리던 시절처럼 재료를 구할 수도 없었고, 질 낮은 페인트와 안료로 종이나 합판에 그림을 그리는 아쉬움은 스스로가 가장 클 것이다. 그리고 부인에게 보내는 편지에서 자신을 '정직한 화공'이라고 강조할 만큼 작가로서 자부심이 대단할진데, 그저 주변의 재료를 모아서 그린 작품은 아무래도 그의 성에 차지 않았다. 그나마 마음의 위안을 삼고자 했는지, 어떤 때에는 교환증 같은 것을 만들어서 작품과 함께 주면서 훗날 다시 바꾸러 오라고 말하기도 했다.

어떤 이는 한 푼이라도 모아야 할 판국에 작가로서 자존심을 지켜낸 것에 찬사를 보내기도 하고, 또 어떤 이는 현실감각이 없는 무능력한 사람이라 비판하기도 한다. 하지만 질 낮은 재료로 자신이 원하는 만큼의 완성도를 갖지 못한 작품을 그리고, 그것을 전시하는 것 자체가 정직한 화공으로서 자존심을 내려놓은 일이 아니겠는가. 이러한 현실과 작가로서의 이상에 대한 간극 사이에서 그의 갈등은 당시 힘든 시기에 있던 많은 작가들도 함께 겪었던 공통의 문제였을 것이다. 다만 현실적으로 잘 헤쳐갈 수 있는 작가와 그렇지 못한 작가가 있을 뿐이다.

이렇게 이중섭은 그 나름대로 현실과 타협하면서 가족을 만나기 위해 최선을 다했다. 그것이 얼마나 경제적이고 합리적인 노력인지

에 대한 판단은 유보하고라도 말이다. 그렇지만 가족에 대한 그리움은 하루가 다르게 커져갔다. 그저 편지에 "금방 가마"라는 말만 되풀이할 뿐이었다. 지금처럼 어디서든 휴대전화를 사용하는 것은 공상과학 소설에나 나오는 이야기였고, 유선 전화통화마저도 불가능했다. 당시 친구의 도움으로 겨우 3분간 전화국 국제전화박스에서 전화를 할 수 있었다. 얼마나 하고픈 말이 많았을까. 도쿄의 생활은 어떤지, 아이들은 건강한지, 그리고 자신이 부인을 얼마나 사랑하는지……. 그 많은 말을 뒤로하고 이중섭은 그저 "모시모시……"만을 반복하며 울었다. 그 모든 상황이 한꺼번에 몰려왔던 것은 아닐까. 머릿속에서 맴돌고 목구멍을 채워 그저 아내를 부르는 것 외에는 낼 수 있는 소리가 없었을 것이다. 친구 역시 곁에서 그 소리를 들으며 이중섭과 함께 울었다.

## 일 년 만에 허락된 일주일

처음 조선 땅에 발을 들인 지 7년 만에 아이들과 함께 일본으로 돌아간 남덕은 자신이 떠나올 때와 완전히 달라진 고향집의 모습에 충격을 받았다. 사랑을 찾아 위험한 길을 떠난 딸을 여러 수단을 통해 도왔던 친정아버지의 임종 소식도 괴로운데, 어릴 적 집은 전쟁 때 폭격으로 폐허나 다름없는 상황이었다. 그리고 언니 역시 전쟁으로 남편을 잃고 친정에 와 있었다. 부유했던 집안은 이미 풍비박산이

난 상태였다. 그저 세 여인과 아이들이 서로를 의지하는 수밖에 없었다. 아버지의 죽음에 대해 슬퍼할 겨를도 없었다. 그나마 있던 유산도 일본이 혼란스러운 상태라 처분할 수조차 없었다.

남덕이 할 수 있는 일은 그저 어머니, 언니와 함께 삯바느질, 뜨개질 등 돈이 될 수 있는 일을 하면서 아이들과 하루하루 입에 풀칠하는 것이었다. 분카가쿠인을 다니던 미술학도의 모습은 사라진 지 오래였다. 그렇게 바쁘게 살아가는 와중에도 전쟁 중인 한국에 두고 온 남편이 걱정되었다. 자신의 몸을 돌보지도 않고 이곳저곳을 전전하며 고생할 것이 뻔했기 때문이다. 그래서 남덕은 큰 결심을 한다. 일본 책을 한국으로 수출하는 무역사업을 해보기로 한 것이다.

당시로서는 쉽지 않은 일이었지만 도쿄의 대학가에서 서점을 운영하던 친구에게 5만 엔가량의 일본 서적을 사들였다. 그리고 이 책을 이중섭의 오산학교 후배인 마 씨에게 발송하여 판매를 부탁했다. 다행히 첫 거래는 잘 성사되었다. 이렇게 일본 책을 한국으로 보내어 팔면 일본에서 책을 사느라 들어간 금액 외의 돈은 이중섭에게 보탬이 될 수 있을 거라는 생각에 마사코는 희망에 부풀었다. 그 돈으로 생활비를 하고 멋진 작품을 만들어 판매를 하면 이중섭 가족이 생각한 밝은 미래가 올 것이라 기대한 것이다. 하지만 전쟁으로 혼란한 와중에 두 번째 거래는 실패하고 만다. 첫 거래보다 5배가 넘는 27만 엔어치의 책을 보냈지만, 마 씨가 그만 부도를 내는 바람에 책도, 판매대금도 못 받게 된 것이다. 얼마나 황망했을까. 남편을 돕기 위해, 그리고

가족이 다시 만날 날을 기대하며 벌인 일인데 오히려 큰 빚을 지게 되었으니 말이다. 하지만 결국 이중섭에게 알리는 수밖에 없었다. 자신이 직접 마 씨를 찾으러 다닐 수는 없었으니 말이다.

이중섭 역시 마 씨를 찾기 위해 백방으로 수소문을 했다. 그리고 이를 걱정하는 남덕을 위로하기 위하여 편지에도 자신이 잘 해결할 것이라는 말을 주문처럼 반복한다. 하지만 결과적으로는 8만 엔만 겨우 받았고, 법적인 대응까지 하겠다고 압박했지만 마 씨의 초라한 행색을 보고는 나머지 돈은 포기했다. 그리고 이 빚은 고스란히 남덕이 지게 되었다. 이후 20년이 걸려 겨우 친구에게 돈을 다 갚았다.

이중섭은 편지를 통해 남덕이 자신을 돕다가 빚을 지게 된 사실을 알았다. 얼마나 속상하고 미안했을까. 마치 자신이 빚을 진 것처럼 이중섭은 그 돈을 찾기 위해 많은 노력을 기울인다. 하지만 천성은 쉽게 변하는 것이 아닌지라, 마 씨가 있다는 곳을 겨우 찾아 갔다가 그가 수제비를 먹는 모습이 너무 초라해 보여서 독촉하는 것을 그만두었다. 그리고 부인에게 돌려주겠다고 한 8만 엔마저 다 써 버리고 말았다.

책 판매 사업은 이렇게 큰 실패로 돌아갔지만, 다행히 여러 노력 끝에 이중섭이 도쿄에 갈 수 있는 방법이 생겼다. 1953년 7월, 지인의 도움으로 해운공사 선원증을 구한 것이다. 그는 통영항에서 화물선을 타고 바다를 건넜다. 그리고 히로시마 근처 우지나항에 도착하여 마중 나온 아내와 큰 아들 태성이를 만났다. 부산항에서 헤어진

지 1년 만의 상봉이었다. 하지만 밀항과 다름없는 입국이었기 때문에 오래 머물 수는 없었다. 그나마 장모의 도움으로 일주일간의 신원보증서를 구할 수 있었다. 덕분에 우지나에서 도쿄로 갈 수 있었다. 하지만 일주일은 너무나 짧은 시간이었다. 당시 이중섭과 남덕은 밀입국까지도 염두에 두었던 듯하다. 하지만 장모가 이중섭이 훗날 유명한 화가가 된다면 문제가 될 수도 있지 않겠느냐고 충고했고 두 사람은 이를 받아들였다.

아마도 이때가 이중섭이 도쿄에 올 수 있었던 마지막 기회였다는 것을 꿈에도 생각하지 못했을 것이다. 아직 30대의 젊은이에게는 창창한 미래가 있기에 언젠가 정식으로 일본에 올 수 있을 거라 생각했을 것이다.

생각보다 빠른 귀국에 지인들은 모두 놀랐다. 갔다 오긴 한 거냐는 농담 섞인 인사말을 하기도 했다. 이중섭이 빨리 돌아온 것에 대해 혹자는 처가의 곱지 않은 시선을 견디기가 힘들었을 것이라고 추측하고, 친구인 시인 구상은 자존심이 강한 이중섭이 일본에서 편하게 지내기 힘들어했을 거라고 보기도 한다. 하지만 부인의 회상처럼 신원보증서가 일주일용이라 그 이상 머물면 밀입국자가 되는 상황이 컸을 것이다. 어쩔 수 없이 홀로 돌아올 수밖에 없었던 이중섭의 심정이야 오죽했을까. 가까스로 일본에 도착해 가족을 만났는데 회포를 채 풀기도 전에 돌아와야 했으니 말이다. 그래서였을까, 이중섭이 일본에서 빨리 돌아온 것에 대하여 친구들이 까닭

을 물었을 때 일본의 산이 마음에 안 든다든지, 장모의 냉대가 있었다든지 하는 부정적인 말을 하기도 했다. 하지만 그것은 어쩌면 자신의 무력함을 다른 이에게 돌리고자 한 말은 아니었을까? 우리도 내 자신이 모자랄 때 남 탓을 하며 조금은 마음의 위안을 삼을 때가 있으니 말이다.

이중섭은 일본에 다녀온 후 부산에 무사히 돌아왔음을 이야기하며 일본 방문 기간이 너무 빨리 지나버려서 꿈을 꾸었던 것 같고, 하고 싶었던 것을 하나도 하지 못하고 온 것 같아서 한이 된다고 토로한다. 더불어 수중에 한 푼도 없었기에 부인의 입장을 난처하게 하여 남편으로서, 또 아빠로서 미안한 마음을 전한다. 그리고 앞으로 더 그림을 많이 그려 목돈을 만들겠다고 다짐한다.

### 새로운 바다를 그리다

가족을 보내고 부산에 머물던 때 이중섭은 이북 출신 공예가 유강렬(劉康烈, 1920~1976)을 만난다. 항상 그랬듯 다방에서 전시가 있을 때 이루어진 만남이었고, 피난 오기 전부터 알던 터라 고향친구를 만난 듯 반가웠다. 유강렬은 당시 통영에 정착해 경남나전칠기기술원양성소 원장으로 있으면서 작품 활동도 하고 학생들을 가르치기도 했다. 유강렬은 이중섭에게 여러 차례 통영에 올 것을 권하였고, 실제 1953년 3월에는 김환기 등 친구와 마산과 진해, 통영을 다

1954년 3월 무렵
통영 호심다방에서 열린 전시에서

녀오기도 했다. 그리고 통영 호심다방에서 '4인전'을 열기도 하였다.

그해 7월 일본을 다녀오고 헛헛하던 차에 1953년 7월 27일 휴전 협정이 체결되어 환도가 이루어지면서 예술가들도 부산을 하나둘씩 떠났다. 함께하던 동료들이 부산을 떠나면서 이중섭 역시 더이상 부산에 머물 이유가 없어졌다. 결국 그는 유강렬의 제안에 따라 그해 11월 통영으로 터전을 옮겼다.

이중섭의 발자취를 찾아 내려간 작은 항구도시는 한창 문화의 도시로 탈바꿈하고 있었다. 아름다운 자연을 벗 삼아 동피랑 마을에는 예쁜 벽화가 그려졌고, 통영국제음악당에서는 연일 수준 높은 공연이 이루어진다. 해마다 충무공을 기리는 행사가 열리고, 그외에도 크고 작은 행사들로 생기가 넘쳤다. 이중섭 덕분에 처음 가본 통영이었지만, 즐거운 분위기와 넉넉한 인심에 금방 매료되었다. 맛있는 음식이 즐비했고, 수많은 작은 섬들로 이루어진 해안 역시 아름다웠다.

북으로는 야트막한 산과 언덕이 누워 있고 남으로는 바다가 있는 아름다운 풍광의 통영에서 이중섭 역시 안정을 얻는다. 유강렬이 원장으로 있는 양성소에서 날라리 선생노릇을 하면서 기본적인 생활에는 부족함이 없었고, 몇 차례 전시를 하면서 예술가들과 교류를 하기도 했다. 그리고 무엇보다 가족과의 약속을 지키기 위하여 작업에 매진한다. 바로 이 시기에 우리가 잘 아는 수많은 걸작들이 탄생했고, 이 작품들로 당시 다방에서 40점 정도 전시했다는 기록도 있

부산을 떠나 새로운 삶을 시작한 통영의 바닷가 풍경.
제주와도 다르고, 부산과도 다른 통영의 바다가 마음에 들었던 것일까.
이중섭은 이곳에서 가장 많은 풍경화를 그렸다.
그리고 실제로 통영의 바다를 찾아가보니 이중섭의 그림 속 푸른 화면은
화가의 기법이나 상상이 아닌 있는 그대로의 사실적 색이었다.

다. 하지만 많은 작품을 전시하고 판매도 적지 않았는데 돈은 모이지 않았다. 유강렬의 우려대로 작품을 팔고 받은 대금을 갖고 있다가 대구나 부산에 다녀오면 그 돈이 다 없어지곤 했다. 그동안 신세졌던 친구들을 만나 술과 밥을 사면서 다 탕진했던 것이다. 이러한 점에서 많은 사람들이 이중섭의 약한 생활력을 지적한다. 아마도 그럴 것이다. 약삭빠른 사람이었거나 보다 현실적인 사람이었다면 친구들에게 진 빚은 좀 더 나중에 갚으려 하고 당장은 조금이라도 더 모아야겠다고 생각했을 것이다. 하지만 이중섭은 그동안 그렇게 살아오질 않았고, 다른 사람에게 빚진 기분을 참지 못했다. 부잣집 도령이었고 베푸는 것을 즐겼던 사람이다. 그렇지만 지금의 우리는 그 끝을 알고 있기에 어쩔 수 없이 아쉬운 마음이 들기도 한다.

아름다운 통영의 풍광 때문인지 이중섭은 이곳의 풍경을 화폭에 담는다. 실제로 통영에서 가장 많은 풍경화를 남겼는데, 서귀포에서처럼 순수한 자연의 모습을 그대로 담고자 했다. 특히 하늘과 바다의 푸른색은 이중섭의 다른 작품에 드러나는 상상의 색이 아니라 통영에서 실제로 그가 보고 느꼈던 색이다. 세밀한 묘사는 아니지만, 자신이 영감을 받은 장면을 화면에 충실히 표현해 통영의 모습을 그려냈다. 민가의 지붕, 항구의 모습, 나뭇가지와 그 사이로 보이는 바다와 하늘, 저 멀리 보이는 섬과 그 위를 나는 새의 모습까지. 통영에서는 일상의 모습이지만 외지인이자 바다 건너 가족이 있는 이중섭에게는 코가 시큰하게 아름다운 풍경이었을 것이다. 아름답고도 평

〈통영바다〉, 종이에 유채, 42X29cm, 1953(왼쪽)
〈통영 선착장〉, 종이에 유채, 41.5X29cm, 1954(오른쪽)

화로운 모습을 보면서 아내와 아이들이, 그리고 어머니가 생각났을 것이다. 모두 잘 지낼지, 혹은 자신에게 닿지 않을 그리움으로 울고 있는 것은 아닌지 걱정하면서 말이다.

지금은 통영에서 이러한 풍경을 만나기는 힘들다. 한적한 항구 마을이었던 통영은 어느덧 북적이는 관광도시가 되었기 때문이다. 동피랑 벽화마을에는 하루에도 수십, 수백 명의 사람들이 찾아오고, 바닷가에는 특유의 푸른색을 만끽하는 이들로 붐빈다. 하지만 이러한 변화에도 통영의 풍광은 또 다른 모습으로 여전히 아름답다. 그리고 이중섭이 화폭에 통영을 담았듯 통영도 이중섭을 기억하고 있었다.

길지 않은 시간이었지만 이중섭이 통영에서 머물렀음을 잘 안다는 듯이 시장의 천장이나 거리의 바닥, 골목의 건물 벽에서 이중섭의 작품을 발견할 수 있다. 숨은 그림 찾기라도 하듯 이 작은 항구도시 곳곳에서 이중섭과 그의 작품의 이미지가 튀어나오며 아기자기한 매력을 더해주었다. 이중섭이 지금 통영의 이러한 모습을 보면 분명 반가워했을 것이다. 자신과 작품을 이토록 아끼고 기억해주니 말이다.

### 걷고 싸우고 울부짖는 황소

통영에서 안정된 생활을 하면서 이중섭은 몸도 마음도 조금은

다잡을 수 있었다. 당연히 충전한 에너지를 예술작품에 쏟아부었다. 그는 천성적인 '화공'이었다. 그 때문일까, 여기 통영에서 이중섭의 대표적인 소 그림들이 탄생했다.

이중섭에게 소는 가장 오랫동안 그렸던 소재로, 오산학교 시절부터 소를 그려왔다. 그리고 일본에서 각종 전시에 출품한 작품에도 계속해서 소가 등장한다. 소를 오랫동안 그린 것에 대해서도 여러 의견이 있다. 첫째로는 한국의 민족성을 상징하기 위한 소재로 소를 사용했다는 견해다. 일본 유학시절 당시 여자 친구였던 마사코에게 자신이 그린 것은 조선의 소라는 점을 강조했다는 사실과 일제강점기 때 일본에서 조선 유학생들 사이에서 소와 관련한 그림이나 연극 등이 공공연하게 만들어졌다는 점이 이러한 주장을 뒷받침한다. 이중섭이 소로 한국의 민족성을 드러낸다고 직접 말한 적은 없지만 부인에게 보낸 편지에서 자신은 한국의 화공이므로 한국적인 것을 표현해야 한다고 언급한 점에서 한국을 대표하는 동물로 소를 화폭에 담았다고 볼 수 있다.

또 다른 관점으로는 이중섭이 그린 소는 불알을 강조한 수소라는 점에서 화가 자신의 은유적인 표현이라는 것이다. 부인에게 보내는 편지에서 자신이 어떠한 고난에도 굴복하지 않으며, '소처럼 무거운 걸음'을 걸으며 그림을 그린다고 쓴다. 또한 조카 이영진이 회상한 서귀포 단칸방 벽에 써 있던 시 「소의 말」에서 "삶은 외롭고, 서글프고 그리운 것"이라면서, "맑게 두 눈 열고, 가슴 환히, 헤치다"라

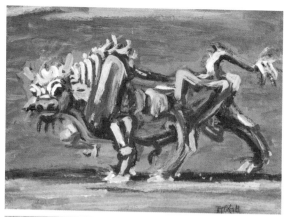

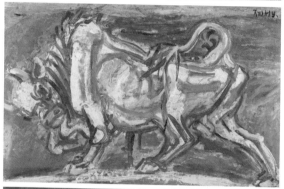

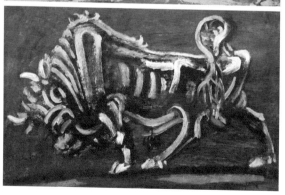

〈흰 소〉, 종이에 유채, 30×41.7cm, 1954년경, 홍익대학교박물관(위)
〈흰 소〉, 종이에 유채, 34.4×53.5cm, 1953년경, 삼성미술관(가운데)
〈황소〉, 종이에 유채, 35.5×52cm, 1953년경, 서울미술관(아래)

쓰고 있다. 슬픈 현실이지만 희망을 갖고자 하는 이중섭의 심경을 담았다는 것이다. 그러한 점에서 그가 그린 소가 이중섭 자신이라는 주장은 일리가 있다. 실제로 이중섭은 조카에게 단 한 점의 자화상을 남겼을 뿐 자화상을 거의 그리지 않았다는 점에서 의식했든 의식하지 않았든 소에 자신을 투영했을 가능성이 높다.

특이한 점은 소만을 단독으로 그린 소 그림에서 유독 거친 붓질이 드러난다는 점이다. 아이들의 모습을 그린 군동화나 소가 아이들이나 가족과 함께 있는 그림에서는 둥근 윤곽선으로 형태를 그리고 화면도 밝은 분위기가 대부분이다. 하지만 소가 단독으로 그려진 그림들에서는 유독 매우 화가 나 있는 듯 거칠게 표현되어 있다.

1953년에서 1954년경 사이에 그린 세 점의 작품은 이중섭의 소 그림 중에서도 대표작들이다. 홍익대학교박물관이 소장한 1954년 작 〈흰 소〉는 1955년 1월 미도파화랑에서 이중섭이 개인전을 했을 때 평론가 이경성이 홍익대학교에서 구입하게끔 했다. 〈흰 손〉는 지금까지 이중섭을 대표하는 작품이다. 반면 서울미술관 소장의 〈황소〉는 몇 년 전부터 새롭게 조명을 받으며 이중섭의 또 다른 대표작으로 유명세를 타고 있다. 세 작품 모두 화면 중앙에 소가 걷는 모습이 표현되어 있다. 한 발을 들어 막 내딛으려고 하는 자세도 유사하지만, 소의 골격이나 근육이 마치 추상적인 선처럼 꿈틀거리는 것이 큰 특징이다. 그리고 가장 최소한의 요소들로 움직임을 느낄 수 있

도록 하는 표현법 역시 유사하다. 하지만 자세와 표현이 유사하면서도 서로 다른 특성이 있다.

홍익대학교박물관의 〈흰 소〉는 갈색이 도는 회색 배경 앞에 흰 골격을 가진 황소가 안정적으로 걷는 반면, 삼성미술관 소장의 〈흰 소〉는 푸른 배경에 짙은 색의 윤곽이 유난히 두드러진다. 또한 고개를 더 아래로 내려뜨리고 다리를 끄는 느낌이다. 꼬리의 움직임에서도 삼성미술관의 〈흰 소〉가 조금 더 힘겨워하는 느낌을 준다. 마지막으로 서울미술관의 〈황소〉는 경쾌한 발걸음에 고개를 돌려 화면 밖의 관람객을 바라보는 듯한 자세를 취하고 있다. 이렇듯 같은 소재를 유사하게 표현하면서도, 그저 기계적으로 반복하지 않았다는 사실을 잘 알 수 있다.

소 한 마리가 표현된 경우 외에도 두 마리의 소가 싸우는 모습을 그린 경우도 있다. 혹자는 이것이 남북이 싸우는 한국전쟁의 아픔을 표현했다고 하는데, 이는 앞서 말한 한국의 민족성을 소가 상징한다고 보았을 때의 관점이다. 실제 이 작품에 대해 한 외국인이 스페인의 투우와 비슷하다고 하자 이중섭이 화를 냈다고 하는 일화를 보더라도 한국의 소를 표현했다는 것은 틀림없다. 하지만 한국전쟁에 대한 정치적 목소리라는 주장에 대해서는 그의 예술세계를 생각했을 때 다소 동떨어진 해석일 수 있다.

그렇다면 이중섭 자신을 소에 투영해 그렸다는 관점에서는 어떻게 해석할 수 있을까? 두 마리의 소가 싸우는 장면에서 두 소는 종종

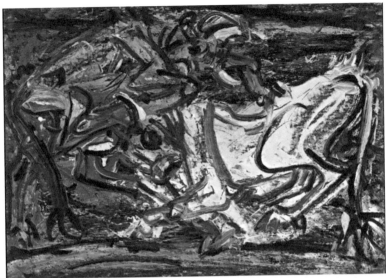

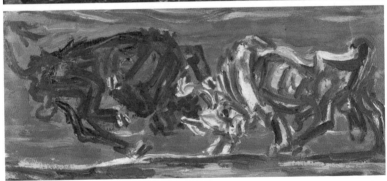

〈싸우는 소〉, 종이에 유채, 27X39.5cm, 1950년경(위)
〈싸우는 소〉, 종이에 유채, 17X39cm, 1954년경(아래)

다른 색으로 표현되곤 한다. 가령 파란 소와 흰 소, 갈색 소와 흰 소가 싸우는 모습을 예로 들 수 있다. 이는 자신의 상반된 두 모습을 나타내는 것은 아닐까. 그저 예술성만 쫓고 싶은 자아와 현실의 문제를 해결해야 하는 자아. 새로운 미술을 하겠다고 의지를 불태우고 동료들과 그림을 그리고 전시를 하며 행복해하는 자신과 아비이자 남편으로서 가족들을 부양해야 하는 책임감 있는 자신……

　소의 모습은 작품마다 구성과 색채, 표현에서 모두 차이가 난다. 〈싸우는 소〉라는 같은 제목이 붙은 두 작품을 비교해보면, 가장 이른 시기에 그린 것으로 추정되는 갈색 소와 흰 소의 싸움에서는 갈색 소가 흰 소를 누르는 모습을 하는 반면, 1954년경 그린 작품에서는 두 소가 팽팽히 대립한다. 이 작품은 이중섭이 가족들에게 보낸 자신의 작업실 그림에도 들어가 있어 가장 활발하게 작업했던 시기에 그린 작품임을 알 수 있다.

　두 작품 외에 다른 〈싸우는 소〉 그림도 있다. 앞의 두 작품이 치열하게 싸우는 모습을 보여준다면 1955년에 그린 〈싸우는 소〉는 두 마리가 서로 구분도 잘 안 될뿐더러 한 마리가 온전히 거꾸러진 상태다. 따라서 이 싸움이 곧 끝날 것을 예상할 수 있다. 현실적 자아와 이상적 자아의 싸움으로 해석한다면, 죽기 얼마 전에 그린 세 번째 그림은 아마도 둘 중 누가 이겼든 더 이상 싸울 힘도 없어진 상태라 볼 수 있지 않을까.

　혼자 있는 소의 모습이나 두 마리가 싸우는 모습 외에 마지막으

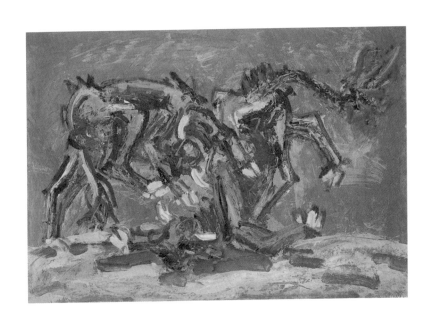

〈싸우는 소〉,
종이에 에나멜과 유채, 27.5X39.5cm, 1955

로 살펴볼 또 다른 소 그림은 울부짖는 소의 머리를 그린 것이다. 이 역시 비슷한 형태로 여러 점을 그렸는데, 이 작품들은 주로 통영과 진주 시절에 집중적으로 작업했다. 비슷한 형태에 〈황소〉라는 같은 제목이 붙은 두 점의 작품을 비교해보자. 두 마리의 소 모두 노을이 지는 듯 붉은 배경을 뒤로하고 하늘을 향해 고개를 들고 소리를 지르는 듯한 모습이다. 유사한 구성으로 이루어져 있으면서도 세부적인 붓터치가 각기 다르다. 좀 더 밝고 선명한 붉은색으로 바탕을 칠한 〈황소〉가 갈색선과 밝은 노란색의 붓터치를 비슷하게 사용해 황소 근육의 움직임을 강조한 반면, 바탕이 좀 더 진한 다른 〈황소〉는 굵은 암갈색선을 음영으로 표현해 황소의 얼굴을 더 강조하였다. 첫 번째 것이 온 힘을 다해 소리를 내지르는 모습이라면, 두 번째 소는 고개를 막 올리면서 울부짖기 시작한 모습이다. 이러한 울부짖는 감정표현은 이중섭의 다른 작품들에는 잘 드러나지 않는다. 그가 그린 아이들은 대부분 웃는 모습이고, 그 외에 다른 소재들도 무표정한 경우는 있어도 이렇게 강하게 울부짖는 듯한 감정이 나타나진 않기 때문이다.

이중섭에게 소는 바로 자신이다. 동시에 자신이 '한국의 화공'이라는 점을 여러 번 강조했듯 한국의 소이기도 하다. 그는 다른 어떠한 소재보다 황소의 움직임 하나하나, 표정 하나하나를 더 자세하게 표현했다. 이는 이중섭이 얼마나 소와 하나가 되었는지를 말해주는 증거다. 머릿속으로 익히고 가슴속에 새겨 손을 통해 표현되는 경지

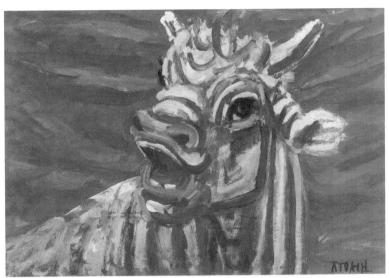

〈황소〉, 종이에 유채, 32.3X49.5cm, 1953년경(위)

〈황소〉, 종이에 유채, 28.8X40.7cm, 1953~4, 삼성미술관(아래)

를 넘어, 자신이 울 때 함께 울고, 괴로워할 때 함께 소리쳐주는 그런 존재인 것이다. 아니, 어쩌면 많은 이들의 증언처럼, 즐거울 때도 히죽 웃어 보이고 화가 날 때도 그저 허허 실없이 웃기만 했던 이중섭의 겉모습과 달리 그가 세상에 대거리를 해대고 싶은 내면의 깊숙한 마음, 세상을 좀 더 당당히 걷고 싶은 마음을 소를 통해 내보였는지도 모른다.

이중섭이 서귀포 시절에 쓴 시 외에 또 다른 소에 대한 시가 있다. 그가 서울의 한 정신병원에 입원했을 때 쓴 시로, 즐겨 부르던 독일 노래 〈소나무〉의 일부를 따와서 쓴 글귀다. 이 시를 통해 이중섭이 얼마나 소를 자신의 마음속 지지대로 삼았는지 분명히 알 수 있다.

황소야
바람 나왔다
이 밤은—
언제나 변함이 없는 그 빛
바람 불어도
이상 변치 않으니
소나무야 소나무야 내가 너를 사랑한다

마치 변치 않는 소나무처럼, 황소 역시 자신의 마음속에서 굳

진주 촉석루에서 내려다본 낙동강

건히 자리 잡았던 것이다. 그리고 이중섭의 또 다른 자아로서 가족을 멀리 떠나보낸 그를 위로해주고, 그 대신 소리쳐주었을 것이다.

## 그리고 다시 걸어간다

1954년 5월까지 통영에서 지내면서 이중섭은 많은 작품을 창작하였고, 몸과 마음의 안정을 찾았다. 또한 통영에서만 지내지 않고, 마산에 들러 최영림 작가의 전시를 축하하기도 하고, 도쿄에서 헤어진 이후 오랜만에 만난 박생광을 만나기도 한다. 박생광은 1944년 귀국 이후 고향인 진주에서 활동했는데, 이중섭에게 진주에도 들를 것을 제안한다. 이중섭 역시 초대를 흔쾌히 받아들여 대안동 2층 목조건물에 있는 작업실에서 열흘가량 머물렀다. 이곳의 다방에서 전시를 하고 박생광에게 감사의 표시로 소 그림을 선물하기도 하였다.

흥미롭게도 진주는 소싸움으로 유명한 곳이기도 하고, 논개의 절개가 깃든 촉석루가 있는 곳이기도 하다. 이중섭이 머물렀던 대안동은 진주의 번화가이면서 촉석루가 있는 진주성에서 그리 멀지 않으니, 이중섭 역시 작업을 하면서 진주성에서 보이는 낙동강을 바라보지 않았을까.

이중섭은 1954년 6월 초순 진주를 떠나 서울로 향했다. 통영과 진주에서 채운 마음의 안정을 바탕으로, 그리고 도쿄를 다녀온 후 더 그리워진 가족들을 생각하며 이중섭은 다시 힘을 내기로 한다.

자신이 유일하게 할 수 있는 그림을 그려서 돈을 마련한다면 불가능한 꿈만은 아닐 거라 생각했다. 그래서 또 한 번 친구들의 도움을 받아 서울로 올라갔다. 가족을 향한 울음을 그치고 뚜벅뚜벅 걸어가는 소가 되기 위하여.

**6**

은지에 담은 소의 꿈

## 두 번의 전시, 두 번의 실패

통영에서 진주를 거쳐 올라온 후 이중섭은 한동안 서울에 머물렀다. 개인전을 준비하고 이어 대구에서 순회전을 하면서 많은 그림을 팔고자 했다. 가족에게 보낸 편지에서도 여러 번 이야기했듯이 작품을 판매한 돈으로 아이들에게 줄 장난감도 사서 도쿄에 갈 계획에 부풀었다. 이러한 믿음의 바탕은 통영과 진주, 서울 누상동에서 열심히 그린 그림들이었다. 실제로 서울에서 절반의 작품이 팔렸다. 그리고 나머지 반을 팔기 위하여 대구로 내려가게 된다. 그렇게 이중섭은 1955년 2월 대구행 기차를 탔다.

이중섭의 흔적을 찾기 위한 나의 여정은 부산에서 대구로 향했다. 아무래도 기차로 이동할 수 있는 장점이 있기 때문이었다. 하지만 빠른 속도를 자랑하는 KTX보다는 새마을호가 오히려 더 나았다. KTX가 정차하지 않는 대구역으로 가야 했기 때문이다. 이중섭의 친구인 구상의 집이 있던 왜관으로 가기 위해서도 대구역에서 무궁화호를 타고 이동하는 편이 수월했다. 오랜만에 덜컹거리는 기차를 타

니 감회가 새로웠다. 그리고 이중섭은 이보다 더 느리고 더 덜컹거리는 기차에 몸을 실은 채 창밖으로 스쳐가는 풍경을 보며 이동했으리라 생각하니 왠지 모르게 더 어울리는 여행을 한다는 기분이 들었다. 과연 이중섭은 기차에서 무슨 생각을 했을까. 적어도 서울에서 대구로 내려가는 동안에는 그림을 많이 팔아서 하루빨리 부인과 아이들에게 가야겠다는 생각으로 가득 차 있지 않았을까.

앞서 이중섭은 서울에서의 전시에 큰 기대를 걸었다. 하지만 전시는 성황리에 치러졌지만 실제로 손에 쥔 돈은 기대만큼 많지 않았다. 그래서 당시《영남일보》에서 일하던 친구 구상의 권유로 대구에서 추가 전시를 하기로 한 것이다. 아직 전쟁의 상흔이 남아 있던 당시 대구와 부산은 문화예술인들이 피난을 내려 왔다가 일부는 자리를 잡아 전시와 공연 같은 문화 활동이 비교적 활발했다. 특히 대구는 언론인들과 미군이 터를 잡은 곳이었다.

구상은 친구를 위하여 대구역 근처 경복여관 2층 9호실을 잡아주었다. 이중섭이 거친 많은 곳들이 그렇듯 여기도 지금은 그의 흔적이 거의 남아 있지 않다. 그리고 대구역 역시 KTX가 정차하는 동대구역보다는 규모가 작아져 예전만큼 대구의 중심지 역할을 하고 있지는 않다. 그래도 근대역사의 흔적이 남아 있는 곳답게 향촌문화관이나 근대역사관이 세워져 당시의 모습을 아련하게나마 추억하게 한다. 원래는 역전의 큰 대로였겠지만 지금은 아담한 거리가 된 중앙대로 양옆으로 늘어선 가로수와 시민들이 휴식할 수 있게 꾸며

새로 지어진 향촌문화관을 보며
예전 그 자리에 있던 백록다방을 상상해보고,
그 안에서 은지에 그림을 그리던 이중섭을 그려본다.

진 인공 실개천이 있다. 그 옆 벤치에 앉아 이중섭이 머물렀던 경복여관과 여러 문화인들이 오고갔을 중앙대로의 옛 모습을 상상해본다. 지금 향토문학관이 서 있는 자리는 처음 이중섭이 대구에 왔을 때 경복여관 길 건너편 향촌동 백록다방이 있던 곳이다. 문학인 조향래는 자신의 글에서 백록다방 한구석에서 은지에 그림을 그리던 이중섭에 대해 쓰기도 했다. 그리고 이중섭이 묵었던 경복여관 옆에 대구 미국공보원이 있었다. 그의 전시가 열린 곳이다.

이중섭의 대구 전시는 미국공보관에서 4월 11일부터 16일까지 6일간 이루어졌다. 구상이 주필로 있던 《영남일보》에서 후원을 했고 미국공보관이 문을 연 후 전시를 몇 번 하지 않았던 때에 개인전을 열어주었다는 점은 당시 꽤 좋은 대우였다. 그만큼 이중섭은 이번 전시에 많은 기대를 걸었다. 서울에서 진행했던 개인전에 대한 평가 역시 나쁘지 않았기 때문에 그 영향이 대구에서도 이어질 거라 예상했다. 하지만 기대가 너무 컸던 것일까? 그림은 생각만큼 잘 팔리지 않았다. 이중섭은 부인과 아이들에게 보내는 편지에서 조금만 더 기다리면 그동안 열심히 만든 작품들을 모아서 태성과 태현에게 줄 자전거 하나씩 사가지고 갈 거라고 호언장담했다. 그저 가족들을 달래려 한 말이 아니라 스스로도 잘 될 것이라 믿었다.

이는 자신의 예술작품에 대한 자신감이기도 했고, 그동안 꾹 참고 열심히 노력한 결과에 대해 성공을 당연시하며 기다린 것이기도 했다. 하지만 현실은 그렇지 않았다. 현실이 꿈과 다르다는 것을 왜

몰랐겠는가. 다만 그동안 버티고 버텼으니 이제는 그 끝에 다다랐다고 지레 짐작하고 기대했던 것이다. 어느 누구도 장담해주지 않았는데도 말이다. 이중섭은 전시를 기대하며 남덕에게 이렇게 썼다. 기다리라고, 아고리가 금방 가겠다고…….

전시 자체도 신통치 않았지만, 서울과 대구에서 그나마 팔린 작품의 대금 역시 제대로 받지 못했다. 이번에도 그동안 신세를 진 친구들에게 술을 사고 나니 수중에 남는 것이 없었다. 어느 날부터 이중섭은 여관방 한구석에 웅크리고 앉아만 있었다. 마치 막다른 골목에 맞닥뜨려 더 이상 어찌할 바를 모르는 사람 같았다. 구상을 비롯한 친구들이 번갈아 찾아와 아무리 위로해도 소용이 없었다. 그동안 그저 앞만 보며 하루하루 소처럼 버티던 이중섭은 그만 정신을 놓아버리고 말았다.

## 희망을 잃은 파랑새

대구에 처음 내려올 때 계획은 전시만 마치고 다시 서울로 올라갈 참이었다. 하지만 이중섭은 눈앞에 닥친 가혹한 현실에 어찌할 바를 몰라 하면서 대구에 조금 더 머물게 된다. 친구 구상의 권유도 있었다. 낙심한 이중섭의 곁에 그나마 구상이 있어 다행이었다. 도쿄 유학시절 만난 구상 역시 이북 출신이었고 도쿄에서의 추억도 공유하고 있었다. 그리고 부산 피난 시절에도 물심양면으로 최대한 이중

현재 구상문학관이 세워져 있는 관수재의 모습.
이중섭에게 구상은 평생 좋은 친구였고, 후원자였다.

섭을 도우려 힘썼던 사람이었다. 다행이 구상은 《영남일보》에 자리를 잡았고, 그의 부인 역시 의사로 작은 병원을 운영했기 때문에 아주 넉넉하지는 않아도 먹고살 정도는 되었다. 그러니 사랑하는 아내와 아이들을 일본으로 보내고 힘들어하는 친구의 모습을 보며 마음이 아팠을 것이다. 유학시절 당당하던 부잣집 도령이 근근이 하루하루 버티고 있으니 말이다. 그래서 이중섭에게 삽화 일을 제안하기도 하고 대구에서 개인전을 열게끔 돕기도 했던 것이다.

이중섭이라고 구상의 마음을 어찌 모르겠는가. 하루는 구상이 병원에 입원하자 큰 복숭아 속에 동자가 노는 모습을 그려서 무슨 병이든 낫게 한다는 천도복숭아라며 선물로 주었다. 자신이 할 수 있는 건 그림밖에 없으니 친구의 건강을 기원하며 건넨 애교 섞인 선물이었다.

대구 전시가 결과적으로 실패하고 이중섭이 이때의 상처로 힘들어하자 당시 대구 근처 왜관에서 살던 구상은 그를 자신의 집에 초대하여 편히 먹고 쉴 수 있게끔 해주었다. 왜관에는 원산에 있던 분도수도원이 옮겨와 자리를 잡았는데, 구상은 이 수도원을 따라 이사를 온 것이다. 그의 형은 순교한 신부였고, 구상 역시 유아세례를 받은 신자였다. 그는 왜관에 '관수재'라 이름 붙인 작은 집을 지었고, 부인도 순심의원을 설립하여 지내고 있었다.

지금은 관수재에 구상문학관이 들어서 그의 삶과 시를 기리고 있다. 또한 이중섭과 구상이 함께 산책했을 길에 '구상길'이라는 이

〈왜관성당〉,
종이에 유채, 34X46.5cm, 1955

름이 붙어 있기도 하다. 작고 호젓한 문학관 뒤편의 작은 길을 하나 건너면 바로 낙동강이 보인다. 구상은 어느 주말 이중섭을 이곳에 데려가기도 했다. 조용한 마을의 분위기가 마음에 들었던 이중섭은 관수재에 한동안 머물렀다. 그리고 아침에 도시락을 싸달라고 부탁하여 마을과 강변 등을 돌아다니며 열심히 스케치를 하곤 했다.

왜관에서 머물던 당시 이중섭이 그렸던 성당 풍경이 남아 있다. 마치 야수주의 작가의 유럽 풍경화 같은 분위기를 풍기는 이 작품은 이전에 통영이나 서귀포에서 그렸던 자연주의적 화풍과 사뭇 다르다. 차분한 색조와 수직 방향의 붓터치는 전체적으로 안정된 분위기를 자아낸다. 어떠한 거친 붓질도 드러나지 않아 상당히 예외적인 작품이다. 당시 성당의 건물은 남아 있지 않고 현재는 신축한 성당이 대신하고 있다. 그렇지만 작은 마을 왜관과 고요히 흐르는 낙동강만으로도 이중섭이 평화로움을 느꼈던 풍경이 어떠했을지 막연하게나마 짐작할 수 있다.

낙선재에서 지내던 동안 중섭은 여러 가지를 생각하게 하는 그림 한 점을 그렸다. 구상이 아이에게 세발자전거를 사주었던 일화를 이야기 삼아 구상 가족의 모습을 그린 것이다. 화면 가운데에 세발자전거를 타고 즐거워하는 아이가 있고, 아이를 도우며 인자한 미소를 짓는 구상이 있다. 그 왼편 뒤로 구상의 아내와 다른 아이들이 흐뭇하게 이 모습을 지켜본다. 멀리 낙동강과 산이 보이는 구상의 왜관 집 앞마당이다.

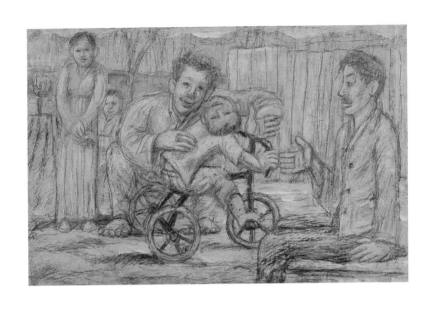

〈구상의 가족〉,
종이에 연필, 유채, 32X49.5cm, 1955

재미있는 것은 그림의 오른편 마루에 앉아 있는 이중섭 자신의 모습이다. 미소를 띤 채 행복한 구상 가족의 한때를 바라보는 그는 화면에 함께 그려져 있지만, 한편으로는 이 안에 포함되지 않는 모습이다. 그저 악수하듯 들어올린 손이 아이의 자전거 핸들을 쥔 손과 맞닿아 있다. 따져보면 맞지 않는 원근이다. 물론 이중섭이 수학적 원근법을 엄격히 지키는 화가는 아니지만, 이 작품에서는 특히 스스로를 이 상황에 속하면서도 속하지 않는 모순적 상황에 위치시킨다. 그래서 마치 이중섭이 항상 바라던 꿈과 같은 장면이라는 생각도 든다. 아들 태현과 태성에게 편지로 수없이 한 약속이 자전거를 사준다는 것이었고, 그만큼 아이들에게 자전거를 태워주는 모습을 상상했을 것이기 때문이다. 그렇기에 이 그림은 자신을 가족처럼 대해준 친구 가족에 대한 감사 인사이면서 이중섭에게는 또 다른 의미를 갖는다.

이 그림에서처럼 행복한 구상의 가족을 볼 때마다 자신의 가족이 사무치게 그리웠을 터였다. 하지만 무슨 이유에서인지 대구에서 일본으로 보낸 편지는 한 통밖에 되지 않는다. 애당초 출판된 편지자체가 부인인 이남덕 여사가 전해준 것을 토대로 했으니 실제로는 그보다 더 많이 썼을 수도 있다. 상상컨대 서울과 대구에서 이어진 연이은 전시 실패로 가족들에게 약속을 지킬 수 없게 되자 더 이상 공허한 기약을 할 수가 없었던 까닭은 아니었을까. 비록 자신 있게 했던 약속들은 진심이었음에도 현실은 그렇지 못하니, 그저 못난 남

〈새장 속에 갇힌 파랑새〉,
종이에 유채, 26x35.5cm, 1955

편, 거짓말쟁이 아비가 된 것이 부끄러웠을지도 모른다.

이제 이중섭이 찾던 파랑새는 그의 그림처럼 새장 속에 갇혀버렸다. 희망을 의미하는 파랑새는 동화처럼 집에 있던 것도 아니고 그저 갇혀 있는 것이다. 동료 새들이 찾아오지만, 새장 속 파랑새는 움직일 생각조차 하지 않는다. 이제 더 이상 날갯짓도 의미가 없다는 듯이 말이다.

## 은지에 담은 꿈

왜관에서 잠시나마 평안을 얻었지만 이중섭은 급격히 무너졌다. 전시 후 팔리지 않은 그림을 여관방에 아무렇게나 방치하고 친구 김광림에게 은지화와 그림들을 태워달라고 부탁하기도 했다. 어느 날에는 자신이 직접 여관 아궁이에 그림을 넣어 태우려고도 했다. 친구들은 급한 대로 은지화와 작품들을 다른 곳으로 옮겼다. 구상은 은지화 한 뭉치를 신문사 동료인 김요섭에게 맡아달라고 부탁하기도 했는데, 신문사 안에서 이리저리 옮겨 다니다가 사람들이 조금씩 가져가면서 많은 작품이 유실되었다. 이후 남은 그림들은 이중섭이 서울로 올라갈 때 다른 친구들에게 전해졌다. 이렇게 해서 이중섭이 시도 때도 없이 그렸던 수많은 은지화가 사라지고 말았다. 그나마 친구들의 도움으로 일부가 남은 것이다.

구상의 표현처럼 중섭은 다방에서도 판잣집 방 한편에서도 전시

장에서도 어디에 가든 끝없이 은지를 들고 다니면서 은지화에 다양한 소재를 그렸다. 하지만 주로 인물들이 그려져 있다는 공통점이 있다. 유화에서는 풍경을 그리거나 소나 새 같은 동물만 그려진 경우도 간혹 있지만, 은지에 주로 그린 소재는 아이들이다. 은지화 속 아이들은 그 어느 작품에서도 같은 모습을 하고 있지 않다. 이중섭의 다른 군동화처럼 아이들은 모두 개별 특성이 없는 사내아이들이지만, 각각의 자세는 매우 다양하다. 다리를 안고 웅크리거나 다리를 벌리고 누워 있고, 다른 친구의 다리를 잡거나 엎드려 있는 등 제각각의 모습이다. 그중 두 아이가 껴안고 있는 모습을 그린 은지화의 경우 이중섭을 기리는 묘비에 친구인 조각가 최근호가 돌에 새겨 표현하기도 했다. 얼핏 보면 단순하게 느껴질 수도 있다. 하지만 담뱃갑 속 종이인 은지에 그렸다는 점을 감안할 때 작은 화면 속에 다양한 장면을 알맞게 표현했다고 봐야겠다.

아이들과 더불어 이중섭이 많이 그린 또 다른 소재는 가족이다. 편지나 엽서에서 아이들과 아내, 자기 자신을 많이 그렸던 그는 은지화에서 더욱 친밀한 모습으로 가족을 표현한다. 아버지가 그림 그리는 모습을 가족이 함께 보는 모습 등 자신이 항상 꿈꿨던 장면을 담거나 서귀포 시절 아이들을 억척스럽게 돌보던 시간을 마치 동화처럼 표현하기도 했다. 그 외에 친구 구상에게 '춘화 하나 그려줄까?' 하며 적나라한 장면이 담긴 은지화를 건네기도 했다.

아내 이남덕의 말에 따르면, 이중섭이 일본에 건너왔을 때 은지

〈두 아이〉, 은지, 8.5X15cm, 연도미상(위)
〈가족에 둘러싸여 그림을 그리는 화가〉, 은지, 10X15cm, 연도미상(아래)

실제 작품과 구도 면에서 거의 일치하는 은지화를 통해
이중섭이 스케치 차원에서 은지화를 제작했음을 추측할 수 있다.
〈과수원의 가족과 아이들〉, 은지에 유채, 11.5X15cm, 연도미상(위)
〈과수원의 가족과 아이들〉, 종이에 잉크, 유채, 20.3X32.8cm, 1954(아래)

화 뭉치를 전했다고 한다. 그리고 이 그림을 바탕으로 훗날 대작을 그릴 것이라 장담하면서 아무에게도 보여주지 말라고 했다는 것이다. 본격적으로 작품을 만들기 전에 아이디어 스케치 같은 역할을 한 것인데, 실제 작품으로 그려진 〈도원〉, 〈과수원의 가족과 아이들〉과 거의 흡사한 은지화가 남아 있어 이 의견을 뒷받침해준다.

이중섭이 은지화를 언제 시작했는지에 대해서는 의견이 분분하다. 일본 유학시절부터 했다는 설도 있지만 대부분은 부산 피난 시절에 시작한 것으로 본다. 연애시절 늘 같이 있던 아내는 당시 이중섭이 은지를 그리는 것을 보지 못했고 이야기도 듣지 못했다고 회상하는 반면, 부산과 대구 등지에 머물 때 함께 있던 동료들은 그가 은지화를 그렸다고 증언했기 때문이다. 늦어도 피난 시절에 시작했다고 볼 수 있다. 이중섭이 다방 한구석에 앉아 장난처럼 은지에 그림을 그리는 것을 보고 문인들은 자신이 피운 담뱃갑의 은지를 모아주기도 했다.

친구이자 동료였던 한묵의 증언에 따르면, 무대디자인 작업을 할 때 무대 뒤에서 서로 장난을 치듯 그림을 그린 것이 시작이었다고도 한다. 현재도 활발하게 활동 중인 화가 한묵은 부산에서 무대디자인 일을 하기도 했는데, 부산극장에서 열린 오페라 〈콩쥐팥쥐〉에 필요한 소머리를 비롯한 여러 소품 제작을 이중섭에게 부탁하였다. 부산극장은 지금은 광복로 근처에 있는 사설극장으로 바뀌었고, 부산국제영화제에서 중심 역할을 하는 장소가 되었다. 이렇듯 은지

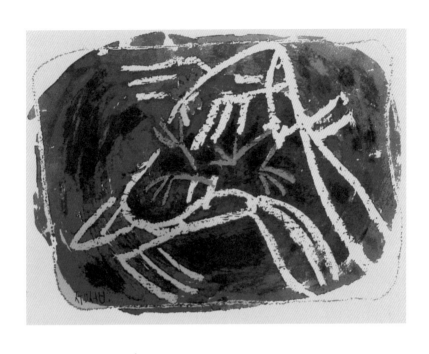

〈닭〉,
종이에 크레파스와 잉크, 19.3X26.4cm, 1954

화의 시작은 피난 시절 무료함을 달래기 위한 장난이었다. 하지만 다른 작가들의 경우 그저 장난으로 끝났을지도 모르는 작업을 이중섭은 이를 자신만의 방식으로 재탄생시켰다.

사실 은지는 힘을 너무 강하게 주면 쉽게 찢어지고, 연필처럼 뾰족한 것으로 긁으면 다시 돌아오지 않는다. 즉 잘못 그렸다고 다시 지우고 그릴 수 없었다. 게다가 크기나 색에도 한계가 있지 않은가. 하지만 이중섭에게 이러한 제약은 별로 큰 문제가 되지 않았다. 작은 화면은 그에 맞는 형태와 구성으로 채웠고, 담뱃재를 문지르거나 물감을 입혀 색을 표현했다. 은지는 코팅되었기 때문에 물감이 스며들지 않지만, 뾰족한 것으로 눌렀을 때 생기는 홈에는 물감이 들어간다. 이러한 특성을 살려 그림을 그린 후 색을 엷게 칠하고 닦아내기도 하였다. 이 방식은 마치 상감기법과 같은 효과를 낸다. 상감기법은 고려의 상감청자가 유명하지만, 자개장이나 옻칠을 한 목공예에도 흔히 사용되던 방식이다. 원하는 문양을 살짝 파낸 후, 그곳에 자재나 화각 등을 넣는, 즉 상감하는 방식이기 때문이다.

은지화에 그려진 다양한 소재와 그 표현 방식에도 주목해야 하지만, 이중섭이 얼마나 새로운 실험을 즐겼는지도 은지화 작업을 통해 알 수 있다. 그림을 그리는 재료에 대한 실험은 서양에서도 20세기에 들어와서야 이루어졌다. 신문이나 벽지를 찢어 붙이거나 밧줄을 그림 테두리에 붙이는 등의 콜라주 기법을 사용한 피카소의 입체주의가 대표적이다. 다시 말해 캔버스나 종이에 물감이나 연

필로 그림을 그리는 전통적 방식에서 벗어나는 실험적인 방식이다.

이중섭이 오산학교 시절 몽당붓이 물감을 흡수하는 것에 대해 친구 김병기에게 말했다는 일화를 보더라도 이중섭이 어릴 때부터 재료 하나하나에 많은 관심을 기울였다는 사실을 알 수 있다. 이후 일본 유학시절에는 한지를 활용한 실험을 하기도 했다. 하지만 피난 시절에는 다른 재료를 사용하는 것 자체도 힘들었을 것이다. 그 와중에 이중섭은 책에다 그림을 그리기도 했다. 책의 내용이 중요한 것이 아니라, 책장을 마치 캔버스처럼 생각하고 그 위에 그림을 그린 것이다. 또한 그가 그린 드로잉들을 보면 단순히 종이나 합판에 유채 물감이나 페인트를 활용한 것 외에도 크레파스로 선을 그리고 위에 수채물감을 칠하거나, 나무에 대고 물감을 칠해 그 결을 느끼게끔 하는 등 제한된 재료들이었음에도 다양한 시도를 하였다. 이와 같은 이중섭의 실험적 시도의 맥락에서 은지화 역시 다시 봐야 할 것이다.

은지화의 가치는 20세기 한국화가로는 최초로 뉴욕현대미술관(MOMA)에 작품 세 점이 소장되면서 증명되었다. 이중섭의 작품에 매료된 맥타가트(Arthur J. McTaggart) 소령이 이중섭의 은지화 세 점을 구입하고 이를 뉴욕현대미술관에 기증했다. 뉴욕현대미술관에서는 기증받은 작품을 그대로 소장하지 않고 이를 심사하는 절차를 거치는데, 이 심사를 통과했다는 점에서 의미가 크다. 이중섭이 원하던 세계적 미술, 그리고 새로운 미술작품들이 소장된 곳이 아닌가. 이 소식을 듣고 이중섭은 그저 "내 그림이 비행기를 탔겠네" 하

뉴욕현대미술관에 소장된 이중섭의 은지화 세 점 중
〈복숭아밭에서 노는 아이들〉(위)과 〈낙원의 가족들〉(아래)

〈신문을 보는 사람들〉,
은지에 유채, 10.1X15cm, 연도미상, 뉴욕현대미술관

고 미소만 지었다고 한다.

세 점의 은지화 중 한 점은 복숭아밭에서 아이들이 노는 모습이고, 또 다른 한 점은 이중섭의 가족들이 아이들과 낙원에서 놀고 있는 장면이다. 가족들을 그린 작품에서는 나비의 날개나 복숭아 나뭇잎에 각기 노란색, 주황색, 초록색을 살짝 입혀서 다른 은지화보다는 색채를 조금 더 얹은 작품이다. 마지막 작품은 신문을 보는 사람들을 그렸다는 점에서 특이하다. 민머리를 한 사람들이라는 점에서 다른 군동화 속 아이들과 유사한 듯도 하지만, 다들 단추와 주머니가 있는 셔츠를 입고 신문을 보거나 신문을 손에 든 채 사람들과 이야기를 나누는 모습에서 아이가 아닌 어른이라는 점을 알 수 있다. 게다가 그동안 잘 표현하지 않던 도시의 모습이라는 점에서 이중섭의 작품치곤 특이하다.

**난 미치지 않았다!**

수십 장의 은지 속에 이중섭은 자신의 꿈과 새로운 미술에 대한 구상, 그리고 아내와 가족에 대한 애정을 담았다. 작품의 스케치이자 구상노트였고, 새로운 실험을 할 수 있는 중요한 재료였다. 하지만 이중섭은 이 은지화와 자신의 마지막 희망이었던 그림들을 불 속에 던지려 했다. 그러던 1955년 7월 구상은 대구경찰서로부터 전화를 받는다. 지금 경찰서에 이중섭이라는 사람이 자기는 빨갱이가 아

니라고 계속 되뇌는데, 아무래도 정신이 이상한 것 같으니 데려가라는 것이었다. 놀란 구상은 한달음에 달려가 이중섭을 데려왔고 대구 성가병원에 입원시켰다.

이 시기 이중섭의 이상 행동에 대해서는 여러 증언들이 있다. 단추나 문손잡이의 원에 집착하는 행동을 했다든지, 자신의 성기에 소금을 뿌리거나 음식을 거부하기도 했다고 한다. 여관방에 누워 있다가 밖에서 시끄러운 소리가 나면 벌떡 일어나 빗자루를 들고 자신이 있던 이층부터 입구까지 쓸거나 지나가던 아이들을 데려와서 손이며 발을 씻겼다는 말도 있다. 그리고 남덕이가 너무 밉다며 자기 손등을 피가 날 때까지 비벼대기도 했다.

억장이 무너지는 마음으로 구상이 왜 이러냐고 묻자 이중섭은 그동안 다들 열심히 살았는데 자기만 공밥을 얻어먹고 예술을 한답시고 세상에 도움이 되지 못했다고 답했다. 그리고 자신이 도쿄에 간 것은 그저 아이들과 가족이 보고 싶어서 간 것일 뿐, 일본에서 그림 그리는 일에는 관심도 없었다고 고백 아닌 고백을 하기도 했다.

수십 년 전의 일이고, 그때와 지금 한국의 사정이 많이 달라지긴 했지만 이 말이 너무나 마음 깊이 박힌다. 20대에는 그저 자신이 좋아하는 일을 열심히 하며 멋진 미래를 상상하다가 30대에는 사랑하는 가족에게 떳떳한 사람이 되기 위하여 그간 열심히 해온, 내가 잘하는 일을 열심히 하면 된다고 생각했다. 이중섭 역시 일본에서 유학할 때는 장차 해외에서도 활동하는 화가가 될 거라 생각했을 것이

다. 이후 전쟁으로 나라가 폐허가 되고 가족과 헤어진 다음에도 비록 환경이 어렵긴 하지만 자신이 열심히 그림을 그리면 좋은 결과가 있을 것이라 기대했을 것이다. 게다가 다들 자신의 작품을 뛰어나다 칭찬하니, 스스로 소신만 굽히지 않고 그저 열심히 그림만 그리면 꿈꾸는 미래가 다가올 것이라고 생각했을 것이다. 하지만 현실은 그렇지 않았고 지금도 그렇지 않다. 자신이 좋아하는 일만 묵묵히 한다고 해서 과연 원하는 밝은 미래가 보장되는 것일까.

거듭되는 실패와 좌절로 이중섭의 몸과 마음이 점점 지쳐갔다. 몸을 돌보지 않고 근근이 이 집 저 집 옮겨 다니며 밥을 얻어먹는 것도 쉽지 않았다. 물론 그에게 대놓고 면박을 주는 이도 없었고 여러 사람들이 그를 도우려 했지만, 다들 어려운 형편이었다. 남에게 빚지는 것을 싫어하는 그의 성품과 자존심에 그러한 상황은 더 견디기 힘들었을 것이다. 무엇보다 가족들에게 보내는 편지에서 확신했던 처음의 약속들이 점점 불확실해지고 공허한 외침이 된 상황에서 감히 가족과 함께 있을 수 있다는 상상조차 이제는 사치였을지 모른다.

더 이상 이중섭의 상태가 나아지지 않자 구상은 친구들과 상의하여 8월 26일 서울 수도육군병원에 입원시켰다. 아무리 애를 써도 자신의 희망대로 상황이 풀리지 않고, 가족과 친구들, 혹은 세상에 대해 자신이 가졌던 태도에 더 이상 자신이 없어져서일까. 그리고 누구에게도 의지할 수 없이 혼자 버텨내는 것이 버거워서였을까. 이중섭은 조카를 붙잡고 자신은 미치지 않았다고 외쳤다.

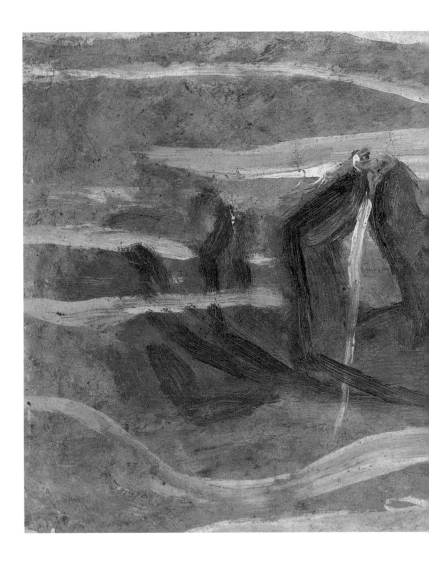

〈손〉, 18.4X32.5cm, 종이에 유채, 1955

이중섭이 그린 〈손〉이라는 작품이 있다. 마치 부처의 손처럼 한 손은 온갖 어두움과 두려움을 물리쳐준다는 시무외인(施無畏印)의 수인을 하고, 다른 한 손은 엄지와 검지를 맞대는 전법륜인(轉法輪印)의 수인을 하고 있다. 그리고 두 손은 흰 줄로 연결되어 있다. 이중섭은 자신에게 닥친 어두움과 두려움을 막아주고 새로운 길로 더 나은 미래로 나아갈 수 있는 지침을 얻고 싶었던 것은 아닐까. 누군가 자신을 따뜻이 보듬어주고 악을 막아주며 새로운 세상으로 나아갈 수 있게끔 도와주길 바랐을지 모른다. 하지만 아무도 그 역할을 해줄 수 없었다. 그렇게 소의 꿈은 사라져갔다.

**7**

꿈에서 깨어나 몸부림치는
떠돌이 소

## 온전치 못한 절반의 성공

이중섭의 삶과 작품세계를 탐험하는 여행을 처음 계획했을 때 무의식중에 서울은 여행지 목록에서 빠져 있었다. 왠지 너무나 익숙한 곳이라 이중섭의 자취를 찾을 생각을 미처 하지 못했다. 하지만 부산에서 제주, 멀리 도쿄까지 그의 자취를 찾아다니면서 이중섭이 죽기 전 가장 치열하게 살면서 가장 희망에 찬 시기를 보낸 곳이 바로 서울이었음을 알게 되었다. 서울은 무엇보다 이중섭이 묻힌 곳이 지 않은가. 그동안 이중섭이 거쳐간 장소에서 얼마 남지 않은 흔적을 더듬으려 했다면 그가 묻힌 곳에선 오히려 그의 흔적을 제대로 찾을 수 있지 않을까. 그래서 이중섭과 관련 있는 서울의 여행지들을 차분히 돌아보았다.

그가 서울에 머물던 때는 통영과 진주에 있다가 상경하여 누상 동에 거처하던 시절과 이후 대구에 내려갔다가 몸상태가 나빠지면서 친구들의 성화로 올라왔던 때, 두 시기다. 앞서 누상동 시절은 일본으로 건너가 짧게나마 가족을 만났고 통영과 진주에서 몸과 마음

아무것도 없어, 말 그대로 텅 비어 있는 이 공터에 한때 희망이 컸던, 더가 이중섭과 절망에 스러진 화가 이중섭이 있었다.

을 가다듬은 후였기 때문에 마음에 희망이 가득 차 있던 때였다. 반면 대구에 다녀온 후는 몸과 마음이 모두 지쳐 있던 암울한 시기였다. 이중섭은 이처럼 극단적인 두 시기를 서울에서 보냈다.

1954년 6월 초순 통영에서 진주를 거쳐 상경한 뒤 이중섭은 인왕산 자락에 있는 누상동 이층집에 머물게 된다. 동향인 정치열의 집이었는데, 집주인이 부산에 내려가면서 이중섭에게 집을 빌려주고 생활비도 일정 부분 제공하기로 했다. 이중섭은 깨끗하고 밝은 집에 머물게 된 것을 기뻐하며 남덕에게 보낸 편지에도 안심하라며 주소를 알려준다. 서울특별시 종로구 누상동 166의 10. 현재 주소로는 옥인6가길 44-5다. 하지만 해당 주소를 찾아가보니 당시의 집은 온데간데없고 텅 빈 공터만 남아 있다. 그저 인왕산을 바라보며 골목골목 올라왔을 이중섭의 모습만 상상할 수 있을 뿐이다.

누상동에서 편하게 지내던 이중섭은 작품 창작에 열을 올렸다. 1954년 6월에는 박생광 등과 함께 대한미술협회 전시에 참여해 좋은 평가도 받았다. 이 전시에 왔던 예일대학교 교수가 뉴욕에서 전시하자고 제안했던 일이나 일간지에 실린 호평에 대한 이야기를 편지를 통해 아내에게 자랑하기도 했다. 비록 수상은 못 했지만, 미국 공보원장이 와서 〈달과 까마귀〉를 사고 싶다고도 했고, 이승만 대통령이 미국을 방문할 때 선물로 가져갈 그림으로 그의 작품을 구입하기도 했다. 마치 그동안의 노력을 보상이라도 해주듯 계속해서

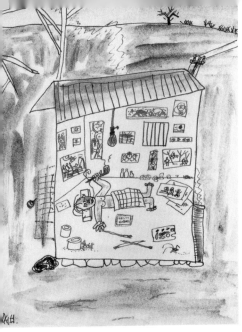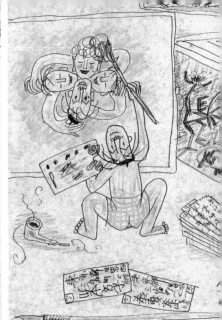

〈화가의 방〉, 가족에게 보낸 편지,
종이에 펜, 유채, 26.8 × 20.2cm, 1954(왼쪽)
〈화가의 방〉, 가족에게 보낸 편지,
종이에 잉크와 색연필, 26.3X20.3cm, 1954(오른쪽)

찬사가 이어졌다.

마침내 한국에서만 인정을 받는 게 아니라 미국에서도 전시를 할 수도 있겠다는 작은 희망이 보이자 이중섭은 더없이 기뻤다. 부인 남덕에게도 편지로 이 소식과 함께 자신은 한국의 화공으로서 다른 나라의 어떠한 화가에게도 지지 않는 '올바르고 아름다운, 참다운 새로운 표현'을 하겠다는 다짐을 거듭 드러낸다. 어쩌면 일본 유학시절 가졌던 서양으로의 진출에 대한 꿈을 다시 한 번 마음속에 품었을지도 모른다.

대한미술협회 전시에서 받은 좋은 평가를 바탕으로 매일매일 열심히 작업하면서도, 이중섭은 간혹 친구들을 만나 즐거운 시간을 보냈다. 당시 홍익대학교 교수였던 김환기나 박고석을 만나러 종로에 가거나 낙원동의 낙원다방, 명동의 청동다방, 모나리자 다방을 아지트 삼아 친구들과 어울렸다. 이곳에는 대구와 부산에 피난을 갔다가 올라온 예술가들로 북적였다. 이중섭은 그동안 못 봤던 친구들을 만나기도 하고, 예전에 들르곤 했던 인사동에도 기웃거렸다. 비록 전처럼 여유가 없어 이것저것 살 수는 없었지만 마음에 드는 것을 찍어놓고 "팔지 마시우"라는 지키지 못할 약속만 남긴 채 이곳저곳을 살폈다.

그러다가 아쉽게도 누상동 집이 팔려 안락했던 보금자리를 떠나야 했다. 다행히 이종사촌 형인 이광석의 마포구 집 한편을 빌려 생활할 수 있게 되어 떠돌이 신세는 면하였다. 더구나 사촌형

가족이 이중섭의 생활을 조금이나마 돌봐준 덕분에 작품 창작에 계속 집중할 수 있었다. 당시 이중섭이 자신의 생활을 편지에 그린 그림들을 보면 그가 얼마나 안정된 시간을 보냈는지를 짐작할 수 있다.

넓고 번듯하진 않지만, 그래도 벽에 그림을 걸어두거나 바닥에 쌓아둘 수 있을 만큼 여러 점의 작품을 그릴 수 있는 작업실이다. 이중섭은 파이프 담배를 들고 열심히 작업에 전념했다. 누워 있는 모습도 있지만, 편지에 그린 그림 속 잔뜩 쌓여 있는 작품들은 그가 얼마나 열심히 작업에 매진했는지 잘 보여준다. 웃옷까지 벗어젖히고 그 누구의 시선도 신경 쓰지 않았다. 한편으로는 그의 곁에 쌓여 있는 가족들의 편지 뭉치를 통해서 얼마나 가족을 그리워하고 그들에게 갈 날을 손꼽아 기다렸는지도 알 수 있다.

이러한 창작의 열정은 모두 1955년 1월로 예정된 미도파화랑에서의 개인전을 위한 준비였다. 미도파백화점 4층 화랑에서 1월 18일부터 27일까지 열린 이 전시회에서 이중섭은 통영에서 서울로 터전을 옮기며 열심히 그린 그림들을 모두 걸어 사람들에게 평가를 받을 요량이었다. 아니, 사실 그보다는 더 현실적인 이유가 있었다. 그림을 좋은 값에 팔아 그 돈으로 가족이 있는 도쿄로 떳떳하게 가고자 했다.

가능할 것 같았다. 이전에 대한미술협회전시에서도 호평을 받았고, 다들 훌륭한 작가라 찬사를 아끼지 않았던가. 마치 일본 유학

미도파화랑에서 열린 이중섭 개인전 모습

시절 역량을 인정받았던 그때로 돌아간 듯했을 것이다. 다시금 밝은 미래에 대한 부푼 꿈을 꿀 수 있는 그때로 말이다. 친구들도 물심양면으로 도왔다. 통영 친구 유강렬은 포스터를 맡아서 준비해주었고, 김환기는 팸플릿을 만들었다. 팸플릿에는 총 32점이 출품될 것이라 기록되어 있지만, 실제로는 45점 정도를 전시했다. 계획보다 많은 그림을 선보였고, 그만큼 이중섭이 열정적으로 전시 준비를 했다는 것을 짐작할 수 있다. 비록 작은 그림들이지만, 45점은 결코 작은 수의 작품이 아니다. 지금도 웬만큼 큰 개인전이 아니고서는 만나기 어려운 양이다. 게다가 불과 2, 3년 만에 창작한 것들이 아닌가. 비록 쓸 만한 물감도, 캔버스도 없이 그저 값싼 재료로 그렸지만 이중섭의 작품세계를 충분히 보여줄 수 있는 작품들로 전시장이 가득 찼다.

이중섭은 당시 이광석이 찍어준 사진과 함께 전시 풍경을 아내에게 전하며, 친구의 옷을 빌려 입고 참석한 사실을 조금 부끄러워하기도 하였다. 전시에 대한 평가는 기대를 충족시켰다. 언론매체에서도 좋은 평을 실었다. 이중섭은 더없이 기뻤다. 하지만 가장 중요한 목표는 기대에 미치지 못했다. 작품 중 절반가량만 판매되었고, 팔린 작품마저도 이런저런 핑계로 제값을 받지 못했다. 그리고 친구 한묵의 증언에 따르면 군동화 속 아이들이 나체 상태라 춘화라며 전시가 잠시 중단되기도 했다. 그러니 더욱 작품 판매에 지장이 있었을 것이다. 그래도 이때 이중섭의 대표적인 작품들은 대부

분 자기 자리를 찾아간다. 〈흰 소〉는 평론가 이경성의 주도로 홍익
대학교박물관으로 들어가게 되고, 전시장을 지켜준 친구 문우식에
게는 〈길 떠나는 가족〉을 주었다. 또한 콜렉터 박태헌은 〈황소〉를
구입한다. 이 작품은 현재 서울미술관에 소장되어 있다.

그래도 아직 나머지 절반의 작품이 남아 이를 팔 수 있는 방법
을 강구해야 했다. 이 시점에 친구 구상이 자신이 있는 대구로 이중
섭을 불렀다. 대구에서 나머지 작품들로 전시를 열어보자는 제안이
었다. 이중섭 역시 가족을 만나러 갈 꿈을 꾸며 포기하지 않고 대구
로 내려갔다.

## 꿈과 희망과 사랑을 담아

가족들을 일본으로 보낸 후 이듬해 3월부터 시작된 이중섭의 편
지는 누상동 시절까지 이어졌다. 그가 세상을 떠난 뒤 부인 이남덕
이 전해준 편지들만이 알려져 있기 때문에 유실된 부분도 있다. 하
지만 이중섭의 가족을 아끼는 마음이 얼마나 컸는지, 그리고 예술
에 대한 열정이 얼마나 강했는지는 남아 있는 편지들만으로도 충
분히 느낄 수 있다. 한 여인의 남편이자 두 아들의 아빠로서 미안해
하면서도 열심히 노력하여 좋은 남편, 좋은 아빠가 되리라 결심하
기도 한다. 한 편지에서는 행복에 대해 분명히 알게 되었다며 '천사
같이 아름다운 남덕'과 '사랑의 결정인 태현이, 태성이'와 함께 그

〈가족을 그리는 화가〉,
가족에게 보낸 편지, 종이에 색연필, 1954

림을 그리는 것, 가족이 모두 함께 지내는 것이라고 쓴다. 평상시 친구들에게 가족에 대한 이야기를 하거나 그들을 그리워하는 감정을 드러내진 않았지만, 편지에서는 이렇듯 자신에게서 삶의 중심이 가족임을 거듭하여 들려주었다. 그중 한 편지의 내용을 살펴보면 다음과 같다.

대향은 매시, 매분 귀여운 그대의 소식을 기다리고 있어요.
대향, 중섭, 구촌, 그대가 사랑하는 오직 한 사람, 아고리는
머리와 눈이 더욱 초롱초롱해지고 자신이 넘치고, 넘치고, 넘쳐,
반짝반짝 빛나는 머리와 눈빛으로 제작, 제작,
표현, 또 표현을 계속하고 있어요.
한없이 멋지고…… 한없이 다정하고……
멋지고 다정한 나만의 천사여…….
더욱 활기차고, 더욱 건강하고, 힘내요.
화공 이중섭은 반드시 가장 사랑하는 어진 아내 남덕을
행복의 천사로 높고 넓고 아름답게 새겨 보이겠습니다.
자신감이 넘치고 또 넘칩니다.
나는 그대들과 선량한 모든 사람들을 위하여 참으로 새로운 표현을,
또 커다란 표현을 이어가고 있습니다.
나의 가장 사랑하는 아내 남덕 천사 만세, 만세.

이외에 애교 섞인 뽀뽀를 보내기도 하고, 연애시절 발을 치료했던 둘만의 추억을 상기하며 부인의 발가락이 잘 있는지 궁금해하기도 한다. 발가락과 닮았다며 붙인 '아스파라거스 양'이라는 애칭으로 종종 부인을 부르고, 자신은 일본 유학시절부터 불리던 별명인 '아고리'로 칭하거나 호인 대향이나 소탑, 구촌으로 부르기도 한다. 또한 일본에 가기 위해 찍은 여권 사진이나 전시 사진을 보내면서 아이들과 부인의 사진을 보내줄 것을 부탁한다. 간혹 사진을 더 보내 달라 조르기도 하고, 부인이 사진을 찍을 비용이 없다고 대답했는지 사진 몇 장도 보내줄 수 없냐며 역정을 내기도 한다. 그리고 편지를 사나흘에 한 번씩 부치라고 애원하거나 왜 편지를 자주 보내지 않느냐며 신경질적으로 화를 내기도 한다.

요즘말로 하자면 기러기 아빠였던 셈이다. 물론 자발적인 것이 아니었다. 전화에서 화상통화, SNS까지 실시간으로 먼 곳의 사람과 바로 연결되는 지금도 가족과 떨어져 있는 것이 힘든데, 하물며 목소리조차 들을 수 없고 소식조차 며칠씩 걸려 도착하니 오죽 답답했을까. 가뜩이나 자신의 애정을 표현하는 데 아낌이 없던 사내였으니 그 힘든 심경과 외로움은 말로 다 표현하지 못했을 것이다.

하지만 통영에서 지내기 시작할 즈음 부인이 자신의 곤란한 입장을 담은 편지를 보냈던 듯하다. 1954년 1월 7일자 편지에서 이중섭은 12월에 보낸 편지를 받고 마음이 무거워서 답장을 늦게 쓴다고 적었다. 아마도 남편에게 당분간은 도쿄에 오지 않는 게 좋겠다

고 이야기한 듯하다. 도쿄에는 남덕이 빚을 진 친구가 있고, 이에 함께 힘들어하는 친정식구도 있었다. 더욱이 그동안 이중섭을 일본에 데려오기 위하여 이곳저곳에 갚을 길 없는 부탁을 계속하였으니, 부인의 지친 심정 역시 이해가 된다. 더구나 도쿄에 어찌어찌 온다 해도 당장 먹고살 길이 막막하긴 마찬가지였다.

이중섭은 큰 충격을 받았다. 편지에서 그는 이 상태가 지속되면 모든 것이 끝나버릴 것이라며 비관적으로 쓰고 있다. 자신이 도쿄에 가든, 가족들이 한국으로 오든 어떻게든 만나지 못 하면 헤어지는 게 나을 것 같다는 극단적 상황까지 언급한다. 그러면서 자신이 도쿄에 가더라도 누구의 신세도 지지 않을 것이고, 이렇게 상황이 나아지길 기다리며 차일피일 미루다가는 불행한 결과가 찾아올 것이라는 예언 아닌 예언을 한다. 심지어 선량한 우리 가족을 위해서는 필요하다면 남 한둘쯤 죽여서라도 살아야지 않겠냐는 독한 말까지 쓴다. 우리가 아는 이중섭의 이미지와는 사뭇 다르다. 예술을 위해 자신을 희생하고 세상에 무기력했던 모습이 아니라, 가족을 지키기 위해 칼도 들 수 있는 강한 가장의 모습인 것이다.

이렇게 외부의 시련에 흔들릴 수 있는 것이 부부이고, 그래서 다투기도 하고 끝을 말하기도 하다가 서로를 다독이는 것이 또 부부 아니겠는가. 부인이 힘든 마음을 토로한 것에 대해 이중섭은 이처럼 강한 어조로 답장하면서도, 동시에 자신이 요즘 그림을 열심히 그린다는 이야기를 하며 당신 옆에서 반드시 훌륭한 그림을 그려보

겠다는 자신감을 실어 보낸다. 이에 아내 남덕 역시 남편에 대한 존경심과 장래에 대한 기대를 드러낸 답장을 보내면서, '아고리 만세'를 적었다. 사실 이렇게 힘든 상황에서 새로운 예술을 꿈꾸고 훗날 대작을 그리겠다는 다짐만 하는 것은 현실적 대안이 아니다. 그럼에도 편지로나마 이중섭에게 기운을 북돋아주었으니, 정말 잘 맞는 부부이지 않은가.

이렇듯 자신의 노력을 알아주는 사람이 바로 부인이었기에 이중섭은 남덕을 안심시키기 위해서라도 전시를 했고, 작품을 몇 점 그렸는지, 자신에 대한 평판은 어떤지를 때마다 적어 보낸다. 물론 나쁜 말들은 뺐다. 그러면서 비록 가난하지만 동요하지 않는 부부의 사랑을 갖자고 거듭해서 사랑을 고백하고 아내를 다독인다. 아마 부인에게도 이러한 이중섭의 편지가 빚을 갚고 아이들을 키우느라 고되었던 하루하루의 고충을 덜어주는 비타민제 같았을 것이다.

실제로 이들 부부는 이중섭이 일본에 잠깐 다녀가기 전에도, 또 그 이후에도 이중섭이 도쿄로 갈 수 있는 방법을 찾기 위해 서로 필요한 정보와 서류를 주고받으며 백방으로 노력하였다. 하지만 상황은 계속 여의치 않았고, 이중섭은 편지에 'SOS'를 가득 써놓기도 한다. 그러고는 자신이 힘든 내색을 보인 것을 사과하면서 '두드리면 열리리라'라는 성경 구절로 아내를 다독였다. 부인을 달래려고 쓴 말이면서, 동시에 스스로를 다잡고자 한 말이기도 했다.

이중섭에 대한 여러 글을 보면, 주로 이중섭이 부인을 얼마나 사

랑했는지를 이야기한다. 성적 편력이 있을 정도로 사랑을 갈구했다는 점을 강조하기도 한다. 하지만 지금 남아 있는 그의 편지를 보면 그보다는 30대인 아버지이자 남편이 느낄 수 있는 감정이 곳곳에 잘 드러난다. 닭살이 돋을 정도로 로맨틱한 사랑이 다양하게 표현되어 있어 부부 간의 돈독한 애정이 부럽기도 하다. 하지만 동시에 자식을 그리는 아버지의 절절함도 느껴진다.

　큰아들이 글을 쓰고 읽기 시작할 나이가 되자 아빠에게 자신의 이름을 써서 보내기도 하고 짧은 편지를 쓰기도 한다. 그러자 이중섭 역시 아이들에게 편지를 쓰기 시작했다. 아이들이 각각 다섯 살, 세 살이었을 때 일본에서 잠깐 본 것이 마지막 만남이었다. 서귀포에서 즐겁게 게를 잡으며 놀던 때에는 그보다 더 어릴 적이니 아빠에 대한 기억은 그다지 많지 않을 것이다. 그것이 얼마나 안타까웠을까. 그래서 그토록 은지나 종이에 계속해서 아이들을 그리고 또 그리기를 반복했던 것은 아닐까. 하루가 다르게 자라는 아이들을 보지도 못하고, 목소리도 듣지 못하고 하염없이 시간만 지나갔다. 아내의 편지에 실린 아이들의 소식만으로는 부족했을 것이다. 아이들을 가까이에서 볼 수 없다는 것, 자라는 아이들 옆에 있어주지 못하는 것은 아버지로서 마음이 찢어지는 일이었다. 그래서 이중섭은 엽서에 그림을 그려서 보내기 시작했다. 태현이가 아빠의 그림이 너무 좋다고 했다는 부인의 편지를 받은 뒤에는 더욱 자주 그림을 그려 보냈다.

…… ✿やすかたくん……

わたくしのやすかたくん。 げんきでせうね。 がっこうの おともだちも
みな げんきですか。 パパ げんきで てんらんかいの じゅんびを
しています。 パパが きょう ……くま やすたllくん やすかたくん
が うしくるま にのって ……パパは まえの ほうで うしくんを
ひっぱって …… あたたかい みなみの ほうへ いっしょに ゆくえをか
きました。 うしくんの うへは くもです♪  では げんきで ね。

パパ GOYH

⟨길 떠나는 가족⟩을 그린 편지

아이들이 엄마와 함께 유학시절 중섭과 남덕이 데이트했던 이노카시라 공원에 가거나 학교에서 발표회를 한다는 소식을 들으면, 비록 같이 있어주진 못하지만 마음은 항상 함께한다는 것을 전해주고 싶었다. 아이들 역시 그 마음에 응답하듯 아빠에 대한 사랑하는 마음을 고사리손으로 적어 보냈다. 이것이 이중섭에게는 희망 티켓이었을 것이다. 아직 확실치 않은 밝은 미래이지만, 아이들에게 약속했던 따뜻한 남쪽 나라에서 가족이 모두 모이는 그 어느 날을 향한 티켓 말이다.

앞서 보았던 〈길 떠나는 가족〉을 그린 편지의 내용을 보면 아이들을 사랑하는 아빠의 마음이 고스란히 드러난다.

야스카타에게.

야스카타, 잘 지내고 있겠지. 학교 친구들과도 잘 지내고 있니?
아빠는 잘 지내고 있고, 전시 준비를 하고 있어.
아빠가 오늘…… 엄마와 야스카타가 소달구지에 타고…… 아빠는 앞에서 소를 끌고…… 따뜻한 남쪽 나라에 함께 가는 그림을 그렸어. 소 위에 있는 것은 구름이야.
그럼 안녕.

아빠 중섭

마음속으로는 아이들이 있는 곳으로 당장이라도 달려가고 싶을 것이다. 아마 바다만 없다면 맨발로 뛰어서라도 갔을지 모른다. 아이들을 두 팔로 품에 꼭 껴안고, 함께 공원에 소풍도 가고 자전거를 타고 학교도 기웃거리고 싶었을 것이다. 하지만 이 모든 것이 불가능했다. 그들 사이에 놓인 바다는 너무나 넓고, 한국과 일본 사이의 관계는 그리 쉽사리 풀릴 문제가 아니었다. 아이들을 사랑하는 마음은 확실했지만 현실적 상황은 불확실했다. 이중섭은 안타까운 마음, 홀로 외로운 심정을 억누르고 그저 밝게 아이들에게 "기다려라, 얼른 가마"라는 부질없는 약속만을 반복할 뿐이다.

그러면서 한편으로 예술에 대한 의지를 강조한다. 이는 예술가에 대한 꿈을 함께 꾸었던 부인이 있었기에 가능했을 것이다. 남덕은 사랑하는 아내였을 뿐 아니라, 자신이 어떤 예술을 원하는지, 얼마나 그림을 그리고 싶은지에 대한 의지와 생각을 표현하면 이를 잘 이해해주는 훌륭한 조력자였다. 이중섭은 부인에게 거듭 말한다. 일본에 가면, 그리고 형편이 나아지면 '대작'을 그리겠다고 말이다.

그도 그럴 것이 이중섭이 당시에 주로 그렸던 그림들은 말 그대로 '소품'이었다. 손바닥만 한 은지화나 엽서화는 물론 전시를 위해 그린 그림들 역시 그리 크지 않았다. 힘든 여건에서 큰 그림을 그릴 수가 없었다. 그래도 아이들을 만나기 위해서는 팔릴 만한 그림을 그려야 했다.

## 따뜻한 시선이 담긴 드로잉

이중섭이 편지에 담은 그림들은 예전 이중섭이 남덕에게 보냈던 엽서화와 맥을 같이한다. 자신의 메시지를 전하는 엽서나 편지를 꾸미기 위한 드로잉이라는 점에서 그렇다. 드로잉은 그림을 그리기 전에 아이디어를 구상하는 단계에서 간단하게 그리는 것이라는 게 통념이다. 그러한 관점에서 보자면 현재 남아 있는 이중섭의 작품 대부분이 드로잉이다. 은지화 역시 훗날 큰 그림을 그리기 위한 아이디어 차원의 드로잉이었다고 볼 수 있다. 하지만 현대에 와서 드로잉은 또 하나의 예술장르처럼 인식되기도 한다. 물론 이중섭이 우리가 드로잉이라 생각하는 그림들을 얼마만큼 하나의 예술작품으로 여겼는지는 알 수 없다. 하지만 현대적 의미에서 그의 드로잉들 역시 충분히 작품으로서 가치를 갖는다.

이중섭이 가족을 만나러 일본에 갔을 당시 은지화를 부인에게 주며 나중에 큰 작품을 제작하기 위한 것이니 잘 보관해달라고 당부한 적도 있지만, 미도파화랑의 개인전에서 일부 은지화를 전시하고 판매한 것을 보면 스스로도 이를 하나의 독립된 작품으로 보았다 해도 무방할 것이다. 그러니 이제 이중섭의 드로잉에 대한 가치 평가는 우리에게 남겨진 숙제다.

일본 유학시절의 남덕에게 보낸 엽서화는 초기 작품들을 어떠한 방식으로 그렸을지 짐작할 수 있는 좋은 자료다. 월남 후의 그림들과 비교해본다면 이때 엽서화들은 마치 몽환적인 분위기를 풍긴

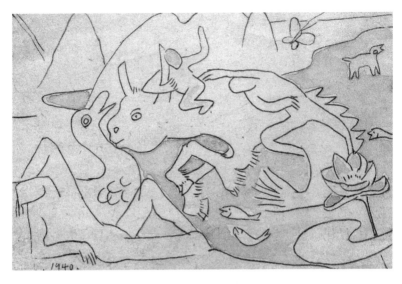

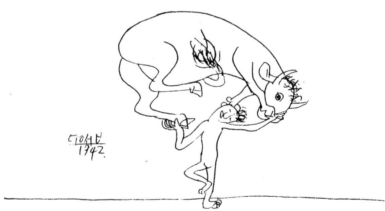

〈환상적 바다 풍경〉, 종이에 청먹지, 수채, 9X14cm, 1940
〈소를 든 사람〉, 종이에 잉크, 9X14cm, 1942

다. 예를 들어 1940년 작 〈환상적 바다 풍경〉처럼 서귀포와 통영에서 즐겨 작업했던 바다를 그릴 때에는 물고기 꼬리를 가진 소와 새, 나비와 물고기, 사람들이 즐겁게 노는 장면이 표현되어 있다. 그리고 1942년 작 〈소를 든 남자〉의 모습에서는 서커스 같은 익살스러운 장면을 연출한다.

무엇보다 모든 그림에 보이는 인물의 형상이 군동화와 비교해볼 때 큰 차이점을 보인다. 여성의 경우 가슴이나 몸의 곡선을 강조했지만, 그렇지 않은 경우 성을 구별할 수 있는 묘사가 아예 없는 것도 있다. 〈환상적 바다 풍경〉과 〈소를 든 사람〉 속 인물에서 특정 성별을 확인할 수 있는 눈에 띄는 묘사는 보이지 않는다. 이는 군동화에서 어린 남자아이들을 주로 그렸던 것과 큰 차이다.

언제부터 군동화처럼 인물을 표현하기 시작했는지는 원산 시절의 작품이 남아 있지 않으니 정확하게 알 수 없다. 하지만 확실한 것은 피난 후 인물의 형상이 훨씬 이중섭만의 특성을 살려 그려졌다는 사실이다. 남자아이라는 것도 그렇지만, 둥근 얼굴에 살짝 미소를 띤 단순한 이목구비도 그러하다. 그리고 마치 곡예라도 하듯이 인물들이 다양한 자세를 취하면서 모두 놀이를 하듯 즐거워 보인다. 또한 아이들과 함께 간혹 보이는 흥미로운 소재가 있는데, 바로 끈이다. 1955년에 그린 〈끈과 아이〉를 보면 아이들이 끈을 몸에 감고 있거나 잡고 있는 등 아이들이 끈에 연결되어 있다. 끈이 그려져 있지 않은 경우에도 인물들끼리 손을 잡거나 포옹하는 등 각자 떨어져 있기

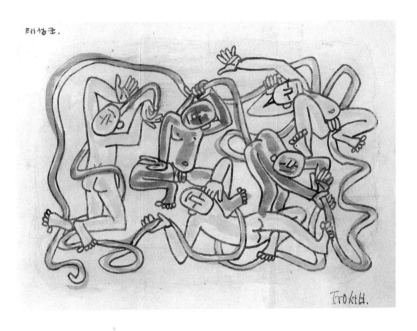

〈끈과 아이〉, 종이에 수채, 19.3X26.5cm, 1955

보다는 서로서로 연결되어 있다.

이중섭의 드로잉은 가족들에게 보내는 편지그림에도 표현되어 있다. 이중섭 자신이 열심히 그리는 생활을 묘사하기도 하고, 아이들이 운동회를 했다고 할 때는 그에 맞는 그림을 그리기도 했다. 그림 속 가족들은 각자의 특성을 잘 드러내고 있다. 이중섭은 콧수염이 있는 긴 얼굴의 사내이고, 부인은 곱슬머리의 둥근 얼굴을 하고 있다. 공통점이라면 모두 얼굴에 즐거운 표정을 짓고 있다는 점이다. 때로는 자신이 조만간 대한해협을 건너서 가족을 만나겠다는 마음을 담은 그림을 그리기도 했다. 이렇게 이중섭에게 드로잉은 예술적 표현수단이자 글을 대신하여 자신의 마음을 전하는 중요한 방식이기도 했다.

### 그림 속 새들의 날갯짓

새 역시 빠지지 않는 소재다. 닭이나 까마귀, 까치, 비둘기를 그리기도 하고, 정확한 종을 확인할 수 없는 흰 새나 노란 새가 등장하기도 한다. 하지만 소 그림에서는 황소를 그리고 군동화에서는 남자 아이들을 그리는 것처럼 특정 소재를 그릴 때 이중섭만의 방식이 있던 것과 달리 새의 경우에는 그리는 종류도 다양하고 형태와 색 역시도 정해져 있지 않다. 물론 특유의 단순한 형태와 붓터치 등이 나타나긴 하지만, 소나 아이들처럼 하나로 묶기에는 애매한 점이 있다. 그러다 보니 새가 의미하는 바 역시 그림마다 달리 해석된다.

〈부부〉, 종이에 유채, 41.X29cm, 1954

여러 종류의 새 중에서 가장 반복적으로 그려진 소재는 닭이다. 예외적인 경우도 있지만 대부분 한 쌍으로 표현되며, 서로 마주보며 날기도 하고 싸우기도 한다. 그런데 생각해보면 닭은 일부일처가 아니다. 주로 수컷 한 마리가 여러 마리의 암탉을 거느리는 모양새다. 그런데 이중섭의 그림에서는 왜 그럴까. 많은 이들이 결혼 후 원산에서 지내던 때에 이중섭 내외가 닭을 길렀다는 점에서 그 원인을 찾는다. 다시 말해 이중섭에게 닭은 자신과 아내 남덕의 모습, 특히 서로만 바라보았던 행복한 신혼시절을 떠올리게 한다는 것이다. 그래서 언젠가부터 닭이 서로 마주보는 작품에 〈부부〉라는 제목이 붙기 시작했다. 이중섭이 생전에 전시를 했을 때는 그저 〈닭1〉, 〈닭2〉 등이 작품명이었다. 하지만 묘하게 〈부부〉라는 제목이 설득력을 갖는다. 주둥이를 맞댄 두 마리의 닭이 날아가는 곳이 마치 바다처럼 느껴져서일까? 한반도와 일본 사이의 바다처럼 말이다.

또한 이중섭의 닭 역시 소처럼 간단한 형태이면서도 강한 붓터치 때문에 힘을 느낄 수가 있다. 1954년에 그린 〈부부〉 속 하늘색 날개의 닭은 멀리서 날아와 자신의 짝을 향하고, 분홍빛 날개의 닭은 자신의 짝을 맞아 힘차게 솟구쳐 오른다. 이러한 사선의 움직임은 배경을 이루는 수평의 선들과 대조되면서 더욱 강하게 느껴진다. 마침내 마치 두 마리의 닭이 바다를 건너와 만나는 듯하다. 그리고 이러한 장면을 보면서 자연스럽게 이중섭과 부인 남덕을 대입하게 된다. 이중섭의 표현대로 입맞춤을 수백 번씩 해주고 싶었을 텐데 현

〈닭〉, 종이에 유채, 41.5X29cm, 1954

실은 그럴 수 없으니 그림으로나마 하루에도 몇 번씩 날아가, 그 한을 풀려는 것은 아닐까.

흥미로운 것은 닭 그림 중에 싸우는 모습을 표현한 작품도 있다는 점이다. 1954년에 그린 〈닭〉을 살펴보자. 소 그림에서만큼 닭의 감정이 확실히 드러나 보이지는 않지만, 날개와 꼬리의 모습에서 싸우려는 움직임이 강하게 느껴진다. 더불어 이 작품은 붓에 물감을 묻혀 그리지 않고 마치 돌벽을 긁어내듯 물감을 긁어내는 방식으로 그려져 이중섭의 또 다른 실험을 엿볼 수 있다. 은지화에서 은지를 긁으며 그렸던 것처럼 종이에 물감을 바르고 이를 긁어내면서 거친 질감을 나타낸 것이다. 그래서일까? 왠지 모르게 그림 속 닭들의 싸움이 무척 치열할 것 같은 느낌이 든다. 만약 앞에서 살펴본 한 쌍처럼 여기서 싸우는 닭들도 부부 사이라면 일종의 사랑싸움일까? 하지만 〈부부〉와 다르게 〈닭〉의 한 쌍은 둘 다 머리에 벼슬이 달려 있다. 따라서 〈싸우는 소〉처럼 두 마리의 수탉이 싸우는 모습으로 보는 게 더 적절하다. 이처럼 이중섭은 소보다는 덜 그렸지만 종종 닭을 그림으로 표현했는데, 부부나 싸우는 모습 외에 닭이 아이들이나 게와 노는 모습을 그린 작품들도 남아 있다.

닭 외의 새 역시 그림의 소재로 등장한다. 피난 내려온 지 얼마 되지 않은 부산 시절에 그린 〈평화〉에서 아이들과 부인은 소 등에 올라타 있고 이중섭은 그 앞에 앉아 있다. 그리고 가족 옆에 커다란

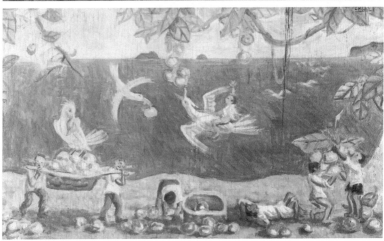

〈평화〉, 종이에 유채, 27.5 x 36.5cm, 연도미상(위)
〈서귀포 환상〉, 합판에 유채, 56X92cm, 1951(아래)

흰 비둘기와 푸른 손이 있다. 그리고 이를 작은 개구리가 쳐다본다. 알 듯 말 듯한 이 작품에서 비둘기는 선으로만 단순하게 표현되어 있다. 반면 〈서귀포 환상〉에서 아이들이 타고 노는 흰 새는 몇 개의 붓터치로 이루어져 있고, 아이들과 어우러져 즐겁게 논다. 둘 다 흰 새이지만 같은 새라고 보기에는 확실치 않다.

보통 〈서귀포 환상〉 속 흰 새는 도자기 문양의 학이나 도교사상에서 신선들과 노는 환상의 새로 해석하곤 한다. 이는 〈도원〉에서 이중섭이 도교적 무릉도원을 그렸기 때문이기도 하고, 아이들과 노는 새의 모습이 다분히 환상적이기 때문이다. 그렇다면 〈평화〉에서 손에 가려진 새는 무엇을 의미할까? 또한 통영 시절 그린 벚꽃과 함께 있는 흰 새는 어떻게 해석할 것인가?

각 작품에 담긴 새들을 해석해보자면 손에 가려진 새의 경우 '평화'를 상징하는 비둘기로 생각해볼 수 있다. 한국전쟁의 혼돈 속에 남쪽으로 내려온 후에 그린 작품인 만큼 전쟁에 대한 고민이 있었을 것이다. 둥글게 맴돌 듯 혼란스럽게 채워진 배경의 한쪽 원 안에 소와 가족들이 오도 가도 못 한 채 갇혀 있다는 점 역시 이런 해석을 뒷받침한다. 소의 고삐에 매어진 줄이 가족을 보호하듯 감싸고, 고삐를 끌고 가야 하는 아빠는 그저 앉아서 무언가를 기다린다. 따라서 전쟁과 엮어서 〈평화〉를 해석해본다면 평화의 비둘기를 방해하는 손, 즉 전쟁이 끝나기를 기다리는 것은 아닐까. 그렇다면 이 새는 평화의 상징인 비둘기다.

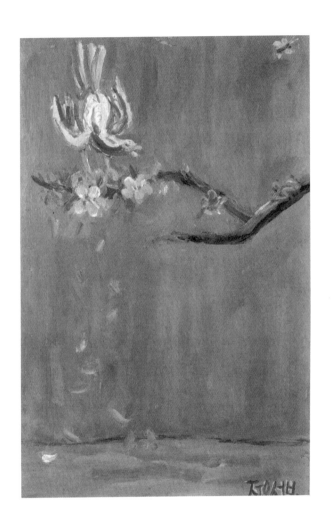

〈벚꽃과 새〉, 종이에 유채, 49X31.3cm, 1954

이중섭은 이와 유사한 새의 모습을 여러 번 그렸다. 하지만 〈벚꽃과 새〉에 등장하는 벚꽃 가지에 사뿐히 앉은 흰 새는 〈서귀포 환상〉속 환상의 새와 비슷한 점이 있다. 흰색과 회색의 붓터치로 그렸다는 점에서도 그렇고, 파스텔톤 배경 속에서 아름다운 벚꽃가지와 어우러지는 모습이 현실과 거리가 있는 환상 속 장면 같다.

또한 〈평화〉속 가족과 유사하게 소달구지를 탄 가족이 있는 〈길 떠나는 가족〉에서 보면, 달구지에 탄 한 아이가 뒤따라오는 흰 새와 노는 장면이 있다. 그렇다면 이 새는 〈평화〉속 비둘기일까, 〈벚꽃과 새〉처럼 꽃과 노는 환상의 흰 새일까. 이에 대한 해석은 열어놔야 할 것 같다.

한편으로는 흰 새가 검은 나뭇가지와 노란 달과 어우러져, 마치 까마귀와 비슷한 스산한 분위기를 만들기도 한다. 〈달과 하얀새〉는 이중섭이 마지막으로 즐거운 시간을 보냈던 정릉 시절에 그렸다. 새의 종류는 알 수 없지만, 화면 속에 날아다니는 흰 새들이 마냥 행복한 모습으로 보이진 않는다. 아마도 스산한 분위기 탓일 것이다. 그 부분은 통영에서 그린 〈달과 까마귀〉와 비슷하다.

두 작품에서는 노랗고 둥근 달 외에는 공통점이 없다. 하지만 인적이 없는 보름달이 뜬 밤, 과일이나 꽃처럼 따뜻함을 느낄 수 있는 요소라곤 어디에도 보이지 않는다. 덩그러니 달이 떠 있는 서늘한 밤하늘에 새떼들만 날아다닌다. 이중섭의 다른 그림도 그렇지만 이 작품 역시 실제 장면이라 보기는 힘들 것이다. 작품을 가만히 들여다보

〈달과 하얀새〉, 종이에 유채, 14.7X20.4cm, 1955년경(위)
〈달과 까마귀〉, 종이에 유채, 29X41.5cm, 1954(아래)

노라면 삭막함 속에 까마귀와 흰 새떼들이 날갯짓하는 소리만 들리는 듯하다. 일반적인 통념으로 달밤의 까마귀는 스산한 죽음의 분위기를 나타낸다. 이중섭 역시 그러한 감정을 느낀 것일까. 낮에 본 통영의 평화로운 모습을 고요한 풍경화로 표현한 것과 다르게, 밤이면 홀로 외로움을 느꼈을 이중섭의 마음이 달과 까마귀의 모습으로 드러난다.

이중섭의 흔적을 찾는 여행을 하면서, 우연인지는 몰라도 유독 까마귀를 많이 볼 수 있었다. 우리와 달리 일본에서는 까마귀를 길조로 여기기 때문인지 도쿄의 높은 빌딩들 사이로 이 까만 새들이 날아다니는 모습을 흔히 볼 수 있다. 부산과 통영의 바닷가에서도 까마귀를 마주할 때가 많았다. 한국에서도 이토록 많이 볼 수 있는데 왜 그동안 흔히 볼 수 없는 새라고 생각했나 싶을 정도였다. 어쩌면 이중섭의 〈달과 까마귀〉가 머릿속에 담겨 있어 무의식중에 그 모습과 비슷한 장면을 보고파 한 것인지도 모른다. 실제로 이중섭이 까마귀를 왜 소재로 선택했는지 정확한 이유를 알 수 없다. 흔히 알고 있듯이 우리나라의 길조는 같은 까만 새인 까치가 아니던가. 어쩌면 일본 유학시절 그곳에서 자주 보던 까마귀를 화면에 담았고, 이후 고국에 돌아왔을 때 만난 까마귀들을 보고 반가운 마음에 그렸을지도 모르겠다. 그는 늘 자신이 자주 보고 겪은 것들을 그려왔기 때문이다. 그리고 그가 지나간 지 반백년이 지난 장소들에서 만난 까마귀는 마치 나에게 여기가 이중섭이 있었던 곳이라고 알려주는 듯하다.

이중섭이 입원했던 옛 수도육군병원의 모습(위)과
국립현대미술관 서울관으로 탈바꿈한 현재의 모습(아래)

## 돌아오지 않는 강

누상동에서 열심히 작업한 것에 대해 이중섭은 그 보상을 기대했다. 아니, 이전부터 피난 후 계속 고생을 겪었으니 이제는 보상 받을 차례라고, 전쟁 때문에 꺾인 자신의 성공가도가 궤도에 다시 오를 수 있다고 기대했을 것이다. 무엇보다 가족에게 한 약속을 지킬 수 있는 기회가 왔다. 그것이 미도파화랑의 전시였다. 하지만 신통치 않았다. 그나마 절반의 성공에 힘을 내어 대구에 내려갔으나 결과는 마찬가지였다. 대구의 전시도 성공하지 못하고, 수중에 돈도 얼마 남지 않자 이중섭은 망연자실했다. 그리고 다시 서울에 돌아왔을 때는 치료를 받아야 할 만큼 건강이 악화되었다.

설상가상으로 이중섭을 돌봐줄 유일한 피붙이인 이종사촌 형 이광석이 미국으로 가야 하는 상황이 되었다. 그렇다고 어린 조카 영진에게 기댈 수는 없었다. 결국 친구들의 도움으로 9월 초 수도육군병원에 입원한다. 지금 현재 국립현대미술관 서울관이 있는 곳이 바로 예전 수도육군병원 자리다. 이곳은 당시 군인 신분이어야 입원이 가능했기 때문에 친구들이 이중섭의 신분을 종군화가라고 속여 겨우 입원시킬 수 있었다. 이중섭의 안타까운 처지를 걱정해 김환기, 변종하 같은 몇몇 화가들이 주축이 되어서 이중섭 후원운동을 하기도 했다. 하지만 별다른 차도가 없자 한 달쯤 지나 돈암동의 성베드로신경정신과병원에 그를 입원시켰다. 조카 영진이 소식을 듣고 이중섭을 찾아왔을 때, 이중섭은 병실 다른 환자의 초상을 세밀하게

심신이 모두 쇠약해진 이중섭은 정릉에서
자신의 마지막 시간에 다가갔다.

그러면서 자신은 미치지 않았으니 걱정 말고 안심하라고 했다. 그야말로 화공다운 표현이지 않은가. 하지만 삼촌의 무너져가는 모습에 조카는 마음이 찢어졌을 것이다.

다행히 성베드로병원에서 이중섭은 다소나마 차도를 보였다. 그리고 이때 병이 나으면 바로 편지를 쓰겠다는 내용의 마지막 편지를 부인에게 보냈다. 그 이후로 다시는 편지를 쓰지 못했다. 구상의 회상으로는 병원에 입원한 후로는 부인에게서 편지가 와도 이중섭이 읽어보지 않았다고 한다. 이전까지 이중섭은 편지를 통해 아내에게 미안해하며 초청장이나 신분증명서 등을 여러 차례 부탁했다. 그리고 일본에 사는 지인이나 한국에서 일본으로 들어가는 사람에게 이중섭의 도쿄행을 도울 수 있는 인물들과의 약속을 알렸다. 하지만 이 모든 약속들은 그때그때 사정으로 제대로 지켜지지 않았다.

만약 그 모든 약속들과 타이밍이 잘 맞았다면 어땠을까. 그러면 이중섭은 꿈에 그리던 가족과 함께 일본생활을 시작했을지도 모른다. 비록 한국적인 미술을 하겠다는 자신의 신념과 많은 동료들을 한국에 두고 왔다는 죄책감은 느꼈을 수 있지만, 어쩌면 이후에 조금 더 왕성한 작품 활동을 할 수 있지 않았을까. 아내와 아이들이 옆에 있었다면 말이다. 그의 인생에 안타까운 마음이 들어 또 한 번 의미 없는 가정을 해본다.

성베드로병원에 입원한 후 상태가 조금 나아지자 이중섭은 박고석, 한묵 같은 친구들이 머물고 있는 정릉으로 들어간다. 지금껏 그

〈정릉마을풍경〉, 종이에 유채, 44X30cm, 1956

래왔듯 편하고 깨끗한 공간은 없었다. 다만 친구들과 어울려 번듯한 세간살이 하나 없는 초라한 집에 등을 누일 수는 있었다. 그래도 친구들이 있어 즐거웠다. 정릉계곡은 예로부터 양반들이 놀러올 만큼 산세 좋고 물 맑은 곳이었다. 이중섭은 구상이나 다른 친구들이 놀러오면 같이 정릉계곡에서 막걸리를 들이켰다. 하지만 제대로 먹지 않았다. 더 이상 가족에게 편지를 쓰지도 않았고, 삶에 대한 희망의 불씨가 꺼져가는 듯 스스로 몸을 돌보지 않았다. 그렇다고 누군가 옆에서 살뜰히 보살펴줄 수 있는 사람도 없었다.

그래도 이중섭 옆에는 항상 친구들이 있었다. 명동의 다방에 가면 함께 시간을 보내고 안부를 물어주는 친구들이 있었고, 소소한 생활비라도 벌게끔 자신이 일하는 잡지사의 삽화 일거리를 가져다주는 친구도 있었다. 여전히 전쟁의 상흔이 남아 있는 서울에서 다들 먹고사는 게 녹록치 않았지만, 가족과 외떨어져 있는 이중섭에게 친구들은 할 수 있는 한 많은 도움을 주고자 하였다. 그렇게 1956년 정릉에도 봄이 찾아왔다. 하지만 이중섭의 상태는 더욱 나빠지고 있었다. 음식을 거부하는 증세가 심각해졌고, 그에 따라 알아보기 힘들 정도로 말라갔다. 영양실조에 황달까지 와서, 조카가 삼촌을 찾았을 때에는 온몸이 노랗게 되었고 이불까지 노랗게 물들 정도였다. 하지만 전혀 치료를 받지 못하는 상황이었다.

1955년 12월 어느 날 쓴 마지막 편지에서 이중섭은 병 때문에 도쿄에 가기 힘들어졌다고 적었다. 스스로 마지막 희망의 끈을 놓은

영화 〈돌아오지 않는 강〉과 같은 제목을 붙인
몇 개의 작품들이 이중섭의 마지막 그림들이었다.

〈돌아오지 않는 강〉, 종이에 유채, 18.8X14.6cm, 1956(왼쪽)
〈돌아오지 않는 강〉, 종이에 유채, 20.2X15.9cm, 1956(오른쪽)

것이다. 그러면서도 작은 욕심을 부려본다. 도쿄에서 부인과 아이들이 한국으로 올 수 있는 방법을 찾기를 바랐던 것이다. 하지만 그 작은 욕심은 끝내 이루어지지 않았다.

정릉 시절 이중섭이 방에서 하는 일은 장판도 깔려 있지 않은 맨 바닥에 합판이나 종이를 깔고 그림을 그리는 것이었다. 하루는 당시 인기 있었던 마릴린 먼로의 영화 〈돌아오지 않는 강〉의 신문 광고를 벽에 붙여두고 그 밑에 부인이 보내온 편지를 함께 붙였다. 이중섭은 이 영화를 보지 못했는데, 어차피 영화 내용에는 관심이 없었다. 그보다는 그저 '돌아오지 않는 강'이라는 말에 심취했을 뿐이었다. 그리고 여기서 제목을 따 〈돌아오지 않는 강〉이라 제목을 붙인 그림을 그렸다. 몇 점의 동일한 제목의 이 작품들이 이중섭의 마지막 작품이 되었다.

작품들은 조금씩 색채나 형태에서 차이를 보였지만, 작은 집 창문에 아이가 보이고 저 뒤로 머리에 짐을 이고 오는 여인의 모습이 보이는 구성은 비슷하게 반복된다. 또한 눈이라도 오는 듯 화면 전체에 찍은 흰 점 역시 그렇다.

〈돌아오지 않는 강〉. 그림들을 이 제목과 연결해본다면 이 작품에서 이중섭이 말하려는 것이 무엇인지 알 수 있다. 손으로 머리를 받치는 아이는 누군가를 하염없이 기다린다. 집 안에서 놀아도 될 텐데, 눈이 오는 창문을 바라보며 가장 먼저 자신이 맞이하겠다는 듯 기다린다. 그리고 아마도 그 기다림의 대상은 저 멀리 보이는 여인

일 것이다. 마치 전래동화에 등장하는 하루 종일 떡을 팔고 돌아오
는 어머니의 모습 같다. 만약 이 아이가 이중섭이라면 저 여인은 누
구일까. 틀림없이 사랑하는 부인 남덕이고, 고향에 두고 온 어머니
일 것이다. 그의 인생에 가장 큰 부분을 차지했던 두 여인을 구분하
는 것은 그다지 중요하지 않다. 그저 이 그림에서처럼 자신이 기다
린, 언젠가는 만날 거라는 희망을 품고 살아왔던 여인인 것이다. 그
리고 이 여인은 자신의 가장 행복했던 시절, 자신이 가장 자신만만
했던 모습을 대변하는 이미지이기도 하다. 하지만 전례 없이 시적으
로 붙인 이 제목처럼 '돌아오지 않는' 여인이며, 시절이다.

### 소, 마지막 잠에 들다

이중섭은 1956년 6월 말 다시 입원하기 전까지 쉬지 않고 그림
을 그렸다. 하지만 주위에서 보아도 더 이상은 버틸 수 없는 상황이
었다. 그를 위하는 친구들의 마음이 아무리 커도 금전적 문제를 해
결할 수 없어 처음에는 청량리 뇌병원 무료 환자실에 입원시켰다.
하지만 황달이 올 정도로 몸이 많이 망가진 상태였기 때문에 오랜
만에 올라왔던 구상과 조각가 차근호가 급하게 수소문을 하여 7월
서울적십자병원으로 옮겼다. 거식증은 심각한 상태였고, 이미 간까
지 망가진 뒤였다.

힘든 상황에서도 친구들과 조카가 번갈아 병원에 있는 그를 찾

망우리 공동묘지에 마련된 이중섭의 묘.
생전에 그가 좋아했던 소나무 아래 잠들어 있다.

아가보았지만, 이미 생에 대한 미련을 놓아버린 이중섭을 붙잡기는 역부족이었다. 끝내 이중섭은 1956년 9월 6일 목요일 오후 11시 45분에 무연고자로 사망한다. 옆에 그 누구도 없이 홀로 조용히 굴곡 많은 인생을 마감하였다.

지인들이 이중섭의 죽음을 알게 된 것은 그로부터 3일이 지난 후 문인인 김이석이 문병차 병원에 갔을 때였다. 얼마나 황망했을까. 급하게 구상, 박고석, 차근호 등 친구들에게 연락이 닿았고 신문사를 통하여 유족을 찾는 보도를 했다. 그리고 10일에 사촌 이광석과 조카 이영진이 찾아오면서 장례식을 치를 수 있었다. 다음 날 화장을 하고, 사망한 지 두 달이 넘어서야 망우리 공동묘지에 묻었다.

시신을 인계할 직계가족이 없어 무연고자였지만, 이중섭의 피난 시절을 도왔던 친구들이 있어 그의 마지막이 아주 외롭지만은 않았다. 마지막 가는 길까지 혼자는 아니었다. 하지만 그 안타까움은 이루 말할 수 없었다. 구상은 화장장에서 통곡하였고, 박고석은 16일자 《서울신문》에 「죽어야 마땅해 — 이중섭 형을 보내며」라는 제목으로 이중섭에게 보내는 글을 썼다.

너만이 착하고 아름답고 너만이 좋은 그림을 그린 것이 우리들에게 무슨 소용이 있단 말이냐. 너같이 너만이 깨끗하고 아름답게 살려는 놈은 죽어야 마땅해.

9월 11일에 화장이 진행됐다. 그리고 화장한 재의 일부를 망우리 묘지에 묻었다. 묘비는 조각가 차근호가 은지화 속 아이들의 모습을 넣어 제작했다. 나머지 재의 일부는 박고석이 정릉 청수동 계곡에 뿌렸고, 나머지는 구상이 1957년 일본으로 건너가 부인 이남덕에게 전했다. 이중섭이 죽은 지 1년, 마지막으로 본 지 4년이 지나서야 드디어 가족의 품에 안기게 된 것이다. 아내 역시 얼마나 괴로웠을까. 곧 가마, 곧 가마, 약속의 말을 적어 보냈던 남편이, 아이들의 아빠가 한 줌의 재로 돌아왔으니 말이다. 게다가 그 마지막조차 함께하지 못했다.

망우리 공동묘지 103535번. 이곳이 이중섭의 마지막 거처다. 많은 사람들이 이중섭이 그의 신화에 비해 잊혀졌다는 이야기를 하면서 묘지 역시 관리되지 않았다고 비판한다. 그래서 이중섭 여행의 마지막 여정으로 계획한 망우리로 향하는 내내 마음이 무거웠다. 제대로 찾을 수 있을지도 미지수였지만, 여러 글에서 접한 대로 그의 무덤이 한구석에 외로이, 잡풀이 무성한 채 방치되어 있을까봐 걱정되었다. 내가 해줄 수 있는 일이라곤 아무것도 없이, 그저 무책임하게 그의 비극적 인생을 한탄해야 할지 모르니 말이다.

하지만 직접 가서 보니 다행히 걱정했던 모습은 아니다. 아직은 자세한 안내판이 없어 찾아가기가 쉽진 않았지만 공원 안내인의 자세한 위치 설명 덕분에 크게 헤매지 않았다. 그리고 마침내 마주한 이중섭의 묘는 따뜻한 햇볕을 받고 있었다. 오히려 주변의 다

른 묘보다 깔끔하게 정돈된 상태였고, 친구들이 꾸며준 묘비로 이곳이 화공 이중섭이 누워 있는 곳임을 잘 알 수 있었다. 또한 이중섭이 생전에 즐겨 불렀던 노래 〈소나무〉를 떠올리는 커다란 소나무 한 그루가 봉분의 지붕 역할을 하고 있다. 꽃을 꽂으라는 듯 묘비에 난 구멍에 작고 노란 풀꽃을 꽂으며 오랜 여행 동안 계속해서 마음속으로 그려왔던 이중섭에게 처음으로, 그리고 마지막으로 인사를 드렸다. 일본에 가서 부인과 아이들은 보셨나요? 그곳에서는 더 편안하게 그림을 그리고 계신가요? 그리고 이제 소는 행복한 미소를 짓고 있나요?

고개 숙여 인사하고 망우리 묘지를 내려오는 길, 소풍 온 아이들의 웃음이 가득하다. 서울 둘레길에 포함된 덕분에 그곳은 묘지라기보다는 산 사람과 죽은 사람이 함께 어우러져 있는 공원 같았다. 살아 있던 시절 내내 외로워하며 돌아오지 않는 옛 시절과 옛사랑을 그리워했던 이중섭이지만, 죽어서는 많은 사람들이 함께하는 즐거운 공간에 잠들어 있었다. 왠지 긴 얼굴의 노란 수염을 가진 화공이 허허 멋쩍은, 하지만 따스한 웃음을 지을 것만 같다.

**8**

## 그리고 신화가 되다

## 한국의 화공, 한국의 대표작가

이중섭이 죽은 지 60년이 지났다. 그동안 이중섭은 신화가 되었다. 비록 그의 임종을 지킨 이는 없었지만, 죽은 후 일간지에서 이중섭의 부고 소식을 알리는 기사가 연일 나왔고 가까웠던 문화예술인들의 추모글이 이어졌다. 본격적으로 사람들의 입에 그의 이름이 회자된 것은 1970년대에 들어서였다. 1972년 현대화랑에서 〈이중섭 전〉이 대규모로 열렸고, 1973년 고은 시인이 『이중섭 평전』을 출간했다. 이어 고은 시인의 평전을 원작으로 한 영화 〈화가 이중섭〉이 개봉하였다. 영화는 주연인 박근형이 대종상 남우주연상을 받을 정도로 대중에게 사랑을 받았다. 더불어 연극 〈길 떠나는 가족〉이 1991년 초연되어, 연극계에서도 많은 상을 받으며 좋은 평가를 받기도 했다. 또한 이즈음 개정된 국사 교과서에 한국 근대미술사를 대표하는 인물로 이중섭이 거론되기 시작하면서 이중섭은 전 국민이 잘 아는 한국을 대표하는 화가로 자리 잡았다.

1986년에 호암갤러리에서 열린
이중섭 사망 30주기 기념전의 도록 표지

평문과 전시를 통해 이중섭의 예술작품은 새롭게 조명받았다. 하지만 많은 글들이 비운의 화가, 요절한 천재라는 이미지를 반복적으로 만들어가면서 이중섭은 마치 신화 속 영웅이 된다. 이제 누구도 이중섭을 비판할 수 없었고, 그의 작품에 대해서도 비운의 천재라는 이미지를 덧씌우고 바라보게 되었다. 마치 제단 앞에서 신을 비판하지 못하는 것과 같다.

이후 1986년 호암갤러리의 전시, 1999년이 갤러리 현대의 회고전, 2005년 삼성미술관의 〈이중섭 드로잉〉전까지 몇 년에 한 번씩 큰 전시가 열렸고, 이는 모두 블록버스터급 흥행을 이루었다. 이로써 대중의 사랑도 받았다는 것을 확인할 수 있었다. 하지만 이러한 인기는 2005년 위기를 맞는다. 대규모 위작사건이 불거진 것이다. 감정협회 측에 의하면 감정을 위탁받은 이중섭 작품 중 절반 정도가 위작이었고, 더구나 위작의 출처가 이중섭의 아들이었다는 점에서 미술계는 큰 충격에 빠졌다. 더 이상 그저 이중섭 작품이라고 무턱대고 믿을 것이 아니라, 하나하나 따져봐야 한다는 목소리가 나왔다.

그렇게 이중섭에 대한 열기는 조금씩 사그라들었다. 사실 연예인에게 안티팬도 인기의 척도라 하듯, 이중섭의 위작 문제 역시 이른바 돈 되는 작가라는 반증이기도 했다. 이후 작은 전시나 간간히 옥션에서 이중섭의 작품이 높은 가격에 낙찰되었다는 소식을 접하면서 그의 신화가 여전하다는 사실을 절감한다. 하지만 과연 이중섭 신화가 거품으로만 이루어진 걸까 하는 질문을 던지게 된다. 신화라

는 거품을 걷어내고 이중섭을 바라본다면 그 작품의 가치가 신기루처럼 사라질까? 이에 대해서는 다른 견해로 답하고 싶다. 개인적으로도 이중섭의 소는 나에게 큰 감동을 주었고, 이는 비단 나 개인만의 문제가 아니라 비슷한 경험을 하고 느낌을 가진 사람들이 적지 않기 때문이다. 이중섭의 작품은 그의 생전 전시에서도 높은 평가를 받았고, 피난 생활로 어려워지기 전 일본에서도 좋은 작품으로 인정을 받았으니, 그의 신화를 그저 거짓된 신기루로만 폄하하긴 어렵다.

## 또 다른 신화, 〈황소〉의 미술관

2012년 이중섭의 이야기가 다시금 대중매체에서 등장하기 시작하였다. 이는 이중섭의 대표적인 소 그림인 〈흰 소〉를 소장한 홍익대학교박물관, 또 다른 〈흰 소〉를 소장한 삼성미술관에 이어 〈황소〉를 소장하게 된 서울미술관에서 시작되었다.

이 이야기는 1983년 9월 태풍이 불던 어느 날로 거슬러 간다. 제약회사의 영업사원이 명동 성모병원 맞은편 한 가게 처마에서 비를 피하고 있었다. 비가 얼른 그치기를 바라며 이곳저곳 둘러보다 문득 자신이 서 있는 가게에 걸려 있는 소 그림을 보게 되었다. 그저 무심히 이상한 그림이군, 하고 시선을 돌렸는데, 왠지 계속 그 그림을 바라보고 싶었다. 소가 자신을 끌어당기는 듯한 느낌이 들었다. 가만히 쳐다보다가 마치 소가 화가 나서 뿔로 받으려는 듯하다는 생각이 드

는 순간 다리에 힘이 쭉 빠지고 머리카락이 쭈뼛 섰다. 그는 온몸에 전율을 느끼며 창 너머 소에 사로 잡혔다. 이미 그 소는 이 남자에게 그림이 아니라 살아 있는 에너지였다. 소와 대결해보고 싶다는 생각마저 들었다. 남자는 이끌리듯 가게로 들어갔다. 그리고는 소 그림을 가리키며 얼마냐고 물었다. 신문을 보던 주인은 어리둥절한 표정으로 만 원이라 답했다. 하지만 남자의 수중에 있는 돈은 7천원뿐이었고, 주인과 협상하여 그림을 샀다.

서울미술관 설립자 안병광 회장의 젊은 시절 이야기다. 그리고 예상했겠지만 그 소 그림은 이중섭의 〈황소〉였다. 하지만 반전이 있다. 7천 원을 주고 산 그 그림은 진품이 아닌 인쇄물이었을 뿐이고, 그 가게는 액자 가게였다. 다시 말해서 소 그림이 아닌 액자를 산 것이다. 그렇지만 진품이든 아니든, 그 사실은 별로 중요하지 않았다. 대신 이 사건을 계기로 안병광 회장은 부인에게 약속하였다. 훗날 돈을 벌어서 진품을 사주겠노라고 말이다. 그리고 드디어 2010년 오랜 기다림 끝에 〈황소〉를 소장하게 되었다.

그런데 〈황소〉를 손에 얻기까지 또 다른 이야기가 만들어졌다. 이전 소장자인 박태헌의 이야기다. 이중섭과 동향이었던 박태헌은 전시장에 쌀가마니를 갖고 가서 작품을 여러 점 구입했다. 구입 당시 이중섭이 전시장에 없어서 그저 자신이 원하는 작품을 가지고 왔다. 그런데 이중섭이 뒤늦게 찾아와 가져간 작품 중 하나가 자신의 가족을 그린 것이라 팔 수 없으니 다른 작품으로 바꾸면 안 되겠냐

고 간청했다. 그러면서 내놓은 작품이 〈황소〉였다. 자신을 대변하는 작품이 바로 이 그림이니 더 의미가 있을 것이라 했다. 결국 두 작품을 바꾸었고 박태헌이 〈황소〉를 소장하였다.

그렇게 〈황소〉는 대중에게 거의 공개가 되지 않은 채 시간이 흘렀다. 그러던 어느 날 안병광 회장의 사연을 알고 있던 옥션에서 그에게 연락을 했다. 박태헌이 〈황소〉를 옥션에 내 놓았다는 것이다. 그렇게 기다렸던 것이니 안병광 회장이 가져야 하지 않겠냐고 기다리겠다고 제안했다. 하지만 제시한 가격이 35억 원이었다. 세금까지 포함하면 38억이 넘은 큰 액수였다. 그토록 기다렸던 작품이지만 선뜻 내기엔 큰돈이었다.

하루를 꼬박 고민했다. 그리고 역으로 제안을 했다. 당시 안병광 회장이 소장한 〈길 떠나는 가족〉이 20억 원 정도가 되니, 이를 넘겨주고 차액을 지불하면 어떠냐고 말이다. 이에 옥션에서 이 제안으로 중개하였고, 결국 거래가 성사되었다. 드디어 안병광 회장은 영업사원 시절 부인에게 했던 약속을 지킬 수 있었다. 그렇게 인쇄본 황소는 진품 〈황소〉로 그의 품에 들어오게 되었다.

진품을 보았을 때 안병광 회장은 처음 인쇄본 황소를 보았을 때 이상의 전율을 느꼈다고 한다. 이제 〈황소〉는 그저 종이 위에 그려진 소에 머물지 않고, 실제로 그린 이중섭의 이야기와 실제로 이 작품과 만나기 위해 오랜 세월 기다린 안병광 회장의 이야기가 같이 얹어진 소가 되었다. 그리고 〈황소〉의 미술관으로서 서울미술관이

서울미술관 〈황소〉 전시 모습

2012년에 개관하였다.

그런데 궁금하지 않은가. 바로 박태헌이 처음 사갔다가 이중섭이 자신의 가족을 그린 것이라며 도로 찾아갔던, 그토록 소중하게 생각했던 작품이 무엇인지? 그것이 바로 〈길 떠나는 가족〉이었다. 긴 세월 작품이 돌고 돌아 안병광 회장과 박태헌 모두 자신이 갖고자 했던 이중섭의 작품을 결국 소장하게 된 것이다. 놀랍고 흥미로운 인연이 아닌가. 그리고 이들의 이러한 인연의 고리에 바로 이중섭이 있다.

〈황소〉를 사랑하고, 그의 작품을 소장한 안병광 회장은 "이중섭 신화는 계속되어야 한다"고 말한다. 그만큼 이중섭이 우리에게 의미 있는 작가이기에 당연한 일인지도 모른다.

**신화는 끝나지 않는다**

이중섭 탄생 50주기 때에는 대규모 위작사건이 터진 후라 이중섭을 기억하기 위한 전시가 열리기 힘들었다. 그런 점에서 이중섭에 대한 그간의 여러 의혹을 걷어내고 한국을 대표하는 화가로 기억될 수 있도록 하기 위해 탄생 100주년인 2016년은 의미가 크다. 서귀포의 이중섭미술관에서는 이중섭을 기리기 위해 그의 정신을 따르는 후배 작가들이 전시를 열었고, 서울미술관에서도 〈이중섭은 죽었다〉라는 도발적인 제목의 전시를 진행하였다.

2016년 봄 서울미술관의 〈이중섭은 죽었다〉를 시작으로
이중섭의 삶과 작품세계를 조망하는 전시들이 잇따라 열렸다.

2016년 이중섭 탄생 100주년을 맞아
그를 기념하는 여러 전시와 연극, 영화가 마련되었다.
그중 한일 양국에서 상영되었던 다큐멘터리 영화
〈두 개의 조국, 하나의 사랑〉의 일본어 포스터

    그의 작품을 전시하는 작업뿐 아니라 이중섭의 생애를 소개하는 다양한 공연도 준비되었다. 1991년 초연되었던 연극 〈길 떠나는 가족〉이 다시 공연되고, 이중섭을 소재로 한 오페라 역시 제작되었다. 1973년 개봉된 영화 〈이중섭〉의 재상영은 이루어지지 않았지만, 대신 사카이 아츠코가 감독한 다큐멘터리 〈두 개의 조국, 하나의 사랑〉이 일본과 서귀포에서 상영되기도 하였다. 특히 이 다큐멘터리는 일본인 여성감독의 시각에서 부인 이남덕을 중심으로 이중섭과 이남덕의 사랑 이야기를 다룬다.

    이외에도 소설과 평전, 논문, 평문 등 다양하게 이중섭이라는 콘텐츠는 재생산되고 있다. 그리고 서귀포에서는 이중섭 미술제와 세미나가 정기적으로 열리고, 《조선일보》에서는 이중섭 미술상을 운영하면서 그의 예술정신을 기리고 있다. 이는 그만큼 그의 이야기가 매력적이라는 증거이고, 그만큼 많은 이들이 이중섭의 작품과 그의 이야기를 좋아한다는 뜻이다. 그렇게 이중섭의 신화는 계속해서 만들어지고 있다.

# 이중섭,
# 못 다한 이야기

서울에서 진주, 통영, 부산과 제주, 멀리 도쿄까지 이중섭의 발자취를 따라다니면서 막연히 책으로 그를 이해할 때보다 이중섭이 정말 많은 고민의 시간을 가졌을 거란 생각이 들었다. 김동리의 단편소설 「밀다원 시대」에 "이 기차가 멈추는 곳이 세상의 끝인 거 같았다"라는 구절이 있다. 이중섭 역시 매번 이번이 마지막이라 생각하지 않았을까. 그저 허탈감의 마지막일 수도, 저 앞에 희망이 보이는 절망의 마지막일 수도, 그리고 진정 죽음을 향하는 길이기도 했을 것이다.

그의 여정이 잠시 머물렀던 곳들을 뚜벅뚜벅 내 발로 찾아가 보았다. 사실 이중섭이 살았던 시절에 비하면 비교도 할 수 없을 만큼 편리한 교통수단을 이용했지만, 오롯이 자신의 두 발로 그가 걸었을 길을 기웃거리며 따라가보는 시간은 많은 것을 생각하게 했다. 무엇

보다 이번 여행을 통해 인간 이중섭을 더 깊이 이해하게 되었다. 아름다운 풍광을 자랑하는 통영을 보고 왜 그가 그곳의 풍경을 화폭에 담았는지를 이해했고, 제주에서 배가 고파도 행복했던 이유를 상상해볼 수 있었다. 그가 부산 광복동 일대에서 예술가들과 어울리며 서로 마음을 다독였던 때도 눈앞에 펼쳐지는 듯했다. 도쿄는 이중섭이 예술가로서 빛을 내기 시작했던 곳이면서, 동시에 가족들이 있지만 갈 수 없는 그리운 곳이었을 것이다.

한편으로 문득 깨달은 것은 그가 서귀포, 부산, 통영, 대구, 서울에서 치열하게 인생과 예술에 대해 고민했을 때가 지금 내 나이와 엇비슷했다는 것이다. 내가 처음 〈흰 소〉를 본 날로부터 시간이 많이 지났다. 지난 시간을 회상하면서 이중섭이라는 작가에 대해 알아보겠다고 시작한 이 여행이 오히려 나를 돌아보게 한 계기가 되었다. 얼마 전 한 어르신이 30대는 원래 힘든 거라며, 책임져야 할 일은 많은데 그에 비해 현실적 능력이 부족해 그 한계 때문에 괴로울 수밖에 없는 시기라 했던 말이 떠올랐다. 물론 내가 지금 30대에 겪는 괴로움을 이중섭이 겪은 고통과 차마 견줄 수 없다. 하지만 부모에게 떳떳할 만한 위치를 갖지 못하고 아이의 원을 다 채우지 못하는 30대의 고충을 조금은 알기에 과감히 그를 이해하는 척, 그에 대한 이야기를 나의 말로 엮을 수 있었다. 그리고 나의 시각으로 60년 전 이 땅을 떠난 이중섭의 이야기를 현재에 다시금 되살리고 싶었다. 우리가 이해할 수 있는 방식으로 말이다. 그렇게 해서 이중섭의

〈자화상〉, 종이에 연필, 48.5X31cm, 1955

예술과 삶이 우리의 현재를 이해하는 데 도움을 준다면 그의 작품이 우리에게 더 의미 있게 다가오지 않을까? 그저 남일처럼 느껴지는 이야기라면 과연 우리 마음속에 와 닿을까? 그래서 이번 이중섭의 기행을 마치면서 갖게 된 작은 소망은 그저 누군가가 이 글을 읽으면서 자신의 삶이나 인생의 한 시간을 조금 더 의미 있게 다질 수 있기를 바랄 뿐이다. 내가 청년에서 장년으로 넘어가는 과도기에 서서 이중섭을 바라보듯이 말이다.

그런 점에서 다소 아쉬웠던 점도 있었다. 도쿄의 이노카시라 공원은 물론이거니와 부산의 광복로, 서울의 명동이나 진주의 대안동, 대구역 앞거리에서도 이중섭의 흔적은 없었기 때문이다. 그가 수없이 고뇌하며 걸었을 그 거리를 지금 걷는 이들은 이중섭이 수십 년 전 같은 곳을 지나쳤을 거라 생각할 수 있을까? 욕심이겠지만 여행을 하면서 그의 흔적이 많이 사라져 속상하기도 했다. 대신 이중섭의 흔적을 느끼고 싶은 이들이 이 책을 통해 이중섭의 시절과 생애와 예술에 대한 고뇌를 상상하며 나처럼 그가 걸었을 거리를 걸어보고 싶다는 마음을 갖게 된다면 조금이나마 위로가 될 것이다.

이중섭에 대한 이야기를 그저 영웅화된 신화라 볼지도 모른다. 하지만 그는 분명 자신의 힘으로 그린 그림을 걸었고, 이에 대해 스스로 정직함을 강조하였다. 근거 없는 미술계의 관행이라는 말을 들먹이며, 그림을 돈벌이로 보는 사람들에 비하면 그는 성자나 다름없다. 이런 예술가가 있기에 우리는 미술이 삶을 가치 있게 만든다

는 사실을 새삼스럽게 깨닫게 되는 건 아닐까. 그래서 그가 즐겨 불렀던 〈소나무〉 노래 가사처럼, 변함없이 빛나고 있는 소나무의 기상처럼 우리 역시 이중섭의 작품과 이야기를 사랑하고 기억할 것이다. 변함없이.

소나무야 소나무야
변함이 없는 그 빛
비오고 바람 불어도
그 기상 변치 않으니
소나무야 소나무야
내가 너를 사랑한다.

| 감사의 글 |

처음 이중섭에 대해 글을 쓰게 된 것은 박사논문을 준비하면서이다. 그전까지는 나 역시 평범하게 이중섭의 이야기와 이미지를 읽고 보고 감상하는 사람이었다. 더욱이 이중섭은 확고한 신화를 이룬 인물이었기에 무언가 새로운 시각이나 새로운 이야기를 더하는 것이 불필요해 보였다. 그래서 논문의 한 부분에서 이중섭의 소에 대해 말하고, 오롯이 그에 대한 책을 쓰기까지 많은 고민과 결심이 필요했다. 실제로 왜 이중섭을 연구하느냐는 우려 섞인 타박도 들었다. 물론 뚝심 있게 해나가는 모습을 응원해주시는 분들도 많았지만 말이다. 비판을 잘 견디지 못하는 성격인 만큼, 나의 선택에 대한 부정적인 시선을 견디는 게 그리 쉽지는 않았다. 그래도 스무 살에 이루어진 〈흰 소〉와의 강렬한 첫인상을 간직한 채 이중섭을 택했고 그의 소에 대한 글을 쓰기로 했다. 걱정과 부담감만큼이나 설렘

과 기대도 함께했다.

예상대로 쉽지 않은 과정이었다. 기록과 사료를 찾고, 자료들 간의 오류와 차이를 확인하고, 어디에서도 기록을 찾을 수 없는 공백을 놓고 고민하고 유추하고 상상력도 발휘해보았다. 이중섭의 삶과 작품세계를 찾아간다는 목표에 맞게 기행 루트와 일정을 정리하고, 어느 곳에서 무슨 이야기를 발견해야 할지 공부했다. 이를 통해 나 자신부터 이중섭에 대해 다시 한 번 되돌아보고 그의 목소리에 좀더 귀기울이고 싶었다. 그의 소와 새와 아이들과 가족과 바다에 담긴 마음을 있는 그대로 살펴보고 싶었다.

이러한 나의 작은 소망은 여러 분들의 도움으로 이루어질 수 있었다. 서울미술관의 안병광 회장님과 류임상 학예실장님의 이중섭에 대한 열정 어린 말씀을 들으며 책을 쓸 수 있는 힘을 얻었다. 대학교 수업시간에 〈흰 소〉에 대해 알려주시고 십여 년이 훌쩍 지난 후 이중섭에 대한 책을 쓰겠다는 말에 응원해주신 이인범 교수님 덕분에 용기를 낼 수 있었다. 부족한 제자에게 좋은 책을 쓸 수 있을 거라고 격려해주신 유재길 교수님과 김복영 교수님께도 감사의 마음을 전하고 싶다. 더불어 이러한 좋은 기회를 주신 김영곤 사장님 이하 출판사에도 고마움을 전한다.

이번 책은 가족의 도움 없이는 이루어질 수 없었다. 궂은 날씨에도 도쿄에 동행해주신 허남오 박사님과 허성희 여사님, 그리고 이중섭에 대한 떠도는 생각을 묵묵히 들어주고 여행에 동행해준 남편 김

영만과 예쁜 공주 김효인에게 사랑을 보낸다. 이들이 있기에 행복한 추억여행이 될 수 있었다.

무엇보다 예술가의 열정과 끈기로 나의 게으름을 부끄럽게 하고, 아내와 가족에 대한 무한한 애정으로 내 곁의 소중한 이들에 감사하게 하고, 거듭되는 혼란 속에서도 미래의 희망을 놓지 않는 용기를 일깨워준 이중섭에게 시공간을 넘어 고마운 마음을 전하고 싶다. 그의 흔적을 찾아가는 육체적·정신적 여행을 통해 나는 분명 한 걸음 성숙했고, 조금 더 행복해졌다.

마찬가지로 이 책을 한 손에 쥐고 이중섭의 소를 찾는 여행을 하는 여러분께도 즐거운 추억이 가득하길 바란다.

2016년 여름, 도안에서
허나영

# 이중섭으로 떠나는 여행

### 도쿄에서 찾는 이중섭의 발자취 : 1936~1943

예술가가 되기 위해 유학을 떠난 도쿄는 새로운 꿈을 꿀 수 있는 곳이었다. 많은 시간이 지난 탓에 남아 있는 흔적을 찾기는 어렵지만, 청년 이중섭이 머무르고 지나갔을 장소를 돌아보면서 그가 꾸었을 꿈을 그려볼 수 있다. 그가 살던 아파트가 있던 이노카시라 공원을 중심으로 서쪽의 외곽으로 나가면 무사시노 대학교가 있다. 지선인 만큼 덜컹거리는 작은 열차 안에서 일본 주택가의 풍경을 보고 있노라면 이중섭이 느꼈을 낯설음을 상상해볼 수 있다. 반면 아름다운 풍경과 사찰이 있는 이노카시라 공원의 즐비한 고목은 마치 다른 세계에 와 있는 듯한 기분을 선사한다. 지금도 그렇듯 이중섭이 있던 시절에도 젊은이들이 몰려들었던 번화가는 신주쿠였다. 따라서 신주쿠를 중심으로 서쪽의 무사시노대학교에서 동쪽의 분카가쿠인을 둘러보는 일정을 추천한다.

### 무사시노대학교

세이부 코쿠분지선 다카노다이 역에서 내려 20분 정도 산책로와 마을길을 따라 걸어가면 도착한다. 흔히 생각하는 대학가의 분위기라기보다는 고즈넉한 주택가의 느낌이 강하다. 캠퍼스에 이중섭이 재학하던 당시의 흔적이 남아 있지는 않지만, 대학 박물관에서 학교의 역사를 살펴볼 수 있다.

### 이노카시라 공원

이중섭이 근처 아파트에서 살면서 산책을 하거나 친구들과 함께 어울렸던 공원으

로, 지금은 지브리 미술관 덕분에 유명하다. 도쿄
시민들이 많이 찾는 대표적인 휴식처로, 특히 봄
의 벚꽃과 가을의 단풍이 장관하다. 공원 안에 호
수와 동물원, 사찰이 있고, 주변에는 예술적인 카
페와 상점이 들어서 있어 관광객들도 많이 찾는다. 신주쿠와 연결된 주오선의 키
치조지 역을 이용할 수 있다.

### 신주쿠 지역

많은 식당과 상점, 주점이 있는 손꼽히는 번화가.
교통의 요지이자 숙박시설이 많아 관광객들이 많
이 머무는 곳이기도 하다.

### 모리미술관

신주쿠역 근처 롯폰기 힐스에 있는 모리미술관은
미술에 관심이 있는 사람이라면 한 번쯤 가보길 추
천하는 곳이다. 모리타워 꼭대기에 위치한 덕분에
'하늘과 가장 가까운 미술관'이라는 예쁜 별명을
갖고 있다. 실제로 미술관과 연결된 전망대에서 도
쿄 경관을 내려다볼 수 있기도 하다.

### 분카가쿠인

현재 료고쿠역에 있는 분카가쿠인은 새롭게 문을
연 곳이다. 이중섭이 재학하던 시절의 분카가쿠인
은 이노카시라 공원에서 멀지 않은 곳에 있었지만
일본 정부에 의해 강제 폐쇄 조치를 당하였다. 현
재 분카가쿠인은 종합예술학교로 명성을 계속 이어가고 있으며, 특히 방송 관련
인재를 많이 배출하고 있다. 근처에는 도쿄박물관이 있어 같이 둘러보면 좋다.

부산에서 찾아보는 이중섭의 발자취 : 1951~1953

부산은 이중섭이 피난 시절 6년 가량의 기간 중 가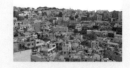
장 오래 머물렀던 장소이다. 피난민의 신분으로 부
둣가에서 막노동을 하며 힘들게 살았지만, 예술가
정신을 놓지 않았던 때이기도 하다. 세월이 흐르며
그 시절의 흔적이 많이 사라져버렸지만, 그래도 이중섭의 생애에서 빼놓을 수 없
는 곳임에는 분명하다. 이중섭이 머물렀던 곳들은 부산의 구시가지에 해당해서
모든 장소들이 그리 멀지 않다. 광복로에서부터 산책하듯 부산항과 부산근대역사
박물관을 돌아볼 수 있고 용문산 공원 전망대에서 부산의 야경을 볼 수 있다. 그
리고 버스와 택시로 이중섭 전망대와 임시수도기념관에 이동하여 이중섭이 머물
렀던 시절의 정취를 느낄 수 있다.

## 부산역 & 부산항

평안도에서 태어나 어린 시절을 그곳에서 보낸 이
중섭이 일본으로 유학을 가기 위해서는 부산에서
배를 타야 했다. 그는 부산까지 기차를 타고 왔고,
이후 부산항에서 배를 탔다. 또한 부산항은 전쟁을
피해 월남할 때 처음 도착했던 곳이기도 하고, 생
활을 영위하기 위해 막노동을 하던 일터이기도 하
다. 지금은 쇠락하여 하루에 몇 차례 페리선이 제
주도를 오가는 정도이지만, 당시에는 수많은 사람
들이 북적이던 곳이었다.

## 광복로

이중섭을 비롯해 여러 예술가들이 모여 삶과 예
술에 대해 논하던 다방 거리가 있던 광복동은 오
늘날 젊은이들이 북적대는 번화가가 되었다. 다방

과 선술집이 있던 거리에는 커피숍과 옷가게가 들어섰지만, 거리에서 삼삼오오 공연을 하는 젊은 예술가들의 모습도 만날 수 있다.

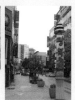

가까이에 국제시장, 자갈치 시장 등이 있고, 부산극장이나 부산근대역사관 등 예전 '밀다원 시대'의 모습을 살펴볼 수 있는 건물들도 남아 있다.

## 임시수도기념관

원래 경남도지사 관사로 지어졌으나 한국전쟁 당시 3년간 부산이 임시수도의 역할을 하면서 대통령 관저로 이용되었다. 전쟁 때의 부산 지역의 분위기를 느껴볼 수 있다.

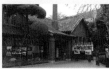

## 이중섭 전망대

범일동에 위치한 이중섭 전망대, 혹은 마사코 전망대. 짧지만 행복했던 제주도를 떠나 다시 부산에 돌아온 이중섭 가족이 머물렀던

범일동 판자촌이다. 하지만 가족은 다시 일본으로 가야 했고, 이중섭은 홀로 외로운 시간을 버텨야 했다. 지금은 부산 시민의 데이트 장소이자 쉼터가 되었다. 이곳에 앉아 범일동의 소소한 풍경을 바라보며 이중섭의 가족에 대한 사랑을 다시 한 번 생각해볼 수 있다.

서귀포에서 찾는 이중섭의 발자취 : 1951

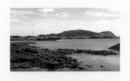

가족과 보다 따뜻하고 배불리 지내기 위하여 갔던
서귀포. 뒤로는 한라산이 앞으로는 끝없는 바다가
있어 아름다운 풍광을 자랑했지만 굶주림과 추위
는 해결되지 않았다. 그럼에도 이중섭의 작품 속에
서는 가족과 함께 게와 물고기를 잡던 행복한 도원으로 표현된다. 서귀포시에서
이중섭이 머물렀던 집을 복원하고 그 근방에 미술관과 공원 등을 만들면서 이중
섭 거리를 조성하였다. 그리고 이중섭이 서귀포 앞바다에서 그렸던 섶섬과 문섬
을 볼 수 있는 곳에 공원을 만들어 제주의 풍경을 사랑했던 이중섭의 기억을 남겨
두고 있다. 이중섭의 흔적을 찾을 수 있는 주요 여행지는 모두 서귀포 구시가지에
있어 가벼운 마음으로 산책하며 그의 자취를 느껴볼 수 있다.

## 이중섭미술관

서귀포의 앞바다가 잘 내려다보이는 언덕배기에
위치한 이중섭미술관. 그리 길지 않은 세월을 제주
에서 보냈음에도 이곳에 그의 미술관이 세워진 것
은 그만큼 제주 생활에 대한 이중섭의 향수가 강
했기 때문일 것이다. 특히 미술관으로 이어지는 비
탈길을 오르다보면 푸른 바다 위에 떠 있는 섶섬
의 모습이 눈을 사로잡는다. 이중섭이 제주도를 배
경으로 하는 그림마다 그린 서귀포 생활의 상징
물 같은 섬이다.
이중섭미술관 옆으로는 걷기 좋은 시원한 산책길
이 잘 조성되어 있다. 그리고 그의 작품을 모티브
로 한 여러 조형물과 벤치 등이 놓인 이중섭 공원이 있어 잠시 쉬어 가기 좋다.

## 이중섭 거주지

이중섭 미술관 아래 위치한 이중섭 거주지는 이중 섭이 가족과 함께 살았던 곳을 옛 모습대로 복원한 초가집이다. 실제로는 전체 집을 사용한 것이 아니 라 단칸방에서 네 가족이 모두 함께 살았다. 이곳 을 찾았을 때 마침 따뜻한 햇볕이 내리쬐는 마루에 서 강아지 한 마리가 편안히 누워 잠에 빠져 있었 다. 만약 이중섭이 그 모습을 보았다면 아마도 기 뻐하며 그림으로 남기지 않았을까.

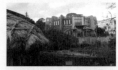
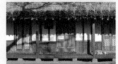

가족이 살았던 작은 단칸방 벽에는 그가 썼다는 '소의 말' 시구가 붙어 있었다. 이중섭에게 분명 "삶은 외롭고 서글프고 그리운 것"이었다. 그러나 동시에 그는 "아름답도다"라고 말한다.

## 이중섭 거리

이중섭 박물관과 연결된 길을 따라 조성된 이중섭 거리. 공예품 등을 파는 가게 들이 아기자기하게 늘어서 있고, 곳곳에 황소 조형물 등이 서 있어 이중섭의 흔 적을 발견할 수 있다. 낡은 영화관을 오픈 공연장으로 새롭게 조성한 서귀포별빛 극장(구 서귀포관광극장)도 눈에 띈다.

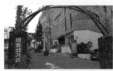
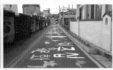

통영과 진주에서 찾는 이중섭의 발자취 : 1953~1954

문화관광도시로 탈바꿈한 통영에서 이중섭의 자
취는 찾는 것은 생각보다 어렵지 않다. 중앙시장
아케이드를 비롯해 거리와 골목 곳곳에서 이중섭
의 작품을 활용한 이미지를 마주치는 까닭이다. 이

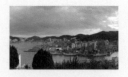

중섭이 머물렀던 곳은 서피랑에 더 가깝지만, 벽화로 유명한 동피랑 역시 걸어서
함께 돌아볼 수 있는 거리이다.

통영에 머물던 시절 이중섭은 박생광의 초대를 받고 진주에 있는 그의 작업실에
잠시 머물렀다. 이곳은 지금도 그 자리를 지키고 있는 진주경찰서 뒤쪽 번화가의
건물이며, 진주성도 걸어서 갈 수 있을 만큼 가깝다.

## 통영 시내

통영 시내 곳곳에 이중섭의 작품 이미지를 바닥에 깔거나 건물에 붙여놓은 것을
발견할 수 있다. 그리고 그가 머물렀던 곳마다 작은 기념비가 세워져 있다.

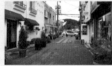

## 통영 항구

이중섭이 일본에 있는 가족을 만나러 가기 위해 배
를 탄 곳이 바로 통영항이다. 비록 짧은 만남이었
지만 다시 가족과 함께할 수 있다는 희망을 품고
이중섭은 통영항을 그리기도 하였다.

### 충렬사

이순신 장군을 기리는 곳으로, 실제로 이중섭이 그 모습을 화폭에 담기도 했다. 아름다운 풍광뿐 아니라 통영의 역사적 흔적 역시 한국적인 것을 그리고 싶어 했던 그에게 영감을 주었을 것이다.

### 동피랑&서피랑

통영에서 가장 인기 있는 명소 중 한 곳인 동피랑은 '동쪽에 있는 비탈'이라는 뜻의 벽화로 유명한 마을이다. 특히 2년마다 열리는 벽화전을 통해 계속 새롭게 재탄생한다는 점이 흥미롭다. 반면 서피랑은 '서쪽에 있는 비탈'로 말 그대로 동피랑의 맞은편에 자리한 마을이다. 동피랑처럼 골목을 따라 벽화가 있으며, 박경리 작가의 소설 『김약국의 딸들』의 배경이기도 하다. 99계단을 걸어 올라가면 통영 시내와 바다가 한눈에 들어온다. 서피랑의 강구안 골목에서 이중섭의 작품을 이용한 조형물 등 그의 흔적을 찾을 수 있다. 당시 이중섭은 시인 유치환과 이곳의 가게에서 술을 기울이기도 했다.

### 진주성

논개가 뛰어내린 촉석루로 유명한 진주성은 임진왜란 때 중요한 요충지였고, 지금은 시민들의 좋은 휴식처이다. 이중섭 역시 진주에서 안정된 생활을 보내는 동안 하늘을 향해 외치는 〈황소〉를 그려 박생광에서 선물하였다.

대구에서 찾는 이중섭의 발자취 : 1955

이중섭은 친구인 시인 구상의 도움으로 대구에 내
려간다. 서울에서 기차를 타고 대구에 내려갔을
때에는 희망에 가득 차 있었지만, 돌아오는 기차
에서 이중섭은 몸과 마음도 피폐했다. 대구역 앞
중앙로를 중심으로 이중섭이 머물렀던 경복여관이 있었고, 당시에는 번화했던 곳
이었다. 하지만 지금은 대구의 근대역사 흔적이 남은 곳으로 남아 있다.

### 대구역

예전에는 대구를 오가는 사람들이 들르는 곳이었
지만, 지금은 KTX 동대구역이 생겨 방문객이 줄
었다. 역사 역시 모습이 달라졌지만 무궁화호를 타
면서 이중섭의 희망과 괴로움을 함께 생각해볼 수
있지 않을까. 대구역 앞 중앙로는 근대역사의 거리
로 조성되어 쉴 수 있는 벤치와 작은 인공 개울 등
이 꾸며져 산책하기 좋다.

### 왜관역

구상의 집이 있던 왜관에 이중섭 역시 자주 방문을
했고 열흘 정도 머물기도 했다. 지금도 무궁화호만
들르는 작은 역이다.

### 왜관성당

당시 구상의 집 근처에 왜관성당이 있었고, 이중섭은 이를 화
폭에 담았다. 하지만 지금은 위치와 외관 모두 바뀌었다. 구
상은 천주교 신자였기 때문에 왜관으로 왔고, 이중섭 역시
이 시기 편지에서 천주교와 관련한 내용을 언급하기도 한다.

### 구상문학관

구상의 집인 관수재를 복원해 그 옆에 지은 구상문학관은 한국의 대표 시인 구상의 예술세계를 볼 수 있는 곳이다. 구상은 이중섭 생전에도 많은 도움을 주었지만, 사후에도 여러 글과 증언을 통하여 이중섭을 사람들의 기억 속에 남게 했다.

### 낙동강

구상의 집 뒤편을 흐르는 낙동강은 한국전쟁 때 피난민들이 건넜던 곳이기도 하다. 그리고 이중섭이 왜관에 머물렀던 시절 구상과 낙동강을 거닐며 그림을 그리고 이야기를 나누기도 하였다.

### 향촌문화관

경복여관 자리 맞은편에 위치한 향촌문화관은 예전 녹향다방이 위치했던 곳이다. 지금은 문화관 지하 1층에 녹향다방을 재현하여 직접 LP를 들어볼 수 있는 등 방문자들에게 당시의 정취를 느낄 수 있게 한다.

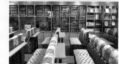

서울에서 찾는 이중섭의 발자취 : 1954~1956

이중섭이 서울에서 머문 시간에 비해 흔적을 찾는
일은 오히려 다른 곳보다 어렵다. 당시 이중섭이 머
물렀던 종로일대의 옛 자취가 많이 사라진 까닭이
다. 다만 그의 작품을 소장하고 있는 미술관에서 그
림들을 보며 이중섭을 떠올려보는 것도 좋겠다.

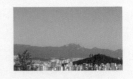

### 정릉계곡

북한산 자락의 정릉계곡은 조선시대부터 물 좋고
산세 좋은 곳으로 유명했다. 이중섭 역시 한묵, 박
고석 등 친구들과 함께 막걸리 한 잔 걸치고 계곡
을 오르내리며 지친 몸과 마음을 달랬을 것이다.

그 추억을 기리기 위함인지 친구 박고석은 이중섭의 재 일부를 이곳에 뿌렸다.

### 국군수도병원 터(현 국립현대미술관 서울관)

서울과 대구에서 연이은 전시 실패로 몸과 마음이
쇠약해진 이중섭은 친구들의 도움으로 종군화가
로 속여 국군수도병원에 입원하였다. 정신적으로
도 불안했고 거식증과 간질환으로 치료가 필요했

다. 그가 입원했던 병원이 지금 국립현대미술관의 서울관으로 사용되고 있다는
것을 알면 이중섭은 어떤 생각이 들까.

### 망우리 묘지

몇 년 전까지만 해도 그의 묘는 거의 방치된 채 있
었지만, 현재는 망우리 공원에서 주관해서 주요 인
사들의 묘를 정비하고 그들의 뜻을 기리는 인문학
길을 조성하고 있다.

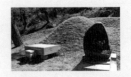

### 서울미술관

2013년에 개관한 서울미술관은 안병광 회장이 이
중섭의 〈황소〉를 구입하고 전시하면서 이슈가 되
었다. 이중섭의 작품을 사랑한 한 개인소장자의 노
력과 안목이 담긴 곳이다. 근처의 흥선대원군 별서
와 석파정 등도 함께 돌아보면 좋다.

### 삼성미술관 리움

대표적인 사립미술관으로 이중섭의 대표작들이
많이 소장되어 있고, 2005년에 대규모 전시를 하
기도 하였다. 지금은 다양한 현대미술 전시뿐 아니
라 전통과 현대의 미술을 넘나드는 전시를 하고 있
다. 아쉽게도 최근에는 이곳에서 이중섭 작품을 보긴 힘들다.

### 국립현대미술관 덕수궁분관

2016년 이중섭 탄생 100주년을
기념하는 대규모 전시 〈백년의
신화〉가 열린 곳이다. 한국 근대
미술 전시가 주로 이루어지는 곳
으로, 역대 가장 많은 이중섭의 작품을 선보이며 많은 이들이
그의 작품을 감상할 수 있는 기회를 마련했다.

# 이중섭, 떠돌이 소의 삶

**1916**  9월 16일 평남 평원군 조운면 송천리에서 태어났다.

△ 한동안 이중섭의 생일은 4월 10일로 알려져 있었는데, 이는 시인 고은이 자신의 책에 그렇게 적었기 때문이다. 그러다가 2004년 데이코쿠미술학교 학적부의 기록이 드러나면서 비로소 공식적으로 확인되었다.

**1918**  아버지 이희주(李熙周)가 세상을 떠났다.

**1923**  3월 8세의 나이에 평양의 이문리에 있는 외가로 나와 평양 종로공립보통학교에 입학했다.

△ 김병기와 시인 양명문이 동기로, 특히 김병기의 집에 자주 드나들며 도쿄미술학교를 졸업한 그의 아버지 김찬영의 작업실에서 다양한 미술책을 접하게 되었다.

△ 학교에서 그림 잘 그리는 아이로 소문이 났다.

**1928**  8월 평양부립박물관이 개관하고 고구려 고분벽화 모사본을 전시했다. 이중섭 역시 이를 접했을 것이다.

**1929**  평양 제2고등보통학교에 응시했으나 낙방했다.

**1930**  3월 평안북도 정주로 내려가 당시 민족의식이 투철한 교사들이 많았던 오산고등보통학교에 입학했다.

**1931**  영어와 미술을 가르치는 임용연과 그의 아내 백남순이 교사로 부임하면서 그의 영향을 받았다.

**1932**  9월 제3회 전조선남녀학생작품전람회 회화 부문 증등부에 입선했다.

형 이중석이 가족을 이끌고 함경남도 원산으로 이주하여 백화점을 개업하여 재산을 모았다.

**1936**  2월 오산고등보통학교를 졸업하고, 4월 데이코쿠미술학교 서양화과에 입학했다.

| | |
|---|---|
| **1937** | 3월 데이코쿠미술학교를 퇴학하고, 4월 분카가쿠인 미술과에 입학했다. |
| | △ 이시이 하쿠데이 교수가 '아고리'라는 별명을 지어주었다. |
| | △ 평양 종로보통학교 시절 친구인 김병기와 오산학교 선배인 문학수가 동창이다. |
| **1938** | 4월 야마모토 마사코가 분카가쿠인에 입학했다. |
| | 5월 제2회 자유미술가협회전에 출품하여 협회상을 수상했다. |
| **1939** | 봄, 야마모트 마사코와 교제를 시작했다. |
| | 가을, 시인 구상과 처음 만났다. |
| **1940** | 3월 분카가쿠인을 졸업하고, 4월 연구과에 진학했다. |
| | 5월 제4회 자유미술가협회전에 〈서 있는 소〉, 〈망월〉, 〈소의 머리〉, 〈산의 풍경〉 등을 출품하여 입선했다. |
| **1941** | 3월 도쿄 유학생들을 중심으로 한 제1회 조선신미술가협회전에 〈연못이 있는 풍경-정령2〉를 출품했다. |
| | 4월 제5회 자유미술가협회전에 〈망월〉, 〈소와 여인〉을 출품하여 입선하고, 회우 자격을 획득했다. |
| **1942** | 3월 분카가쿠인 연구과를 졸업하고, 귀국하여 원산으로 돌아왔다. |
| | 4월 제6회 자유미술가협회전에 〈소와 아이〉, 〈봄〉, 〈소묘〉 등을 회우 자격으로 출품했다. |
| | △ 이 무렵부터 호를 '대향(大鄕)'으로 쓰기 시작했다. |
| **1943** | 3월 제7회 자유미술가협회전에 회우 자격으로 〈소와 소녀〉, 〈여인〉, 〈망월3〉 등을 출품하여 특별상 태양상을 수상했다. |
| **1945** | 5월 야마모토 마사코(山本方子)와 결혼하고, 아내의 한국 이름을 이남덕(李南德)으로 지어주었다. |
| | △ 원산에서 결혼하여 광석동에서 신혼살림을 시작했다. |
| **1946** | 2월 원산여자사범학교의 미술교사에 취임했으나 얼마 지나지 않아 그만두었다. |
| | 첫째 아들이 태어났으나 디프테리아로 사망했다. |
| **1947** | 둘째 아들 태현이 태어났다. |

△ 시집 『응향』에 대한 검열과 비판으로 친구인 시인 구상이 월남했다.

△ 형 이중석이 북한 당국으로부터 조사를 받은 뒤 실종되었다.

**1949** 셋째 아들 태성이 태어났다.

**1950** 6월 한국전쟁이 발발하자 동원령을 피해 학이리 폐광으로 피신했다가 연합군이 원산에 진주한 뒤 돌아왔다.

11월 원산신미술관협회를 결성, 초대 회장에 취임했다.

12월 어머니를 남긴 채 아내와 두 아들, 조카 이영진을 데리고 월남하여 부산에 도착했다.

**1951** 1월 부산을 떠나 제주도 서귀포로 이주했다.

12월 제주도를 떠나 다시 부산으로 돌아온 뒤 범일동 판잣집에서 생활하기 시작했다.

**1952** 7월 아내 남덕과 아이들이 일본으로 떠나고 혼자 지내기 시작했다.

12월 박고석, 손응성, 한묵과 함께 부산 루네쌍스다방에서 제1회 기조전을 개최했다.

**1953** 3월 통영과 진해, 마산 등지를 여행했다.

7월 일본으로 건너가 가족을 만났으나 일주일 만에 돌아왔다.

11월 친구 유강렬의 초대로 통영으로 옮겨가 한동안 머물면서 그림을 그렸다.

12월 통영 성림다방에서 개인전을 개최하여 〈흰 소〉, 〈부부〉 등을 선보였다.

**1954** 1월 통영 호심다방에서 유강렬, 장윤성, 전혁림과 4인전을 개최했다.

5월 진주로 옮겨 박생광과 생활하면서 개인전을 가졌다.

6월 서울로 올라와 누상동 김이석의 집에서 지냈다.

6월 경복궁 국립미술관에서 개최된 대한미술협회전에 〈닭〉, 〈소〉, 〈달과 까마귀〉 등을 출품하여 호평을 받았다.

7월 이승만 대통령이 그의 작품을 구입해 미국으로 가져갔다.

7월 누상동 정치열의 집으로 이사했다.

11월 신수동 이종사촌 형 이광석의 집으로 이사했다.

1955    1월 서울 미도파화랑에서 개인전을 개최했다.

2월 친구 구상의 권유로 대구에서 전시회를 열었으나 별다른 성과를 얻지 못했다.

7월 정신이 불안정해져 구상이 대구 성가병원에 입원시켰다.

8월 친구들에 의해 서울로 올라와 신수동 이광석의 집에서 머물렀다.

9월 수도육군병원에 입원했다가 10월 성베드루신경정신과병원으로 옮겼다.

12월 퇴원 후 정릉에서 한묵과 함께 지내기 시작했다.

1956    1월 〈신문을 보는 사람들〉을 비롯한 은지화 세 점을 구입했던 맥타카트가 뉴욕현대미술관에 기증 의사를 밝혔다.

7월 한묵에 의해 청량리 뇌병원에 입원했다가 서대문 적십자병원으로 옮겼다.

9월 6일 병원에서 무연고자로 사망했다.

△ 화장 후 일부는 망우리공동묘지에 안치되었고, 일부는 정릉계곡에 뿌려졌다.

1957    9월 유골의 일부가 아내 남덕에게 전해졌다.

11월 차근호 작가가 제작한 '이중섭 화백 기념비'가 망우리 묘소에 세워졌다.

1972    3월 서울 현대화랑에서 15주기 추모전이 열려 대성황을 이루었다.

△ 이 전시를 통해 대중에게 이중섭의 이름이 널리 알려졌다.

1986    6월 30주기에 즈음하여 서울 호암갤러리에서 대대적인 회고전이 열렸다.

△ 이 전시를 통해 이중섭에 대한 재평가 작업이 활발하게 전개되었다.

1998    9월 제주도 서귀포에서 제1회 이중섭예술제가 열렸다.

2002    11월 제주도 서귀포시에 이중섭미술관이 개관했다.

이중섭, 〈흰 소〉, 30×41.7cm, 종이에 유채, 1945년경, 홍익대학교박물관, 9쪽
이중섭, 〈범일동 풍경〉, 종이에 유채, 16.5×20.5cm, 1952~3, 33쪽
강서대묘(고구려 6세기) 북쪽 벽 현무 모사본, 218×311㎝, 1930년대 모사,
        국립중앙박물관, 42쪽
이시이 하쿠데이, 〈아베천(安倍川)〉 캔버스에 유채, 38×45.5cm, 1936,
        치바현립미술관, 53쪽
이중섭, 〈소와 여인〉, 엽서에 펜, 채색, 14×9cm, 1941, 59쪽
이중섭, 〈발을 치료해주는 남자〉, 엽서에 펜, 채색, 14×9cm, 1941, 59쪽
조르주 루오, 〈성스러운 얼굴〉, 과슈와 리토그라피, 65×49.8cm, 1930,
        조르주 퐁피두센터, 61쪽
조르주 루오, 〈미제레레〉, 과슈와 리토그라피, 59×45cm, 1939,
        조르주 퐁피두센터, 61쪽
이중섭, 〈소〉 작품 사진, 1940, 64쪽
이중섭, 〈소와 여인〉 작품 사진, 1940, 64쪽
이중섭, 〈소년〉, 종이에 연필, 26.4×18.5cm, 1942~5, 67쪽
이중섭, 〈소와 소년〉, 종이에 연필, 29.7×40cm, 1942, 69쪽
이중섭, 〈천도복숭아와 아이들〉, 아이들에게 보낸 편지 부분, 종이에 유채,
        26.7×20.3cm, 1954, 79쪽
이중섭, 〈싸우는 소〉, 종이에 유채, 17×39cm, 1954, 88~9쪽
이중섭, 〈그리운 제주도 풍경〉, 종이에 잉크, 35.5×25.3cm, 1952, 95쪽
이중섭, 〈길 떠나는 가족〉, 종이에 유채, 29.5×64.5cm, 1954, 98쪽(아래)
이중섭, 〈춤추는 가족〉, 종이에 유채, 22.7×30.4cm, 1954, 100쪽(위)

마티스, 〈춤 II〉, 캔버스에 유채, 260×391cm, 1910, 상트페테스부르크
  에르미타주미술관, 100쪽(아래)

이중섭, 〈도원〉, 종이에 유채, 65×76cm, 1953년경, 103쪽(위)

이중섭, 〈도원〉의 스케치였을 것으로 보이는 은지화, 10×15cm, 연도미상,
  103쪽(아래)

이중섭, 〈물고기와 노는 아이들〉, 종이에 잉크, 유채, 27×36.4cm, 1954, 106쪽(위)

이중섭, 〈서귀포 바닷가의 아이들〉, 종이에 연필 수채, 32.5×49.8cm, 1951,
  106쪽(아래)

이중섭, 〈서귀포 환상〉, 합판에 유채, 56×92cm, 1951, 108~9쪽

이중섭, 〈섬이 보이는 풍경〉, 합판에 유채, 41×47cm, 1951, 113쪽

이중섭, 〈서귀포 우리집〉, 은지에 유채, 16×11cm, 연도미상, 118쪽

이중섭, 〈소와 아이〉, 판지에 유채, 29.8×64.5cm, 1954, 122쪽

이중섭, 〈통영바다〉, 종이에 유채, 42×29cm, 1953, 142쪽(위)

이중섭, 〈통영 선착장〉, 종이에 유채, 41.5×29cm, 1954, 142쪽(아래)

이중섭, 〈흰 소〉, 종이에 유채, 30×41.7cm, 1954, 홍익대학교박물관, 144쪽(위)

이중섭, 〈흰 소〉, 종이에 유채, 34.4×53.5cm, 1953, 삼성미술관, 144쪽(가운데)

이중섭, 〈황소〉, 종이에 유채, 35.5×52cm, 1953, 서울미술관, 144쪽(아래)

이중섭, 〈싸우는 소〉, 종이에 유채, 27×39.5cm, 1950, 148쪽(위)

이중섭, 〈싸우는 소〉, 종이에 유채, 17×39cm, 1954, 148쪽(아래)

이중섭, 〈싸우는 소〉, 종이에 에나멜과 유채, 27.5×39.5cm, 1955, 150쪽

이중섭, 〈황소〉, 종이에 유채, 32.3×49.5cm, 1953년경, 152쪽(위)

이중섭, 〈황소〉, 종이에 유채, 28.8×40.7cm, 1953~4, 삼성미술관, 152쪽(아래)

이중섭, 〈왜관성당〉, 종이에 유채, 34×46.5cm, 1955, 166쪽

이중섭, 〈구상의 가족〉, 종이에 연필, 유채, 32×49.5cm, 1955, 168쪽

이중섭, 〈새장 속에 갇힌 파랑새〉, 종이에 유채, 26×35.5cm, 1955, 170쪽

이중섭, 〈두 아이〉, 은지, 8.5×15cm, 연도미상, 173쪽(위)

이중섭, 〈가족에 둘러싸여 그림을 그리는 화가〉, 은지, 10×15cm, 연도미상,

173쪽(아래)

이중섭, 〈과수원의 가족과 아이들〉, 은지에 유채, 11.5×15cm, 연도미상,
174쪽(위)

이중섭, 〈과수원의 가족과 아이들〉, 종이에 잉크, 유채, 20.3×32.8cm, 1954,
174쪽(아래)

이중섭, 〈닭〉, 종이에 크레파스와 잉크, 19.3×26.4cm, 1954, 176쪽

이중섭, 〈복숭아밭에서 노는 아이들〉, 은지에 유채, 8.3×15.4cm, 연도미상,
뉴욕현대미술관, 179쪽(위)

이중섭, 〈낙원의 가족들〉, 은지에 유채, 8.31×15.4cm, 연도미상,
뉴욕현대미술관, 179쪽(아래)

이중섭, 〈신문을 보는 사람들〉, 10.1×15cm, 은지에 유채, 연도미상,
뉴욕현대미술관, 180쪽

이중섭, 〈손〉, 종이에 유채, 18.4×32.5cm, 1955, 184~5쪽

이중섭, 〈화가의 방〉, 가족에게 보낸 편지, 종이에 펜, 유채, 26.8×20.2cm, 1954,
192쪽(왼쪽)

이중섭, 〈화가의 방〉, 가족에게 보낸 편지, 종이에 잉크와 색연필, 26.3×20.3cm,
1954, 192쪽(오른쪽)

이중섭, 〈가족을 그리는 화가〉, 가족에게 보낸 편지, 종이에 색연필, 1954, 198쪽

이중섭, 〈길 떠나는 가족〉, 가족에게 보낸 편지, 204쪽

이중섭, 〈환상적 바다 풍경〉, 종이에 청먹지, 수채, 9×14cm, 1940, 208쪽(위)

이중섭, 〈소를 든 사람〉, 종이에 잉크, 9×14cm, 1942, 208쪽(아래)

이중섭, 〈끈과 아이〉, 종이에 수채, 19.3×26.5cm, 1955, 210쪽

이중섭, 〈부부〉, 종이에 유채, 41.×29cm, 1954, 212쪽

이중섭, 〈닭〉, 종이에 유채, 41.5×29cm, 1954, 214쪽

이중섭, 〈평화〉, 종이에 유채, 27.5×36.5cm, 연도미상, 216쪽(위)

이중섭, 〈서귀포 환상〉, 합판에 유채, 56×92cm, 1951, 216쪽(아래)

이중섭, 〈벚꽃과 새〉, 종이에 유채, 49×31.3cm, 1954, 218쪽

이중섭, 〈달과 하얀새〉, 종이에 유채, 14.7×20.4cm, 1955년경, 220쪽(위)

이중섭, 〈달과 까마귀〉, 종이에 유채, 29×41.5cm, 1954, 220쪽(아래)

이중섭, 〈정릉마을풍경〉, 종이에 유채, 44×30cm, 1956, 226쪽

이중섭, 〈돌아오지 않는 강〉, 종이에 유채, 18.8×14.6cm, 1956, 228쪽(왼쪽)

이중섭, 〈돌아오지 않는 강〉, 종이에 유채, 20.2×15.9cm, 1956, 228쪽(오른쪽)

이중섭, 〈자화상〉 1955년, 종이에 연필, 48.5×31cm, 250쪽

단행본

강원희, 『이중섭 - 난 정직한 화공이라 자처하오』, 서울: 동아일보사, 1992

고은, 『이중섭 평전』(1973), 서울: 향연, 2004

김이순, 『한국의 근현대미술』, 서울: 조형교육, 2007

엄광용, 『이중섭, 고독한 예술혼』, 서울: 도서출판 산하, 2011

오광수, 『한국현대미술비평사』, 서울: 미진사, 1998

_____, 『시대와 한국미술』, 서울: 미진사, 2007

_____, 『이중섭』, 서울: 시공아트, 2008

오상길, 『비평가들이여 내 칼을 받아라 - 한국현대미술 메타비평』, 서울: 도서출
          판 ICAS, 2005

이규동, 『위대한 콤플렉스』 상권, 서울: 도서출판 하나의학사, 2005

이중섭 외, 『그릴 수 없는 사랑의 빛깔까지도』, 서울: 한국문학사, 1977

이중섭, 박재삼 역, 『이중섭 편지와 그림들, 1916~1956』, 서울: 다빈치, 2011

전인권, 『아름다운 사람 - 이중섭』, 서울: 문학과지성사, 2010

최열, 『이중섭 평전 - 신화가 된 화가, 그 진실을 찾아서』, 파주: 돌베개, 2014

평문 및 논문

구상, 「나의 친구 이중섭 - 그의 예술의 본격적 연구가 아쉽다」, 이중섭 외, 『시집
          이중섭』, 서울: 탑출판사, 1987, pp. 118~119

김광림, 「불사르지 못한 그림 - 이중섭 평전초」, 『30주기 특별기획 이중섭전』, 서
          울: 호암갤러리, 1986, pp.138~146

김윤수, 「좌절과 극복의 논리 - 이인성, 이중섭을 중심으로」, 『창작과 비평』 7권

3호, 1972. 9, pp.560~580

김인환, 「이중섭: 한국적 감성의 터전 위에 군림하는 영혼」, 『한국현대미술 대표
　　　작가 100인선집』 No. 44(『이중섭 – 난 정직한 화공이라 자처하오』, 서울:
　　　동아일보사, 1992, pp.174~184 재수록)

_____, 「이중섭 절망의 그늘, 신화는 끝나지 않았다」, 『미술세계』 257호, 2006.
　　　4, pp.118~119

김현숙, 「이중섭 예술의 양식 고찰 – 고구려 고분 벽화의 영향을 중심으로」, 『한국
　　　근대미술사학』 제5호, 한국근대미술사학회, 1997, pp.36~75

_____, 「이중섭의 작가적 위상」, 『이중섭 드로잉 : 그리움의 편린들』, 서울: 삼성
　　　미술관 리움, 2005, pp.181~185

박계리, 「이중섭의 위상」, 『Visual』 Vol. 8, 한국예술종합학교 미술원 조형연구소,
　　　2011, pp.76~88

박래경, 「이중섭 그림과 복합적 의미체계」, 『예술 논문집』, 대한민국예술원, 1997,
　　　pp.88~123

_____, 「이중섭 그림의 특성에 대한 소고」, 『한국근대미술사학』 제6호, 한국근대
　　　미술사학회, 1997, pp.6~35

박용숙, 「이중섭」, 『한국현대미술 대표작가 100인선집』 No.44(『이중섭 – 난 정직
　　　한 화공이라 자처하오』, 서울: 동아일보사, 1992, 재수록), pp.181~184

변종필, 「이중섭 회화에 나타난 조형적 특징 연구」, 『현대미술연구소 논문집』, 경
　　　희대학교 현대미술연구소, 2004, pp.80~96

박희정, 「이중섭 소고 – 이중섭의 작품에 나타난 전통성을 중심으로」, 『현대미술
　　　관연구』 5집, 국립현대미술관, 1994, pp.53~80

오광수, 「한국 미술평론 60년 회고와 반성」, 한국미술평론가협회, 『한국미술평론
　　　60년』, 서울: 참터미디어, 2012, pp.9~22

_____, 「작가의 신화와 예술 – 〈이중섭 30주기 회고전〉에」, 『한국현대미술비평
　　　사』, 서울: 미진사, 1998, pp.256~257

유준상 정리, 대담 「이제 모두 지나가버린 얘기니까 괜찮습니다 – 이남덕여사 인

터뷰」,『계간미술』No. 38, 1986. 여름

윤범모,「이중섭과 범생명주의 – 제주 피난 시절의 의의를 생각하며」, 한국박물관
　　　협회 제43회 학술발표회, 2000.10, pp.47~56

이경성,「이중섭의 예술과 그 조명」,『30주기 특별기획 이중섭전』, 서울: 호암갤러
　　　리, 1986, pp.130~137

이구열,「이중섭 혹은 평화의 기도 – 작품의 주제와 표현을 중심으로」,『문학과 지
　　　성』 8, 서울: 문학과 지성사, 1972. 5, pp.312~320

＿＿＿,「뉴욕 근대미술관의 이중섭 은지화」,『미술세계』 227호, 2003. 10,
　　　pp.98~101

이규일, "이중섭전, 한여름의 관람인파, 평론가, 화가들이 말하는 붐비는 이유", 중
　　　앙일보, 1986. 7. 23

이준,「선묘의 미학 – 이중섭 드로잉의 재발견」,『이중섭 드로잉 : 그리움의 편린
　　　들』, 서울: 삼성미술관 리움, 2005, pp.9~25

이중희,「한국적 서양화 지향: 서양화의 기틀 안에 한국적 정서와 미감을 담다」,
　　　『미술세계』 322호, 2011. 9, pp.110~113

전인권,「이중섭의 군동화들」,『미술세계』 179호, 1999. 10, pp.142~149

＿＿＿,「황소그림의 의미와 모성 콤플렉스」,『아름다운 사람 이중섭』, 서울: 문학
　　　과 지성사, 2000, pp.262~286

＿＿＿,「이중섭 예술의 구조와 종종적 미의식」,『미술세계』 208호, 2002.3.,
　　　pp.87~89

정규,「한국양화의 선구자들」,『신태양』, 1957. 4.~1957. 10,『한국의 근대미술』
　　　1호, 1975. 11. pp.31~33, 재수록

정병관,「이중섭 작품연구 서설 – 낙관적 상징주의에서 비관적 표현주의로」,『계
　　　간미술』, 1986, 여름

정영민,「속화될 위기에 있는 이중섭신화」,『미술세계』 23호, 1986. 8, pp.67~69

＿＿＿,「이중섭의 행복과 불행」,『미술세계』 173호, 1999. 4, pp.106~107

정효구,「시와 그림의 만남」, 이중섭 외,『시집 이중섭』, 서울: 탑출판사, 1987,

      pp.9~112

최석태, 「이중섭, 우리 민족미술의 얼굴」, 『미술세계』 170호, 1999. 1, pp.58~62

최하림, 「이중섭에 대하여 – 그의 〈부부〉를 중심으로」, 『미술춘추』 4, 한국화랑협
      회, 1980. 4, pp.36~39

허나영, 「이중섭 신화에 대한 메타비평-바르트의 신화론을 중심으로」, 『미학예술
      학연구』 36집, 한국미학예술학회, 2012.10, pp.103~142

_____, 「가시성의 기호학을 통한 이중섭의 〈소〉 연작 연구」, 홍익대학교 박사논
      문, 2014

도록

〈30주기 특별기획, 이중섭〉전 도록, 호암갤러리, 1986

〈이중섭〉전 도록, 갤러리 현대, 1999

〈이중섭 드로잉 – 그리움의 편린들〉전 도록, 삼성미술관 리움, 2005

〈둥섭, 르네상스로 가세!〉전 도록, 서울미술관, 2012

〈명화를 만나다 – 한국근현대회화 100선〉전 도록, 국립현대미술관 덕수궁분관,
      2013

〈이중섭의 사랑, 가족〉전 도록, 현대화랑, 2015

# 이중섭, 떠돌이 소의 꿈

1판 1쇄 인쇄 2016년 7월 5일
1판 1쇄 발행 2016년 7월 15일

지은이 / 허나영
펴낸이 / 김영곤  펴낸곳 / 아르테

책임편집 / 강소라  문학출판사업본부 본부장 / 신우섭
문학기획팀 / 원미선 이승희 신주식 김지영 김지선 양한나
영업마케팅팀 / 권장규 김한성 오서영 최소라 엄관식 김선영

출판등록 2000년 5월 6일 제406-2003-061호
주소 (우10881) 경기도 파주시 회동길 201(문발동)
대표전화 031-955-2100 팩스 031-955-2151
이메일 book21@book21.co.kr

아르테는 (주)북이십일의 문학 브랜드입니다.

**(주)북이십일 경계를 허무는 콘텐츠 리더**

아르테 채널에서 도서 정보와 다양한 영상자료, 이벤트를 만나세요!
가수 요조, 김관 기자가 진행하는 팟캐스트 '[북팟21]이게 뭐라고'
페이스북 facebook.com/21arte  블로그 arte.kro.kr
인스타그램 instagram.com/21_arte 홈페이지 arte.book21.com

ISBN 978-89-509-6591-4  03600
책값은 뒤표지에 있습니다.